U0000818

新萬有文庫
New
Variety

王仲章◎著

中國畫家略傳

臺灣商務印書館

萬卷書籍，有益人生

——「新萬有文庫」彙編緣起

臺灣商務印書館從二〇〇六年一月起，增加「新萬有文庫」叢書，學哲總策劃，期望經由出版萬卷有益的書籍，來豐富閱讀的人生。

「新萬有文庫」包羅萬象，舉凡文學、國學、經典、歷史、地理、藝術、科技等社會學科與自然學科的研究、譯介，都是叢書蒐羅的對象。作者群也開放給各界學有專長的人士來參與，讓喜歡充實智識、願意享受閱讀樂趣的讀者，有盡量發揮的空間。

家父王雲五先生在上海主持商務印書館編譯所時，曾經規劃出版「萬有文庫」，列入「萬有文庫」出版的圖書數以萬計，至今仍有一些圖書館蒐藏運用。「新萬有文庫」也將秉承「萬有文庫」的精神，將各類好書編入「新萬有文庫」，讓讀者開卷有益，讀來有收穫。

「新萬有文庫」出版以來，已經獲得作者、讀者的支持，我們決定更加努力，讓傳統與現代並翼而翔，讓讀者、作者、與商務印書館共臻圓滿成功。

臺灣商務印書館董事長 王學哲

引言

中國繪畫藝術名家，過去在每個朝代，都有很突出的代表人物，不僅創造了自己的心靈世界，讓後人神遊其中。更照耀著中國的繪畫史冊，並炫耀於世界。尤其唐宋時代，在書法、繪畫、文學各方面，成就更是非凡。如今翻閱他們遺留的作品，足給向學的人們，一番激勵與啟迪。學者若談起歐洲義大利文藝術復興時期的三傑，似乎都能詳述一遍。可是對中國的古繪畫藝術名家，恐就沒有那麼熟悉了。原因是在文字敍述方面，多散佈在各種古籍內，既簡略、又深奧，甚而亦無句讀，因此不能普遍。坊間雖然也有關於這類的史籍，大都枯燥乏味，難以吸引讀者發生興趣。

為了響應中華文化復興運動，個人也願在此運動中，竭盡棉薄，以盡知識分子應盡的職責。於是花了多年的時間，去搜集資料，於每一個朝代中，找出極具有代表性，及其影響後世的繪畫藝術名家，撰寫成數十篇短文，共約十餘萬言，按他們生平年代次序編排。

從三國時代吳國的曹不興，至清末民初的齊白石，讀來仍具一脈貫串之勢。本書既可當中國繪畫藝術簡史來讀，亦可當各名家略傳來看。在執筆為文時，力求深入淺出，盡量使其故事化、趣味化、通俗化。凡是愛好藝文的青年男女，大、中學生，社會青年，都能

看，都能懂，絕不會污染讀者的心靈。也可供專家參考，更能讓讀者從書中吸取他們成功的經驗，及愛國的情操。

那些繪畫藝術名家的人格、操守，是那樣的完美，民族意識，是那樣的強烈，學問又是那樣的淵博，努力奮鬥不懈的精神，如日月之運轉，所以才有如此的成就，確確實實可作我們現代青年人求學、做事、為人之典範。個人所知有限，難免仍有些遺漏之處，還望海內外讀者，飽學之士，不吝指教！

王仲章誌於屏東市寓所二○○八年元月元日

目錄

曹不興為我國佛教畫之始祖（三國東吳人）

蜀、魏、吳三國並峙，各據一方。自魏文帝曹丕，於二二○年篡漢稱帝，之後滅蜀於二六三年，至二六四年，司馬炎又篡魏廢帝曹髦士彥稱晉，前後也不過僅有四十四年。再過十六年之後，也就是二八○年，偏安於江左的東吳，亦為晉所滅，在這短短的四五十年當中，彼此兵戈擾攘，殺伐不已。民生固然凋蔽不堪，而王室貴冑亦苦於戰亂。因此，繪畫藝術，遂為他們的遺情寄興之託。一向為禮教羈絆的繪畫，如今卻得到了思想的解放，佛教思想便乘此而入。

更使人出乎意料之外的，三國時的那些王者，雖專講奪權爭利，然而除了整軍經武之外，一有餘暇，偏都酷嗜書畫。如蜀之諸葛亮、張翼德，魏之曹髦，吳之孫權等，他們雖不怎樣提倡，可是也並不去反對。在此種情形之下，繪畫藝術當然並無特別的發達之處。然吳之曹不興，確實是那時一位出色的畫家。

曹不興（亦稱弗興），他是吳興人，即當時吳國所置之郡名，今為浙江省的吳興縣，也就是元朝大畫家趙孟頫的出生地地湖州。吳大帝孫權黃武年間，二二二年即以畫名冠絕一時。孫權聞之，即召他畫屏風，因筆端濡墨過多，滴落墨點於絹素，於是他立刻

將此污點，細心地描成一隻蠅狀，及至進御呈覽，孫權見有一隻蒼蠅落於屏風上，舉手彈之。這與古希臘的修克西斯（Zeuxis）所畫的葡萄，鳥兒從窗外瞧見，紛紛飛入畫室去啄食，同樣高妙。以此觀之，可見曹不興寫生之精妙，已達出神入化之境。故當時吳中有「八絕」之稱，曹不興即是其中之一。

根據張教的《吳錄》所載：所載「八絕」，即是

（一）菰城鄭嫗善相，觀人之儀禮，可以斷其吉凶。

（二）劉敦善星象，即精於今之天文學。

（三）吳範善候風氣，即精於今之氣象學。

（四）趙達善算，即精於今之高等數學。

（五）嚴武善棊，其技高也許與今之林海峰揚名東瀛媲美。

（六）宋壽善占夢，因夢情而占其吉凶禍福。

（七）皇象善書，那書於天璽元年（二六五）八月，有名的《天發神讖碑》，即出於他手。

（八）曹不興善畫，合稱「八絕」。

史載赤烏元年冬十月，（赤烏亦為孫權之年號）即是二二七年，帝曾遊青谿，不興隨之。該谿在江寧東北，為吳時所鑿之東渠，根據《寰宇記》，我們即知那就是現在南京雞鳴寺城牆外的玄武湖水被引入去，而後南流入秦淮河。帝忽見水上有一赤龍出現，

飛騰波間，蔚為奇觀，遂命曹不興描寫。寫畢，不興獻給大帝的孫兒皓兒賞玩。及皓即位，把此畫送入秘府珍藏，經東、西兩晉，傳至南朝宋文帝劉義隆時，天公久旱不雨，人民祈禱上蒼，亦無績效，於是遂取秘府所藏當年曹不興所畫之龍，置於水上，傾刻蓄水成霧，接著大雨累日。這雖是不足採信之言，但他畫龍的精妙傳神，當是可以徵信的。

我們再從文獻上可以得知，自宋文帝，經宋孝帝、宋廢帝，至宋明帝劉盛時，他的一位侍從，也就是曾創一筆畫的大畫家陸探微，見秘府所藏不興之畫龍，嘆其妙絕。南齊畫家謝赫，善寫人物，從不對看，一覽即操筆點染精研意存。他在秘閣內亦曾見不興所畫之龍頭，觀其風骨，亦覺其名不虛傳。南朝宋、齊距吳時間並不太遠，也不過兩三百年，那些畫跡之傳，當是屬於事實，可惜，以後就不再見了。

這也難怪，我們再看看唐朝張彥遠在他的《歷代名畫記》〈敘畫之興廢篇〉中所云，就可了然畫幅少傳的原因。

「魏晉之代，固多藏蓄，胡寇入洛，一時焚燒，⋯⋯晉遭劉曜，多所毀散。」有了這兩次的大災難，朝廷秘府中所藏，先聖先賢，苦心孤詣所創作的文物，大都毀棄蕩然。至唐裴孝源出，自三國魏、兩晉迄隋，將前人的遺作繪畫，費盡心機，多方搜集，著成《貞觀公私畫史》一書，那時還記有曹不興的五卷作品如下：

(一)是青谿側坐赤龍圖一卷。

(二)是赤龍盤圖一卷。

（三）是龍頭像一卷。

（四）是四頭南海監牧進十種馬圖一卷。

（五）是夷子蠻獸像一卷，可見在唐朝還見到他的作品。

曹不興除了畫龍外，亦是畫人物的能手，可說精妙絕倫，能在五十尺絹素上畫一人像。心敏手運，合而為一，須臾即成。耳目口鼻，頭面手足，肩背胸臆，各部比例之大小，無絲毫之差錯，其技巧之熟練，可想而知。這與唐朝吳道子畫嘉陵江一日而畢媲美，同為天才大畫家。可是到了宋朝宣和年間，徽宗著人刻意搜求不興的畫，只得到他的「兵符圖」一卷，極工。然此卷唐張彥遠的《歷代名畫記》，及裴孝源的《貞觀公私畫史》，皆未見記載此事。

南齊謝赫，是開我國評畫最早的一人。據《建康實錄》所云：「謝赫論江左畫人，吳曹不興，晉顧長康，宋陸探微，皆為上品。」可見其評價甚高。

佛教思想，自漢傳入中國以來，上至王公貴族，下至庶民信者日增，至三國時代，不但印度高僧來中國傳教，而魏之朱士行者，亦西去求法，當時天竺僧名叫唐僧會者，即不辭艱辛，跋涉長途，而遠來吳國。吳大帝孫權信之，在南京為他修築建初寺，設像宣教，遂開日後所謂「南朝四百八十寺」之先河。

前云曹不興既精人物，後見西方之佛像畫，為了增加自己的新知技能，乃模寫不輟，流傳天下供人膜拜，因而成為我國佛教繪畫之始祖，他描寫人物的衣褶，有獨特的

技法，故後世畫人物作家，多所宗之，而成為一種特殊的畫風。再加上唐朝吳道子描寫人物所使用的蘭葉描法，而這兩種截然不同的畫風，卻給人有截然不同的美感，因此後人讚揚他們，所謂「曹衣出水，吳帶當風」，即是指此而言，足見其影響後世畫壇之深遠。（不過也有人主說「曹衣出水」是指的那位從今土耳其斯坦來的一位外國人，亦擅長佛教人物的畫家，官至北齊朝散大夫的曹仲達。）

曹不興有人云：漢昭烈帝章武元年生，吳烏程侯王紀四年卒。

遺世最古的畫跡作者——顧愷之（三四四—四○五）

作為一個中華民族的子孫，實在值得我們在世界上驕傲。就以藝術領域裏的繪畫來講，一千五百多年以前的繪畫成品，有作者可考，並傳世於今，其成品是那樣的精緻綿密，幽雅自然，恐怕在世界上任何一個民族，任何一個國家，也是找不出來的。那就是顧愷之的「女史箴圖卷」，真是稀世珍有之寶物。

顧愷之字長康，小字虎頭，東晉康帝時，晉陵無錫人。父親名叫顧悅之，《晉書》七七卷云：「曾官至尚書左丞，有義行。」愷之自幼超逸，及長博學有才氣，嘗為大司馬桓溫，及能言善文都督荊、益、寧三州殷仲堪的參軍，深被敬愛。至晉安帝義熙初為散騎常侍，尤善丹青，圖寫人形特妙。被當時風神秀徹的謝安看了，甚為重視。謝安少時亦有重名，善行書，隱居東山，即今浙江上虞縣西南約四五十里處。朝廷徵辟不就，直至四十歲後，始出為桓溫將軍的司馬，累至太保。書畫本是同源，謝安當然能欣賞他的畫，更能了解他的畫，所以遂稱他，是「以為有蒼生以來，未之有也！」

愷之師法衛協，善圖人物肖像畫，故當時的帝王、將相、名士、賢者，幾乎沒有不在他的筆下出現過的。如百戰百勝的劉牢之像、大司馬桓溫像、以雄豪自處的桓玄像、

以偕伎相從的謝安像、司馬宣王像、王安期像、蘇門先生像、阮咸像、晉帝相列像、衛索像等。這些畫跡，在歷代繪畫史籍中，都有著錄，惜現在都失傳了。

他每畫人成，常數年不點目睛，人甚詫異，即問其故，愷之答曰：「四體妍媸，本無闕少，於妙處傳神寫照，正在阿堵中。」妙就妙在這個「點睛便能欲語」。這是他在扇面上，描繪「竹林七賢」的阮籍、嵇康等肖像上，所題的一句話。

他見中書令裴楷，儀容俊爽，風神高邁，博涉群書，雖脫冠粗服，蓬頭亂髮，亦是光采耀人。故裴楷在他的眼光中，是寫生的絕好對象。因此等裴楷像圖成。

「頰上加三毛，觀者覺神明殊勝。」

那就是說，以現在看來，裴楷的畫像，神采奕奕，遠勝過未加三毛之時。可見愷之雖注意寫實，但也未忽略創造特殊的性格。裴楷當時有「玉人」之稱，見者均曰「裴叔如玉山上行。」這頰上三毛，是愷之故意加的，正如美人臉上，裝飾上一顆黑痣，令其有缺陷美的意義，如此可發生同樣的功效。他很喜歡嵇康的四言詩，並為之畫圖，常說「手揮五絃易，目送歸鴻難。」可見他是多麼注重描寫動態之美的。

荊州都督殷仲堪，在五官當中，偏眇一目。在愷之觀之，這正是一位將軍的特徵，想正如已故以色列國防部長戴陽一樣。愷之靈機一動，擬為之畫像，而殷仲堪卻堅持婉謝他的好意。愷之卻力加勸說，讓他明悉在藝術上不是一種也是一位將軍的缺陷美，想正如已故以色列國防部長戴陽一樣。

醜，而是一種美，故云：

「明府正為眼耳，若明點瞳子，飛白拂上，使如輕雲之蔽日，豈不美乎！」

仲堪聽了他的這番解釋，覺得很有道理，乃欣然從之。可見他非常重視描寫人物的特性。

如謝鯤字幼輿，年少知名，通簡有高識，好老易，能歌善鼓琴，不修威儀，一片名士氣派。愷之為他畫像，後安放在巖石裏，人問其故，何以如是？愷之答曰：「此子宜置丘壑中。」是的，對於這樣一個身處亂世，高蹈不群的性格，當然應放置在山林丘壑中。這充分的表現了，他那閒雲野鶴的風格。故謝赫論畫，吳之曹不興，晉之顧長康，宋之陸探微，皆為上品。

顧愷之的女史箴圖，像是他在極崇敬蓄禮教之下，所創作出來的大作，可是他本人的私生活，又像是很諧謔，也很滑稽，帶點玩世不恭的樣子。我們可從下面他這段單戀的故事中，窺之一二。

「嘗悅一鄰女，乃圖其形於壁，以棘鍼釘於心，女遂患心痛，因致其情，女從之，遂密去鍼，而愈。」

事雖近於寓言，但也可證明愷之，對於鄰女愛慕之情深，及誠心所感召，而描繪出的肖

像之酷似，已臻至極！

他有通脫絕俗的精神，在他所謂名士、藝術家的生活中，及其思想行為上，常常表現出來。有一次，「愷之嘗以一廚畫，糊題其前寄桓玄，皆其深所珍惜者，玄乃發其廚後，竊取畫而緘閉如舊以還之。紿云未開，愷之見封題如初，但失其畫，直云妙畫通靈，變化而去，亦猶人之登仙，了無怪色。」藝術家的作品，都是自己花過一番心血，通過心靈，沐浴涵蘊，而創造出來的東西，也正如同一個母親，經過數月的孕育，然後歷其陣陣痛苦，而生產的嬰兒一樣，自己當然很鍾愛。可是他的畫，是寄放在桓玄處，而被桓玄偷去了，但他一點氣都沒有，還說妙畫通靈，登仙而去，這是非一般人所能辦到的。

桓玄喜愛他的畫，這也難怪。因他本性貪而好奇，天下的名畫法書，只要他知，必設法盡歸於己，及至篡逆東晉內府之真跡，皆佔為己有。而特喜王羲之、王獻之父子二人之書法，選其縑、紙、正、行最佳者，各成一帙，常置座右賞玩不已。雖至南北奔馳，戎馬倉皇之際，猶挾之書畫以逃。其嗜好之篤，亦可想見。顧愷之的畫，被他騙取而去，那就更不足為奇了。

據史載愷之嚼甘蔗，每食總是從尾至本。別人見了，都或怪之。但愷之卻很幽默的回答他們，這就叫做「漸入佳境！」此種人生哲學，真是所謂唐僧取經——「苦盡甘來」是一樣的道理。更令人發笑的，當他為官散騎侍郎時，曾與……

「謝瞻連夜於月下長詠，瞻每遙贊之，愷之彌自力忘倦。瞻將眠，令人代己，愷之不覺有異，遂申旦而止。」

他真是達到廢寢忘食的地步，痴到可愛之極。

「恒玄嘗以一柳葉給之曰，此蟬所翳葉也。取以自蔽，人不見己。愷之喜，引葉自蔽，玄就溺焉，愷之信其不見己也，甚以珍之。」

桓玄這樣對他說謊，蟬蟲遮蔽身體的翳葉，拿來也可遮蔽自己的身體不見，他竟信以為真，還好好的珍藏起來，怪不得俗傳顧愷之有「才絕、畫絕、痴絕」三絕之譽，馳名於世呢！如此看來，他這種糊塗人生，實含有高度的幽默之感。若沒有博學宏才、修養工夫不深的人，是無法望其項背的。故他精研老莊之學，也許是受了他們二人學說的影響。

愷之除了肖像畫之外，他的佛像畫，也是冠絕當時。在晉哀帝興寧年間（約在三六三—三六五），慧力和尚在京師建康（即南京），當瓦官寺初建落成，僧眾設會打醮，請朝野名賢、仕紳，捐款相助，當時一般士大夫階級，每人所捐者，沒有超過十萬錢的。及至愷之，他卻摸起筆來，毫不猶豫的直書百萬，使寺僧們看了，又喜又驚。喜的是有這樣一筆大款，驚的是平素都知愷之甚貧，今有此舉，幾近乎開玩笑，認為這是他的大言壯語。不久，寺僧請他勾疏此款，他卻命寺僧宜備寺北的那一小殿，讓他閉門獨

處其中，往來月餘，在殿內的牆壁上，畫成一軀維摩詰像，時年二十一歲。前曾言及愷之畫肖像，常不點目睛，當他宣稱此維摩詰畫像畢，要點眸子的時候，風聞全城近郊各處，沒有那個不知道的。趁此他又向主持寺僧的負責人宣佈：

「第一日觀者，請施十萬，
第二日者，可施五萬，
第三日者，可任意施捨。」

等開戶時，這維摩詰像，光彩煜煜照人，觀眾如潮水般湧來，並都樂於施捨。未幾，便得百萬以上，寺僧們見了這種情形，不但非常銘感顧愷之，還五體投地的敬佩他的奇智與絕技。這種作法，筆者想，也許是開後世畫展，創賣門票的濫觴之風。

建築不能長久與自然博鬥，因此此種壁畫也不能永久保存下來。以當時的觀眾情形判斷，如果能保留至今，定可勝過達文西的「最後晚餐」，及米開朗基羅的「最後之審判」等大壁畫，相互爭輝。

走筆至此，使我又想起晉孝武帝時，那位累次徵召不就，高蹈博學，聞名於當時的名士，及人格高超的大藝術家戴逵來了。他是譙國銍人，今安徽亳縣，十餘歲即能作畫。那時也在師京瓦官寺裏，被王長史看了他的畫批評說：「這孩子不只是能畫而已，以後也終於應當著名的。」

到了中年，果然畫佛像甚精妙。庾道季見了，又批評他說：「你的神明太俗，因為你的世俗氣沒有去掉。」戴逵遂接受了他的批評說：「我一定用功，應當避免您的這個批評。」（以上見《世說新語》）

他除了繪畫，也精於彈琴、鑄像、雕像，無不精工。故也曾在瓦官寺裏，親手造佛像五軀。再加上晉安帝義熙二年，獅子國（今錫蘭國）所獻的高四尺二寸的玉石雕像，合稱為瓦官寺裏的「三絕」。而瓦官寺的所藏藝術價值之高，也就不言而喻了。

現在我們可以來考察一下，我國古畫有作者可稽證的應是「女史箴圖卷」了。按女史箴圖的畫題意義，它是對我國古時婦女的一種誡說長畫卷。本來女史箴文辭的作者，古來不只一人，當然最早的要算東漢時的才女班惠姬。她是班超之妹，夫亡，漢和帝召入宮中，令皇后、貴人等以師事之。她號叫曹大家，作《女誡》七篇。其後裴顏、皇甫規亦作有女史箴（至西晉時代的名詩人兼政治家張華，當時深懼賈后弄權，殘虐無道，亦作諷刺性的小品文，名之曰女史箴）。顧愷之這幅長畫圖卷，就是根據曹大家的《女誡》七篇，描寫而製成的傑作。

這幅長卷圖，不但為中國毛筆畫中，最古最珍的畫跡，恐怕在亞洲各民族中，所有用毛筆作畫的遺物中，而有作者可徵，也算是最古而又最罕貴的一份遺產了。那時作圖有用白麻紙的，而該圖是繪在縑素上，全長有十一尺四寸五分，寬約九寸三分，共分十二節，每節都有繪畫和題辭，例如我們常見的其中一幅為「貴婦臨鏡梳妝」，所題的文

字為「人咸知脩其容，莫知飾其性。」及另一幅中之「出其言善，千里應之，苟違斯

義，同衾以疑。」這些字體，似皆晉人手筆。畫幅末並有顧愷之的印章，還有歷代帝

王、名人、收藏家或鑑賞家之題跋與證言、印章，更屬名貴。第一、二兩節，早已失

去，從第三節起，尚是完整無缺。

女史箴長卷，一直藏在河南開封府，清朝乾隆以來，把它移藏於北京內府的御書房

中。不幸，清廷末年，義和團變亂，惹起八國聯軍，攻下北京之際，一切淪入敵手，就

在德宗光緒二十九年（一九○三）三月，碧眼兒英人約翰孫上尉（G. Jonson），乘機竊

回本國，從此這一代萬世僅有的古珍，不再為我國所有了。

八國聯軍之役，不光女史箴圖長卷被竊，其實故宮還有很多很多的珍藏，同時亦被

日、俄、德、法等國竊去不少，我們中華民族的子孫，絕不能忘記這次的國恥。該圖現

藏倫敦大英博物館。更令人惋惜的，是上面那些重要的題跋，已被無知的英人截去。

原圖畫面，雖有補絹、補墨、補筆之處很多，淡淡的色彩，也有剝落之感。但圖中

的那些人物，看來仍是氣韻生動，尤其那流暢的線條，細緻飄然，均勻有力，筆筆連

貫，找不出起筆落筆之勢。這是顧愷之用筆之特色。我們看了班姬進諫圖，長衣曳地，

儀容華貴，高雅古樸，右手執筆，左手持紙卷，草諫書以勸皇妃的神情，使我們想起⋯

「顧愷之畫如春蠶吐絲，初見甚平易，⋯⋯細視之六法兼備。」

這是元人湯垕在《古今畫鑑》裏，對他的評語。張彥遠曾說：

「堅緊聯綿，循環超忽，格調逸易，風趣電疾。」

想這些評語，都是針對顧愷之的藝術作品，那縣密勻細的線條而言。

我們若再以他的筆法上來看，拿現藏美國波士頓博物館的漢墓磚畫，作人物交談狀的那幅來比較一下，顧愷之受此影響很大。他還有「洛神賦圖」卷，及「列女傳」二幅，原為清兩江總督端方所收藏，洛神圖後落日人手中，民初又經美人福開森弄到華盛頓佛利爾美術館，「列女圖」現仍藏北京。但據美國密西根大學教授拉應（Prof. Laing）所著《中國繪畫》一書，洛神圖現存世者有三，大陸上存二。女史箴圖除存英國之外，北京仍有一幅，可能是宋代摹本。除此尚有「會稽山圖」，今在紐約市立博物館，曾經福開森及端方鑑定過。

張懷瓘在他的《畫斷》裏，也曾有這樣的評語：

「顧公運思精微，襟靈莫測，雖寄跡翰墨，其神氣飄然在煙霄之上，不可以圖畫間求象人之美，張得其肉，陸得其骨，顧得其神，神妙無方，以顧為最。」

他對於表現藝術之絕妙的技巧，於此可以想見。故後人把劉宋明帝時，以人物絕妙特長、創一筆畫的陸探微，及梁朝善山水佛像的、創沒骨皴法的、官至右將軍的張僧繇，

並稱為六朝的三大畫家，不無道理的。

顧愷之作畫的題材，可說非常廣泛，帝王、將相、宮女、道釋、龍、虎、獅、豹、禽鳥等，都是他顧愷之寫的對象。歷代各家畫史著錄的畫跡，有三龍圖、春龍出蟄圖、虎豹雜鷙圖、虎嘯圖、三獅子圖、水鳥屏風、鳧雁水鳥圖等。以上這些材料的來源，有的取自歷史、宗教、鬼神、詩歌等之本事。

他的畫跡，也有近於山水者，如「雲霽望五老峰圖」，是幅山水名作。不過在當時所謂山水畫，大多是作人物畫的背景，而顧愷之所作的山水畫，確實向前更推進了一步，不再專受人物畫背景的限制，因而漸趨隆盛。三百年後，至唐代已成為一門獨立的畫科。故後人論及山水畫之起源，首推顧愷之為其始祖。寫到這裏，使我忽然想起義大利文藝復興時期的名畫家之一的喬琪那（Giorgione, 1478-1510）了。他曾畫過一幅「山雨欲來」的風景畫，在當時也是來配合人物的。該畫面驟然雲頭層層，佈滿大半個天空，還有一點陽光照射在樹頂葉上。樓房高聳，樹木寂靜，閃電的白光，不斷的出現在天空，一條長橋，橫跨在溪流上。畫面前，右下角溪畔，坐一裸婦，雙手抱著嬰兒，正在吸吮左乳，她顯得心情非常沈重，似不知如何來應付這刹那間、即將來到的大雷雨之襲擊。畫面左下角，有一青年看守著。這自然間的情景，突變的氣氛，令人感到驚心怵目。西洋人論畫，說這是歐洲風景畫的先驅。可是若與顧愷之比較起來，我們卻早他一千一百多年，這不能不驚嘆我先民智慧之高超。

顧愷之除了繪畫以外，他在繪畫理論方面，也是厥功甚偉。我們都知道，在他以前，雖有不少論畫述說，但都是些片言隻語，不成體系。而能把這些片段的理論，歸納成一個比較完整的論畫之體系，同時又能予後世繪畫以影響的當推顧愷之為始。他著有《魏晉勝流畫贊》、《畫雲臺山記》等論。其內容可分為六大要素，即是

(一)神氣，　　(二)骨法，　　(三)用筆，

(四)傳神，　　(五)置陳，　　(六)模寫。

若讀畢《魏晉勝流畫贊》，可知當時模寫之情。對於用墨、構圖、色彩、絹素等方法，皆可徵用。

《畫雲臺山記》，是述此畫之內容，兼論構圖、佈局、設色凹凸，及倒影之畫法。也是考察晉代藝術之好資料，並有《文集》七卷，《啟矇記》三卷行於世。

顧愷之的生卒年月，《晉書》列傳上說：「年六十二卒於官所」。史岩著的《東洋美術史》，為三四七─四○八年頃。王德昭譯的《中國美術史導論》約當三五○─四○○年。而莊申著的《中國畫史研究》卻有二說。

(一)是三四四年─四○五年。

(二)是三五○年─四○○年，與王譯同。若依第二說，顧愷之在世，只有五十歲，想這是頗值得可疑的地方。

根據溫肇桐的說法，顧愷之是生於東晉康帝建元二年（三四四），是年歲次甲辰。卒於安帝義熙元年（四〇五），年歲乙巳，年六十二歲，似該說可信，如此亦與《晉書》列傳相符合。

畫居神品的薛稷（六四九—七一三）

根據唐人朱景玄的《唐朝名畫錄》所載，武則天時代，官至宰輔的薛稷，畫鶴曾名絕一時。朱景玄當時作書，把畫品分為神、妙、能、逸四格，而薛稷的畫，被列為第一格神品，與人物畫家閻立德、立本兄弟，及山水畫家李思訓等，並列為神品下七人當中之一，可見他的畫，絕非等閒之輩能為的了。

薛稷的畫路很廣，《唐朝名畫錄》云，大凡人物、佛像、菩薩、青牛、花鳥、鶴、竹等，他都畫過。更擅畫鶴，故言畫鶴者，必稱稷焉。他對於鶴的飛鳴飲啄之態，觀察入微。鶴頂的羽毛設色之深淺、黝暗，嘴之長短，脛之粗細，膝之高低，從未見寫生有如此合於比例的。他不但剖析精確，而還能辨別其雄雌，及其生長在不同的地方。畫鶴畫至如此妙絕，可謂自古少矣！怪不得當年杜甫逃難到四川通泉縣遊覽時，見他在通泉縣署後壁有鶴畫（通泉縣現在合併位於涪江西岸的射洪縣），遂作詩以咏之。並題名為〈通泉縣署後壁薛少保畫鶴〉。其詩云：

「薛公十一鶴，皆寫青田真，

「畫色久欲盡，蒼然猶出塵。

低昂各有意，磊落如長人，

佳此志氣遠，豈惟粉墨新。」

他把鶴的那種飛伏之狀，英奇之姿，瀟灑出塵之態，完全表現出來。可惜，已是「曝露牆壁外，終嗟風雨頻」。那時，杜甫雖不識薛稷其人，但對薛稷的壁畫，確實存在通泉縣署，歌咏過一番，是不錯的了。

杜甫在通泉縣，除了題縣署後壁畫鶴詩外，還有一首題名〈觀薛稷少保書畫壁〉的詩。裏面除了說他能畫西方畫外，即是從印度傳來的畫法，還涉及詩、書二者如：

「少保有古風，得之陝郊篇，

惜哉功名忤，但見書畫傳。

我遊梓州東，遺跡涪水邊，

畫藏青蓮界，書入金牓懸。」

杜甫說他作詩有古風，就是指的下面所引〈秋日還京陝西十里〉詩。而他的「仰看垂露姿」，便是指的「普慧寺」匾額三個大字。根據《輿地紀勝》，薛稷所書的「普慧寺」三字，即是當年在通泉縣位於四川梓州東方，涪江西邊，縣內那座慶善寺聚古堂中。杜

甫很感概的說：「不知百載後，誰復來通泉。」

我們瞭解了這段事實，可見大詩人是非常尊重薛稷的詩、書、畫了。如此看來，薛稷真是具有詩、書、畫三絕之美了。詩仙李太白，也曾對薛稷的畫鶴，作過讚，那就是他的〈金鄉薛少府廳畫鶴讚〉：

> 「紫頂煙絕，丹睄星皎，
> 昂昂欲飛，霍若驚矯，
> 形留座隅，勢出天表，
> 謂長唳於風霄，終寂立於露曉。」

至此證明唐朝壁畫之發達。凡是畫家，幾乎沒有不畫過壁畫的，故薛稷也不例外。他之畫鶴，不但使李、杜二人，對他有詩、讚來歌詠他，就連宋之問也是如此。

他的畫跡，傳至宋朝，據《宣和畫譜》載，當時御府尚藏有畫鶴圖七幅，那就是「喙苔鶴圖一」、「顧步鶴圖一」，及鶴圖五幅。如今，一幅也不傳了。他的人物畫，追蹤閻立本，並可與曹不興、張僧繇匹敵。對於西方佛畫一事，用筆瀟灑，風姿秀逸，更見卓越動人。

他的書是學褚遂良、虞世南的。他的外祖父魏徵，是唐太宗的秘書監，位高一人之下，故家中藏有書法名跡甚多，薛稷飽覽無餘。遂銳意窮年累月學之，精臨摹倣，結體遒

麗，筆勢雄健，因此書畫俱都猛晉。那時曾流行這樣的口語：「買褚得薛，不失其節」。

畫固然名於天下，而書亦被列為唐太宗貞觀時代的四大書法家之一。可是後來為什麼一般人只知有歐、褚、虞三家，未悉有薛稷其人，是何緣故？那就是因為他的書法，未曾流傳下來，迄至民國時代，雖在河南偃師縣，尚存有他的「昇仙太子碑」，以正楷書之，僅藉此我們也可以略窺他的一點書風之貌呢！

他自幼文章才藻，為流輩所推重，故學術名冠於時。我們也可讀讀他的〈秋日還京陝西十里〉詩：

「驅車越陝郊，北顧臨大河，此行見鄉邑，秋風水增波。

西望咸陽途，日暮憂思多，傅巖既紆鬱，首山亦嵯峨。

操築無昔志，采薇有遺歌，客遊節向換，人生知幾何？」

亦可瞭解他作詩的才華，名重一時的道理。可惜，正如杜甫所言，「惜哉功名忤，但見書畫傳」，而今書、畫也不傳了。可惜！可惜！

玄宗時的北海（現在山東昌樂縣東南）太子李邕，及秘書監賀知章二人，都曾傳其書法，同鳴於開元時代，這是大家都知道的。

根據《新唐書》列傳卷九八稱，薛稷是隋朝內史侍郎，薛道衡之曾孫。道衡之子為薛收。薛收之子元超，元超之子為曜。當李世民為秦王時，經房玄齡力薦薛收予秦王，

秦王召收問方略，所答合旨，立授以府主簿判陝東大行臺金部郎中。惜年僅三十三歲，以疾而卒。因而九歲的元超失怙，襲父爵。我們看了這一段，既知薛稷為道衡之曾孫，收為道衡之子，怎能說稷為收之從子呢？而應是收之從祖孫，元超之從子才是。《宣和畫譜》及其他有關他的書籍所載俱云，稷為收之從子，皆不可徵信。薛曜也不是他的胞弟，故應是他的從兄或弟。

稷字嗣通，擢進士第，累遷禮部郎中、中書舍人，甚得帝寵無疑。及至景龍末年，也就是唐中宗第四代皇帝李顯，時當七〇九年，為諫議大夫，昭文館學士。第五代皇帝睿宗李旦，尚未即位之時，對稷的文章人口，即甚喜之，後即帝位，遷黃門中書侍郎、禮部尚書。玄宗先天元年，歷官至太子少保，居然貴為帝王之師，並封晉國公。故每在帝前參議機密大事，甚至與帝決事時，往往群臣都需迴避。中宗時累官御史大夫，玄宗時受內禪封魏國公的竇懷貞，後傾附武后及高宗所生之女太平公主謀逆，因稷已知其謀，故賜死於萬年獄。享年六十五歲。《歷代名畫記》說他六十九歲。如若他的才華，統統用於書畫方面，而不熱中功名的話，也許他的藝術作品，當會創出更多更多，自然也就會流傳下來了，「惜哉功名忤」矣。

他是蒲州汾陰人，即是現在山西省榮河縣北。子名伯揚，官至駙馬都尉，安邑郡公別食，實受封四百戶。父死坐貶晉州（山西晉縣）員外別駕。最後流放嶺表（嶺南之地），自殺身亡。

張僧繇的壁畫故事（南朝梁武帝時）

「十里鶯啼綠映紅，

水村山廓酒旗風，

南朝四百八十寺，

多少樓臺煙雨中。」

以唐人杜牧的這首〈江南春〉詩歌，可以看出當時佛教的發達之情。

南北朝的繪畫，以宗教畫為中心。北朝的大同雲崗之石窟，及敦煌的石刻與壁畫，

南朝的那些佛寺裏的壁畫等，皆可說明。惜南朝壁畫，不能保存太久，甚至於在當時，

已被燬棄盡淨。而北朝的石刻，迄今猶存，卻仍在繪畫史上，放射著萬丈光輝。

南北朝的繪畫，在歷史上呈現著一番朝氣蓬勃的現象，當然有著它的時代背景。一

是印度的高僧不斷東來，俱懷有高度的藝術修養，給當時的藝術界，一種新的激勵。二

是歷代帝王，都雅好繪畫，實際上等於率先倡導，如宋朝的宋武帝劉裕，齊朝的高祖蕭

道成，梁朝的武帝蕭衍，這些帝王，可說個個皆對繪畫結了不解之緣。或有嗜好文學，

在聽政之暇，賞玩不已。同時在這漢人與胡人之爭、胡人與漢人之奪、漢人與漢人之殺伐不止的兩百多年歷史中，是干戈擾攘之際，人民對於戰爭，厭倦已極，遂有解脫之求，以宗教為樂土，庶民紛紛出家為僧，皇帝又多信奉佛教，於是繪畫就在此種情形之下，為侍奉宗教，也應運而起。南梁的張僧繇，那些寺廟裏的壁畫，就是奉帝王之命，為裝飾寺廟的牆壁，而製成的。

張僧繇是江蘇吳縣人，但生卒年月不詳。他曾為武陵王國侍郎，直秘閣，知畫事，歷任右軍將軍，及吳興太守。也就是現在浙江吳興縣，等於知府官。

武陵王名紀，字世詢，為葛脩容所生，是梁高祖武皇帝（即梁武帝）的第八個兒子。前七個也皆封有采邑，個個都能成大器。例如丁貴嬪所生的，梁昭明太子簡文帝綱等。武陵王自少勤學，努力讀書，有文才，屬辭不好輕華，甚有骨氣，故在梁武帝天監十三年被封。因他本人富有文學修養，所以對於這個大畫家張僧繇，也特別的看重。

武帝在位四十八年，天下安定，除了將齊室之珍藏法書名畫收為己有外，又自行廣肆蒐求，因而所積日漸增多。故其子孫耳濡目染，皆善繪畫。如他的第三個兒子豫章王，名綜，字世謙，為吳淑媛所生，曾在白團扇上，圖伐檀之詩，以贈徐勉。他的第七個兒子，為孝元皇帝（梁元帝），名繹，字世誠，為阮脩容所生，眇一目，聰慧俊朗，博涉群藝，故他的書、畫、文皆工，因有「三絕」之稱。元帝長子蕭方等，也能寫真。

武帝不但崇尚繪畫，更而信奉佛教，曾三度捨身至同泰寺。對於佛寺的崇飾，那就

更不用說了。這種裝飾寺壁的工作，自然就會落到張僧繇的手上，所以僧繇的壁畫特多，原因也即在此。那時諸王都在外邊，主持政事，武帝常常思念不已，故派遣張僧繇馳至各封邑，一一寫貌，然後攜歸，掛於素壁，對之如面，以減思念之慰藉。

湖北江陵天皇寺，是明帝所置，內有栢堂，令僧繇裝飾，他畫了盧舍那佛像，及孔子仲尼十哲。畫畢，明帝前去觀看，甚感託異，並問他「釋門之內，如何畫孔聖之像？」僧繇從容回答：「後當賴此耳！」果然不錯，至北周武帝宇文邕時，卻大肆摧殘佛教徒，燬滅佛教法典，焚燒天下塔寺，獨以天皇寺，因有仲尼聖像，武帝乃下令，不准任何人拆毀。一般人不深明其故，認為是張僧繇所畫孔聖之像，神力來保護的。

有人說張氏也篤信佛教，但也有人說是非的。前者因他畫佛之多而主是，後者因他曾畫過「醉僧圖」，長沙僧懷素並有題詩：

「人人送酒不曾沽，終日松間繫一壺，
草聖欲成狂便發，真堪畫入醉僧圖。」

如此看來，此圖似有意在嘲笑僧眾，故主他不信佛法，所以在佛門中，才有孔聖之畫像出現。依筆者之研究，張僧繇實為御用畫家，當然他的藝術製作，是為政教而作，聽從皇帝的命令，不能發揮自由的思想。而天皇寺的孔聖像，那是他羈絆藝術之反叛的先聲，自由藝術抬頭之徵兆。

藝術家的思想，本是應心裏怎麼想，手就要怎樣去畫，這才純粹是為藝術而藝術。不過物極必反，因南朝佛教之隆盛，那時已臻至峰頂，在僧繇看來，終將有一天，也會走上厄運的。所以他才在天皇寺裏，畫了孔聖十哲，以預期將來，也有可能。

江寧的龍泉寺，最初三國時的吳興人曹弗興，畫龍，曾繪溪中赤龍，獻給孫權大帝的孫子孫皓，也是吳之末主。孫皓得之，十分激賞，並珍藏之。但曹弗興所圖的青谿龍，於梁武帝的龍泉亭壁，當時其畫稿藏在秘閣時，而卻非常的看不起，於是僧繇廣置其畫像，張僧繇見後，遂失其壁，大家都認為是龍的神妙所至。就連唐朝的張彥遠，所著間，雷震龍泉寺後，也是如此說法。可是今天，若依我們的科學新觀點去分析，張僧繇《歷代名畫記》上，畫得逼真生動，是絕無問題的。龍泉寺壁失，龍畫不見，那自然是被雷震坍落而的龍，已。

金陵安樂寺，他也曾畫過四條白描龍，無點睛，人問何以不點睛？他答曰：「點睛龍即飛去。」人更以為妄誕，固堅請點之。須臾之間，雷電交作，大雨傾盆，點睛的兩條龍，果然乘雲騰去天空，只剩二條未點睛的仍在，這又是近於神話的一椿事跡。

潤州的興國寺，也就是現在的鎮江，寺內的主持人，苦於鳩鴿棲息樑上，鳥糞穢污寺容，有礙膜拜者的觀瞻，仍請僧繇於東壁上畫一碩大的獵鷹，西壁上畫一巨型的猛鷲，悉側目向簷外看。該寺有了這兩隻凶禽，從此以後，鳩鴿等再也不敢復集於此。毫

無疑問的，他這種寫生，是完全出於真實的手法，合乎透視的畫理。所以唐趙州柏人李嗣真稱他：

「張公骨氣奇偉，師模宏遠，豈六法精備，實亦萬類皆妙。千變萬化，詭狀殊形，經諸目，運諸掌，得之心，應之手，意者天降聖人，為後生則何以制作之妙。」

建康（南京）的一乘寺，為邵陵攜王所造，他名叫綸，字世調，為丁充華所生，是高祖的第六個兒子。幼少聰穎，博學善屬文，天監十三年受封。該寺之大門，即由張僧繇負責裝飾。他運用朱紅及青綠兩色，摹傲天竺（印度）式的立體圖案佛畫，遍畫凹凸花紋，遠遠望去，這些花紋模樣，都顯出凹凸空間的感覺，故一般人看了，說是一乘寺，實為凹凸寺。他這種具有真實立體的繪畫，純用陰影暈染的畫法，顯然是來自印度。此法被他應用到中國的畫法上，張僧繇實係第一個人。這種嶄新的表現方法，在當時中國美術界，確實是一件令人驚奇的表現。

這種畫法，怎樣傳入中國？我們都知，梁朝的佛教是最盛行，上至帝王，下至庶民，幾乎沒有那個不信佛的。當時由印度航海而來的僧眾日多，最早禪宗的始祖，菩提達摩，就是在五二〇年，即是梁武帝普通元年東渡的。他在中國所表現的奇蹟之一，就是乘一葉蘆葦，橫渡長江大河。其他高僧，如迦佛陀、摩羅菩提、吉底俱等，相繼東

來。中國僧鄭騫之西行求佛法，此時在文化上互相交流，印度壁畫暈染法的傳入中國，就在此時。所以張僧繇很快的接受了，此種新的畫法，給中國的繪畫法上，另闢一條新的途徑，僧繇實居功至偉。

除了一乘寺、興國寺、天皇寺、安樂寺、龍泉寺等的壁畫外，還有崑山華嚴寺殿基上的龍，江陵的惠聚寺、延祚寺、高座寺、及江寧的開善寺，都是在歷史上被記載於文獻內，可考的有靈異的事跡。

還有一件更使人覺得有特異靈感的，那就是唐朝河間大詩人劉長卿，所記載的，有關張僧繇畫印度二胡僧的故事。這張畫因侯景之亂，散拆為二。侯景原為朔方（內蒙古鄂爾多斯期地方）人，降西魏，後又附梁，武帝封他為河南王。不料，他卻舉兵稱亂，圍建康，武帝憂憤致死。其中一僧不知何時，竟流落到唐右常陸堅先生處。有一天，忽然陸堅病得很重，夜裏作一夢，這位胡僧卻率然告訴他，尚有一同伴，而今離散已多年了。但那一同伴，確落在河南洛陽李家，希望陸堅能為他找到，二人好會重聚，並當設法幫助以去洛陽，果然至此處時，用金錢十萬購得，而陸堅之病，霍然痊癒。

我們看了以上張僧繇的這些畫跡之記載，雖然有的近於神奇，使人難以置信，但這也無疑的，越使其人其畫的價值增高。這正如同民間，所流傳著諸葛亮的那些令人驚異的故事，是一樣的道理。

張僧繇的傳世名作，在唐代張彥遠的《歷代名畫記》裏，尚有下列各件：

(一)清谿宮水怪圖
(二)吳主格虎圖
(三)維摩詰像
(四)橫泉鬭龍圖
(五)昆明二龍圖
(六)羊鴉仁躍馬圖
(七)摩衲仙人圖
(八)梁北郊圖
(九)梁武帝像
(十)梁宮人射雉圖
(十一)行道天王圖
(十二)漢代射蛟圖
(十三)雜人馬兵刀圖
(十四)朱異像
(十五)定光佛像
(十六)醉僧圖
(十七)田舍舞圖
(十八)詠梅圖

據張彥遠自稱，他家曾藏定光佛像，至元和（唐憲宗）中進入內府，他曾見維摩詰及二菩薩像，那都是極妙的作品。從以上這些作品中，細細檢閱一遍，多是人物故實、佛像畫、肖像畫，可惜，今都不傳。

陳朝姚最的《續畫品錄》：

「雖云後生，殆亞前哲！」

可見他對繪畫造脂之高。又云：

「善國寺壁，超越群公，價等雲度，朝衣野服，古今不失。奇形異貌，殊方夷夏，皆參其妙。雖公及私，手不釋筆，俾晝作夜，未嘗倦怠。數紀之內，亡須臾之間，然聖賢瞻矚，猶乏神氣，豈可求備於一人。」

看了姚最的這段文字，可以了解張僧繇的壁畫，與齊之善圖魑魅鬼神的姚曇度等量齊觀。甚至超越當時一切的畫家，不管朝衣野服，各種奇形異貌，只要經過他的觀察，運諸於掌，得之於心，然後用他特異手法，表現出來，無一不是充分的發揮其千變萬化之妙趣！

同時他之作畫，非常勤奮，日以繼夜，無有倦怠，甚至在須臾之間，都不肯放過。當然，在聖人賢者看來，也許認為他的作品，稍乏神氣，可是哪能在一人身上，求得十全十美呢？所以李嗣真評他：

「顧陸已往，鬱是冠冕，盛稱後葉，獨有僧繇。今之學者，望其塵躅，如周孔焉，何寺塔云乎？」

李接著又說：

「且顧陸人物，衣冠信稱絕作，未覩其餘。至於張公骨氣奇偉，師模宏遠，豈唯

六法精備，實亦萬類皆妙。」

這也就怪不得；後人稱張僧繇為魏晉南北朝三大畫家之一了。他是與晉之顧愷之，宋之陸探微，並稱於世的。

他的禽鳥、龍雲畫，更使人嚮往，稱讚不已。這在前面的壁畫史籍記載事跡中，亦可見出。故唐張懷瓘在他的著作《畫斷》裏說：

「張公思若湧泉，取資天造，筆繞一二，而象已應焉。周材取之，今古獨立，象人之妙，張得其肉，陸得其骨，顧得其神。」

可見他的思想豐富，靈敏異常。只要用筆鈎畫一下，而已是逼真神妙之極。

至唐朝他的畫跡在御府的還有十八件之多，可是到了宋朝，而在《宣和畫譜》的十六件，卻又無一件與前者相同。唐宋時間相距，並不太遠，而張彥遠所記的那十八件名跡，又到哪裏去了呢？今把宋之御府所藏，抄錄在下面，藉供讀者參考。

㈠佛像一
㈡文殊菩薩像三
㈢大力菩薩像一
㈣佛十弟子圖一
㈤十六羅漢像一
㈥鎮星像一
㈦天王像一
㈧神王像一

(九)掃象圖一

(十)摩利支天菩薩像一

(土)十高僧圖一

(土)維摩菩薩像一

(土)九曜像一

(土)五星二十八宿真形圖一

但以上這十六件畫跡,迄今國內一件也不傳,並多已絕跡。國立故宮博物院,倒是只藏有他的山水圖卷——「雪山紅樹圖」。據英國人有影印中國畫冊載,「五星二十八宿圖」,今藏在日本大阪。何時流出,殊令人浩嘆惋惜!

明董玄宰在他的《畫旨》中說:「畫之南北二宗,亦唐時始分。」與董同時代的莫是龍,也是如此分法。我們仔細追溯其源,研究南北二宗的發展,莫、董二人之論,似是都還值得再行研究。因張僧繇自受印度畫法感染之後,他也曾在縑素上,用沒骨法以青綠著重色,先圖峰巒、泉石,而後暈染巉巖丘壑,這不以筆墨鈎勒輪廓,而直接塗成著色的山水畫,實自張僧繇創始,此之謂後世所稱的「沒骨皴法」。這樣說來,北宗的青綠山水一派之始祖,應推張僧繇。那麼南宗的始祖,應推蘭陵人工詞學,及書畫的蕭文奐貫了。因他曾在扇面上畫山水,咫尺內萬里遙遙,這就是日後漸漸地,發展演變成南宗山水畫之一派。

僧繇之子名善果,能傳家法,標置點拂,頗多佳致,並可與父亂真。其弟儒童,亦師於父,他們兄弟二人,在繪畫上之造詣,可說完全得力於家教。按張彥遠的《歷代名畫記》卷二〈敍師資傳授〉篇中,鄭法士師於張,孫尚子師於顧、陸、張、鄭,李雅

於張僧繇，二閻師於鄭、張、楊、展，范長壽、何長壽並師於張，吳道玄師於張僧繇。由南梁至盛唐，而學張僧繇之人物之多，更可證明張之作畫思想、能力、精神，其影響之大，定有他的獨特之處，這更可以說明他的藝術之偉大。可惜他的那些藝術傑作，我們後生者無緣目睹，這實在是我們中華民族固有的文化結晶品中，永遠難以彌補的一大損失。

有百代畫聖之稱的吳道子（七〇〇？─七六〇？）

我國有史以來，號稱漢、唐是最偉大的時代，而唐朝最偉大的時期，應該說是唐明皇李隆基，自先天元年起，經開元二十九年，至天寶十四年安史之亂止，總共四十四年（七一二─七五六）。在這四十四年期間，不管在那方面的表現，真可說是百花齊放、萬壑爭流的景象，尤其因他本人對於文學、藝術的大力提倡，在繪畫方面，造就了更蓬勃、更燦爛、更輝煌的時代。而吳道子就是這偉大時代中主要的代表人物之一。

我們可引證一般世人對此所論，即可了然。

「有唐之盛，文至於韓愈，詩至於杜甫，書至於顏真卿，畫至於吳道元，天下之能事畢矣！」

今單就吳道子的繪畫，約略述之於後。吳是現在的河南省禹縣人，也就是所謂東京陽翟人也。他本名道子，《宣和畫譜》上又名道元，亦稱道玄，那是因他深受玄宗之寵愛，召入供奉，遂取帝之玄字，更名道玄，時人尊稱之為吳生。

他自幼孤貧，但天賦的才華，卻比任何人都富有。他曾先後跟著張顛與賀監學書，均不成。張顛即是張旭，江蘇吳縣人，字伯高，官長史，故亦稱張長史。他也曾試坐過常熟尉，以狂草聞名，故稱草聖。性嗜酒，每飲必醉。醉後大呼，狂走一陣，然後才定下來，下筆書之。有時筆墨感到不及，或以頭濡墨而書，世稱張顛。他的草書，寫得如此，據他自言，有一天，見得公主同挑夫競相爭道，又聽到鼓樂手的吹打，而激起他的用筆法意，及見了開元二年，明皇在宮廷所設置的教坊，這是專招女樂手，以供宮廷中若有宴會禮節，讓她們來歌舞娛樂嘉賓的。也就是後來所稱的宮妓。他的草書，寫得如同西洋宮廷的芭蕾舞歌劇團的舞女一般。其中有一位名叫公孫大娘的，不但人長得漂亮，而劍舞也舞得特別出色，尤其對於舞西河劍器。張旭見後，得其形勢，悟得其神，從此草書益進。

賀監是進士出身，浙江會稽，所謂山陰人也。名知章，字季真，玄宗時授秘書監，故自號「秘書外監」。因此世人亦稱賀監。晚年倦於仕途，故生活放誕無羈，自號「四明狂客」。整日遨遊鄉里，故至天寶初年，請為道士，歸還故里，以自己的宅第為「千秋觀」。工文辭、善草隸。吳道子跟著這樣的兩位大書法家學書，實覺得無法超越他們，所以去工畫。果然，年未弱冠，即是十五歲時，便深造丹青之妙處，若非悟性所得，而決非積習所能致也。

他的畫大都師法張僧繇的線條，張孝師影響他也大。但其變態多端，縱橫捭闔，與造物不相上下，實則僧繇幾又不能及也。難怪張懷瓘評他為：

「吳生之畫，下筆有神，張僧繇後身也。」

他最初曾跟著逍遙公韋嗣立為小吏，但未說明其官階，是不是所稱的「初為兗州瑕丘尉」（即現在山東滋陽縣），這個典獄捕盜之官，當然也不算大，或許如同縣警察局長之類。

韋嗣立是河北大名，即唐武陽人，字延構，第進士，曾授四川雙流令，因有特殊的政績，在武則天長安年中，擢至鳳閣侍郎，當時總理國內一切機要，相當於丞相之職，而在陝西臨潼縣的驪山鸚鵡谷，經營第一座別第，因帝常常幸臨此處遊覽，這就是白居易在長恨歌中所稱的：

「春塞賜浴華清池，
溫泉水滑洗凝脂。」

的那塊勝地。因而唐中宗李顯封他為逍遙公。後來吳道子辭掉了那個小官，而浪跡東洛，從事專門繪畫的工作。

此時玄宗聞其名，召入供奉，為內教博士，這個官階雖然沒有什麼大權勢，但確實非常優厚的一個差使。內教是專為皇后、妃子們而設的，專管理宮中文物圖書工作。在別人的心目中，認為吳道子這個官職，簡直是不費吹灰之力，垂手而得。並且非有詔不

得畫，可見玄宗對他的重視，後官至寧王友。

當吳道子住在洛陽時，有一次與張旭長史，及裴旻將軍相遇，三人閒聊起來，各說自己的專長。至開元中，裴旻將軍始居喪，擬請吳道子畫鬼神於天宮寺，為其母親在地下求福，裴旻將軍遂致送厚厚的金帛，以作酬勞，結果吳道子原封退回，並謂旻曰：

「聞將軍舊矣，為舞劍一曲，足以當惠，觀其壯氣，可助揮毫。」

裴旻聽後，居然毫不猶豫的，脫去喪服，改用軍裝打扮，纏結舞衣，騎馬佩劍，忽爾奔走如飛，左旋右轉，劍光閃閃，高入雲霄，像數十丈的電光直射一般。真是激揚頓挫，雄傑奇偉，圍觀者數千人，無不目睜口呆，個個驚慄讚嘆。等裴旻把劍舞畢，而道子也解衣磅礴，使盡全身氣力，奮臂揮毫圖壁，似有颯然風起之勢，俄頃而成，有若神助。

這就是那有名的天宮寺裏所繪成的「除災患變圖」，為平生繪事中最得意之作。

該畫在寺之西廡，除此，寺內還有他的二菩薩、及神鬼等。是日張長史也在該寺書寫一壁，京都人士，咸云一日之中，獲觀「三絕」，實謂眼福。可見不論作書繪畫，皆須要有刺激，要有意氣，所謂氣壯山河，然後而能成之。

裴旻曾以龍華軍 使守北京，那時北京仍是虎獸出沒的地方。旻善射虎，據說有一天，竟得虎三十一隻。有一老對他言，這些都是小虎，還不足奇，稍北進才有真虎，若遇之必敗。旻聽後怒氣往前，不久，果然遇上，凶而猛，據地大吼，裴旻的馬，立刻退

避不前，自己的弓箭，亦皆落地，自是以後，再不射虎。可是我們要知，這樣的一位勇將，善舞劍術的裴旻，吳道子竟能教他如此，足見吳道子的畫藝之高超，是有多麼的使人折服之力。

天寶年間，玄宗忽思蜀道山水，乃召吳道子畫嘉陵江，吳生親往實地察看，乃至返回，帝問其狀，奏曰：「臣無粉本，並記在心。」後宣令於大同殿，圖壁嘉陵江三百餘里的山水，竟能一日而畢，這說明吳道子對山水畫，是自創一體，自成一家，潑墨山水由是而獨立。

唐宗室李思訓，官止左武衛大將軍，對畫亦超絕，尤工山石、林泉。筆格遒勁，別具一幟。明皇早時曾召思訓畫大同壁殿，結果累月方畢。明皇看了他們二人的作品，都覺滿意，遂不由得稱讚他們說：

「李思訓數月之功，吳道玄一日之迹，皆極其妙」

因李思訓畫大同殿時，兼畫掩障，而夜間竟聞有水聲潺潺，明皇聽了，謂「思訓通神之佳手」。這正如吳道子畫龍，「則鱗甲飛動，天雨則煙霧生」，是一樣的神妙無極。今天分析起來，固然覺得有此荒誕不近實情，但也正是如描寫詩歌的鋪張格那「白髮三千丈」「力拔山兮氣蓋世」等等，是同樣的誇張說法。說穿了是一般人因太崇敬他們，故有如此渲染的形容。

在此筆者要提出一個問題，同讀者們研究。《舊唐書》本傳說李思訓「開元六年卒」。玄宗的年號是在開元在前，天寶在後，開元共二十九年，如六年即卒，明皇召吳道子及李思訓，依朱景玄的《唐朝名畫錄》，二人皆是「天寶中明皇召畫大同殿壁」。

如此的話，李思訓已去世二十多年，怎能同時畫大同殿呢？

朱景玄在唐寧宗元和年間，去應考舉人時，曾住龍興寺，那時景玄至少也在二十歲以上，從天寶安史之亂平定後，經肅宗七年，代宗十七年，德宗二十五年，順宗一年，始至憲宗（八〇六年為元和元年）。四代合計五十年整（七五六—八〇五），從此推知玄宗（六八五—七六二）去世後約二十多年，景玄即已出生，或生在德宗時代。朱景玄的《唐朝名畫錄》一書之著成，約在唐文宗開成五年（八四〇）左右。但唐玄宗去世，至朱景玄應舉之事，前後也不過僅有四五十年的光景，想景玄不至於把開元六年，即已去世的李思訓仍不知吧！景玄雖未親眼看著他們二人，同去畫大同殿壁，但想也不會把道子畫大同殿壁的事扯在一起。筆者認為朱景玄的論說，可靠性也不大，而《舊唐書》上的記載，也是令人懷疑的。況李思訓的生平年代，各書說法也不一致。今把我所見到的他的生年有二說，卒年有三說——生：六四八年、六五一年；卒：七一三年、七一六年，七一八年。若是生年果為六五一年，七一三年是開元元年，七一六年是開元四年，七一八年是開元六年，最後一說倒是符合了《舊唐書》，那麼朱景玄的天寶中明皇召二

人同圖大同殿壁的說法，也不可徵信了。果真如此，吳道子在開元初，尚浪跡東洛，玄宗並未召入供奉授予內教博士，那麼大同殿又怎能使二人同時去畫呢？吳道子在開元五年才被召入宮，李思訓開元六年去世，又怎能說：「天寶中明皇召畫大同殿壁」呢？吳道子的生平，史岩的《東洋美術史》云：約七○○─七六○年，呂佛庭的《中國畫史評傳》說：約六九○─七五二年，如此看來，亦缺詳實，故這個同畫大同殿壁的問題，已有千年以上的存疑，從未被人提出過。今願提出供讀者及考證家來研究！

據說吳道子每欲揮毫，必須酣飲，乘酒後精神昂進之際，始振其靈筆，來創造他的作品。例如當時長安平康坊的菩薩寺內，有會覺上人，最悉吳道子的嗜好，於是釀酒百石（一石為一百二十斤），故列瓶甕於兩長廊下，引道子一一參觀，並請飲食其佳釀，然後再贈之攜回。因此吳道子在此種情況之下，也欣然允其所請。故那食堂前東壁上的「智度色偈變」、「禮骨仙人」，及大佛殿後壁的「消災經事」、「維摩變」等數壁，就是在乘酒興之際，來完成的壁畫。

吳道子不論畫何種建築物，及何種佛像背後的圓光，皆不用直尺規矩，一筆便可畫成。當朱景玄在唐憲宗元和初年，去應舉時，而住在龍興寺，裏面有位姓尹的老者，年已八十多歲，曾親自告訴景玄說，吳生畫興善寺，中門內神背頂圓光時，長安市上的街坊鄰居，聽說吳生在畫興善寺壁，不論老幼士庶，都競相至此參觀，形成人山人海的景象。當吳生拿起筆來，轉臂運墨，揮掃寺壁，勢若風旋，一筆成之，觀者歡呼，人皆謂

有神幫助。

又曾聽景雲寺的老僧傳說，當吳道子把這裏的「地獄變相」圖畫好後，長安市上那些屠宰商人，及漁夫們看過之後，而畏罪改業者，常常有之，可見美術教育撼人力量之大。據說此圖的創造，是參看了張孝師的「地獄變相」圖稿，而得到一種啟示後，才畫成的。張孝師曾因死而復生，故他所畫的地獄變相，皆是親遊冥府所見，並非想像者所畫能比，所以竟刺激了吳道子畫此圖的動機。

他曾與陳閎、韋無忝三人合畫「金橋圖」。金橋在山西太原府上黨，這是唐明皇封禪泰山回來，車駕經過上黨，潞河兩岸的父老，帶著酒肴，擺設茶水，遠近都來迎駕，藉以謁帝，以表愛戴之心。明皇每過一村落，必垂詢當地父老，並親加以慰問，直至車過金橋，御路縈轉時，瞥見數十里間，旌旗招展，華美鮮艷，嚴肅壯觀。明皇見此，遂問封禪使張說，也就是當時的中書令燕國公：「這是怎麼回事？」張道濟說：「我勒兵三十萬，旌旗經千里，挾右上黨至于太原。」（見后土碑）帝聽後心中暗喜，遂召長安人以畫馬及異獸擅名，官至左武術大將軍的韋無忝，主畫狗馬、驢騾、牛羊、駱駝、猴兔、猪貀等，曾稽人曾於開元中，以內廷供奉，工人物鞍馬，在宮中專寫皇帝御容，妙絕當時的陳閎，主畫金橋、御容、及帝所乘之照夜白馬等，而吳道子主畫橋樑、山水、車輿、人物、草木鷙鳥、器仗、帷幕等，及至全圖完成，時謂三絕。

據《天中記》引述《唐逸史話》，唐玄宗於開元中，曾患瘧疾，大白天夢見一大

鬼，頭戴破帽，身穿藍袍，腰中紫帶，足著朝靴，捉小鬼啗之。大鬼自稱是終南山進士鍾馗，曾應舉不第，觸階而死。等明皇病癒，急召吳道子詳說夢中此情，道玄默默聽後，然後握起筆來，鋪好紙張，立刻把鍾馗捉鬼之情，表現在畫面上，展示於玄宗面前。筆力遒勁，畫格絕俗，據說後世有畫鍾馗像者，即肇始於此矣！

天寶年中，有畫家楊庭光，亦擅釋像與經變相，並與吳道元齊名，一日遂潛寫吳生之容，於講席眾人之中。然後拿給道子觀看，吳生一見，驚訝萬分，並對楊庭光說：「老夫衰醜，何用圖之！」更因此而嘆服。可見吳道子對於同行之間，並無相輕之意。

據西京耆舊傳中說，吳道子於「寺觀之中，圖畫牆壁，凡三百餘間，變相人物，奇蹤異狀，無有同者」。可惜這些壁畫早都不存在了。而在唐朝第十五代皇帝李炎，也就是武宗會昌五年（八四五），道士趙歸真特受武宗的寵愛，並親受法籙，即言道術之書，於是盡力罷黜他教，這完全因唐李與道家始祖老子同宗，故對道教特優。雖然如此，可是其宏佈道教之情，遠不如佛教普遍而廣大。因此起了一種嫉忌之心。據唐六典所載，當時天下佛寺，總共有五千三百五十餘所，私人所設廟蘭，還不在內，而祠部所掌之道觀，雖經朝廷渥倡，但也不過僅有一千六百八十七所，所以武宗下令毀佛寺，因而這些壁畫也就毀之於一旦了。據說當時還有人偷偷的剝下牆壁，抱回家中藏起。這些壁畫，如果今天還有存在的話，任何一座禪寺，恐怕要比現在的梵帝岡城的西斯廷教堂的壁畫，不知要宏偉多少倍？若看了吳道玄的這些壁畫，真不知吳生要比義大利的米開

朗基羅的地位（參看拙著臺灣商務印書館出版《西洋藝術名家略傳》），要高到哪裏去呢？

吳道子雖說學書不成，才轉而工畫，少窮丹青之妙。但唐張彥遠的《歷代名畫記》上說他「其書迹似薛少保」。少保就是薛稷，字嗣通。河東汾陽人，玄宗開元元年，官至銀青光祿大夫、太子少保，封晉國公，他的外祖父就是魏徵。魏家當時藏有虞世南、褚遂良的書法很多，他就是在其舅父家中學虞、褚的。因而少保的書法，也被列為初唐「貞觀四家」之一。道玄書蹟似薛，可見寫得也是不錯，只不過沒有他的畫，那樣出色罷了。再者我們從他的壁畫上，知道他畫好後常常自題經文於其上，這也說明他的字，當是絕對不錯。假若差的話，怕是他不會自題經文於畫上，以免破壞他的畫面。基於這兩個理由，故才有如是論法。

《歷代名畫記》上說，吳生用筆：

「國朝吳道玄古今獨步，前不見顧陸，後無來者。」

但他有他的心訣妙法，我們再看張彥遠的所記，即知「眾皆密於盼際，我則披離其點畫，眾皆謹於象似，我則脫落其煩俗。彎弧挺刃，植柱構樑，不假界筆直尺。虬鬚雲鬢，數尺飛動，毛根出肉，力健有餘。當有口訣，人莫得知，數仞之畫，或自臂起，或從足先，巨狀詭怪，膚脈連絡，過於僧繇矣！」看了這段文字，他在這方面是多麼的自

豪。「或問余曰：『吳生何以不用界筆直尺，而能彎弧挺刃，植柱構樑？』對曰：『守其神，專其一，合造化之功，假吳生之筆，向所謂意存筆先，畫盡意在也。凡事之臻妙者，皆如是乎，豈止畫也！』」至此我們不難明瞭一切的事，都要一心一意，聚精會神，心無旁鶩，自然會有好的成績出現。吳道子的這段自白，可供我們從事繪畫的朋友，多多反思！

宋郭若虛在他的《圖畫見聞誌》上論到曹、吳二人體法。

之曰：『吳帶當風，曹衣出水』」曹是指北齊曹仲達。

「吳之筆，其勢圓轉，而衣服飄舉，曹之筆，其體稠疊，而衣服緊窄，故後輩稱

在論設色方面，郭若虛也談到：

「嘗觀所畫牆壁，卷軸，落筆雄勁，而傳彩簡淡，⋯⋯至今畫家有輕佛丹青者，謂之吳裝。」

這也是他之筆簡淡逸的別一風格。

他初期的作品，行筆較纖細。到了中年以後，更顯豪放磊落。手腕老練，運用自如，充滿了一種磅礡的生命力，形成一種獨特的畫風，故稱「吳帶當風」，便是指此而言。這當然與選擇的題材，也有絕大的關係。他多畫些佛像、神仙、鬼神等。這些佛

像，鬼神，當然都是飄渺雲外，出入天庭地府，來也乘雲，去也乘風，所表現在畫面上的姿態，自是一塵不染，飄飄然如羽化登仙。所以他非用「蒓菜條」——高古「游絲描」不可，用風捲雲湧的筆法，所謂「蘭葉法」，不如此，這些衣紋，衣褶，就不足以「當風」了。因此，看他的畫，有一種蘊蘊上升，隨風飄揚之感。怪不得朱景玄把他的作品，列入神品上第一人呢！

他的畫風影響後人至巨，就以當朝的翟琰、張藏、李生、盧稜伽等，皆是吳之入室弟子。楊庭光亦頗受其影響。

綜觀唐朝的絹畫、壁畫，在人物方面，多極工細。且不論神佛士女，形態皆極壯美，尤其線條的表現，更是雄健，毫無纖弱的氣息。這足以象徵唐人風度之宏偉，與其國勢正相應和。

吳道玄的生卒年月，史籍既然無詳實的記載，所以誰也無法弄清他是何年何月生卒的。但我們瞭解了他這一大堆的事蹟，道玄當然是活躍在唐玄宗的開元、天寶兩個時代，絕無問題。現在我們再拿下面這段故事，來結束本文。據一九一八年，英國敦倫 Quaritch 書局，所出版的《中國藝術史的介紹》（An Introduction to the History of Chinese Pictorial Art）一書，為基爾斯（Herbert A. Giles）所著，裏面有一段介紹吳道子畫宮牆的故事，據說這是他最後的作品。是在宮中牆上的一幅大山水畫，當他完成後，揭開帷幕，擬顯示他的傑作於皇帝面前時，他伸出右手指著一處山腳下的洞府，說是這裏有一

仙人居住該處，於是道子遂鼓掌作聲，而洞門徐徐啟開。

吳道子接著又說，此中美不勝言，請允臣先行導引，請陛下可一一賞玩此中奇景。

說著遂即步入，並回首招示皇帝相隨，皇帝剛舉步向前，但洞門卻又立刻緊閉，反而使皇帝受驚不已，結果全幅畫景亦緊跟著褪滅，剩下白牆一面，好像全然未經畫家動筆似的。而吳道子也就從此一去不返。也許這正是杜甫所說的：

「森羅迴地軸，妙絕動宮牆。」

韓幹的馬出神入化（七二〇─七八〇）

韓幹是唐玄宗李隆基時代的著名人物鞍馬畫家之一，如左武衛大將軍曹霸、永王府長史陳閎、韋鑑、韋偃等皆名噪一時。

韓幹在清朝《歷代畫史彙傳》，及《中國畫家人名大辭典》中，皆稱藍田人。藍田即在現在的陝西位長安東南方附近的藍田縣。《唐書》及唐張彥遠的《歷代名畫記》，即在現的陝西位長安東南方附近的藍田縣。《唐書》及唐張彥遠的《歷代名畫記》，皆為大梁人。大梁即是現在的河南開封。朱景玄的《唐朝名畫錄》中又記京兆人，京兆即長安。從陝西長安，一下子又到了河南東部的開封，相差天壤。張彥遠、朱景玄都是當時人物，對於韓的籍貫都不相同，後來的人那就更不用說了，故宋《宣和畫譜》及元夏文彥的《圖繪寶鑑》，皆記成長安人，長安與藍田相距咫尺，古時都屬關中道，或有混淆之可能，而張彥遠及《唐書》說他是開封人，未悉是怎麼回事，就頗令人費解了。

韓幹小時，家境並不太好，這可從他充當酒店的伙計上證明。他雖生長在窮困的環境裏，但是他的繪畫天才並不窮，卻一樣的與常人般發展出來。他很會利用時間，有一次去王維兄弟家中，收取酒帳，適巧王氏兄弟都不在家，而他就在王氏門前，一面等他們回來，一面就地繪畫，結果把一片空地，皆已畫滿人物鞍馬，看來線條畫得非常有力

而生動。碰巧就在此時，王維回來了，看他正興高采烈的畫得滿地，覺得十分驚奇，一個年輕的酒保，居然能畫得這樣一手好畫，想如此一個大天才，而做此等廝役，實在可惜可惜！於是遂決定讓他辭去徵收酒債的工作。並無任何條件的，願每年資助他二萬兩金錢，使他無生活之虞，而好安心去繪畫，以發揮他天賦的繪畫潛能。

他一心一意的畫了十年，果然不負王維之所望，使他心中喜悅異常，遂把韓幹推薦給唐明皇。就在天寶初年，正式召入供奉內廷，為左武衛大將軍。這個官職，是皇帝的禁衛軍，等於現在的侍衛長，這是《宣和畫譜》上的記載。而《歷代名畫記》上說他官至太府寺丞。這個官職，是專替皇帝管理財務，與現在的司務長相似。

玄宗開元中，因陳閎善鞍馬，而在當時，已是聞名遐邇，自被玄宗召入供奉，專寫御馬，及皇帝的肖像，如明皇打獵圖，及在太清宮，嘗寫肅宗的御容等。每成具有龍顏鳳態之情，其筆力滋潤，風采奇偉，冠絕當代，咸稱其妙絕。那時韓幹所畫之馬，在玄宗看來，缺乏陳閎的筆意，故令韓幹去學陳閎。可是韓幹是個很有個性的畫家，他不肯奉召，偏發揮自己的理想，向前邁進。日後問他何故不奉詔，幹曰：

「臣自有師，陛下內廄馬，皆臣之師也。」

明皇聽後更覺奇之。在此我們可以得到兩個結論：一是陳閎受崇之情可想而知。二是韓幹重於寫實的精神，而不重於師承的因襲之法。

開元後，唐朝天下無事，外域大宛、于闐等國，歲月來朝，名馬絡繹不絕，累至內廐。玄宗本來愛好大馬，結果內廐御馬，集至四十萬匹之多，遂有沛艾馬、大宛馬、于闐馬、照夜白、玉花驄等，都是由此選出。玄宗命王毛仲等專管監牧，使燕公張說作駉牧頌，北地置群牧，韓幹常挑其駿者寫生。那些駉駿之匹，個個骨力追風，毛彩照地，炫耀亦奇。皇帝乘坐這些善馬，神安身舒，如坐在床榻上無異。韓幹不但在這四十萬匹當中，去寫其良駿，就是岐王、薛王、寧王、申王內廐中的良馬，他也不肯放過並一一悉其圖形。所以他所繪的馬，才會達到古今獨步之境，而是經過一番實地苦練寫生的工夫得來的。

據大詩人杜甫的〈丹青引〉，是為曹霸的畫馬而歌詠的：

「弟子韓幹早入室，亦能畫馬窮殊相，
幹惟畫肉不畫骨，忍使驊騮氣凋喪。」

如此看來，他是跟著曹霸學過畫，曹霸在玄宗開元年間，已是聞名的畫馬專家，故在玄宗天寶末年，詔他繪寫御馬及功臣像，實為唐代之冠。所以夏文彥評他「筆墨沉著，神采生動」。官至左武衛大將軍的陳閎，亦師過曹霸。

杜甫說：「幹惟畫肉不畫骨，忍使驊騮氣凋喪」，這是杜甫的傳統看法，不能跟著時代的演變，在繪畫思想方面，他比韓幹要落後一大截。韓幹創作慾最盛的時代，而正

是唐朝開元後，天下太平無事的盛年。那些御廄之馬，當然是馬肥兵壯，草秣豐美，物阜民豐，自然個個馬匹，都是長得肥胖胖的，而與曹霸相較，所以他才有「窮殊相」，這正是青出於藍，更勝於藍，是韓幹能脫離曹霸，而走上目己獨創的成功的風格，實為可貴。而杜甫這「忍使驊騮氣凋喪」，若仔細研究起來，似是矛盾得很。如這匹馬骨瘦如柴，奄奄待息，當然無驊騮之氣，既然有驊騮之氣，全身定是肥滿豐潤，筋骨當然不會外露，又怎能說是「氣凋喪」呢？他這種驊騮確實代表著唐朝大國泱泱之雄風。而他所使用的骨肉「停勻法」，是杜甫當時不能夠瞭解的，所以才有畫肉不畫骨之誚。

他除了畫鞍馬之外，雖也擅長佛像、人物、鬼神，這些固然也出現在他的筆下，不過都趕不上他的鞍馬馳名。

現在我們常見的，只有藏在國立故宮博物院的「牧馬圖」，左上角有宋徽宗親手所書的瘦金體「韓幹真跡」四個大字，下面並有「丁亥御筆」幾個小字。此幅一人二馬，一黑一白，人騎著白馬，與控制的黑馬並轡而行。二馬雄姿飄颯，昂然前進。人物悠閒，衣褶線條流暢，真是稀世珍寶。

他的畫馬好到什麼程度，我們可從下面這三則流傳下來的近於神話的故事中，可以想像其逼真動人之情。

有一天晚上，他正在家中閒坐，忽聽門外有人敲門，覺得奇怪，這樣晚了，還會有什麼客人，於是步出室外，敞開大門一看，原是一位身著大紅衣、頭戴黑色帽的客人，

還未等韓幹問起姓名來歷，這位訪客卻自稱是鬼使來訪。問有何事？聞說先生善於繪馬，務請賜給一匹，以作紀念？韓幹聽後，起初稍感詫異，遂即從他的舊作中，挑了一幅馬，立刻焚之，使者拜辭而去。不料，他日竟有人送來百縑來致謝，而使得韓幹真是莫知其所以然。這是從何而來的呢？送者說是鬼使者也，你說離奇不離奇，此其一也。

在唐德宗建中初年，據說忽有一人牽馬來訪醫生，醫生一看，此馬的毛色骨像、神情，在人間真馬中，實所罕有，令他十分訝異。適巧韓幹亦來此，一見此馬，大為驚奇，覺得好像如他自己家中，所畫的馬匹無異，遂用手撫摩良久，怪其吾筆所為，竟會如此與他一模一樣？突然此馬跌跤，前足受損，此時韓幹更覺奇之，於是信步歸家，以視其所畫之馬，則腳踝確有一點墨缺，這時恍悟其畫亦神化矣，此其二也。

到了宋朝，又有一個故事，那就更神奇了。宋仁宗嘉祐年中，在米南宮的畫史裏，有這樣的記載，有一使者前往江南，擬在安徽當塗縣西北二十里，牛渚采石磯渡江，驟然磯風大作，灰砂蔽日，遮天搖月，刮了三晝三夜，仍未停息，使者無法渡過，焦急萬分，在這無可奈何之中，倏而靈機一動，於是跪地祈禱中元水府廟，是夕禱畢，遂安寢就息，夜裏忽得一夢，有神勸告留馬當相助渡江。翌日醒來，恍然大悟，即將身攜韓幹之馬，奉獻於此，結果，大風戛然而止，始乃安然渡江。想這種事情，不但在人間少有，即就在天上，恐也不多見矣！

我們從上面這三則小故事看來，事雖近於荒謬，但他的畫果能驚動鬼神來索取，博

得鬼神的愛好，那我們人間，怎能不感珍奇呢！故當時得到皇帝的渥遇榮寵，不是沒有原因的了。

韓幹畫馬，完全重於寫生，而玄宗的御廄內四十萬匹大馬，皆是他寫生的對象。內中其駿者，更是寫了又寫，畫了又畫，因而深得其畫馬的真諦，才有古今獨步的畫馬專家之稱。

我們再看董逌怎麼評他：

「世傳韓幹凡作馬，必考時、日、面、方，然後定形、骨、毛、色。」

可見他對時間、光線，都注意到，並非常的精細和謹慎，如此下筆，怎能不生神奇之感呢！

他的弟子最著名的為孔榮，頗得其師法。至於影響後代的人，當推宋朝的李公麟、元朝的趙孟頫，二者都是學韓幹的。他之有如此的成就，除了他的天賦才能繪畫以外，更得力於王維的賞識和贊助，也是其一。唐玄宗有那麼多的駿馬，供給寫生此其二也。

可見環境影響於一個具有聰明才智的人，其成功之因素，實在太重要了。

周昉的仕女以豐厚為體（七五六？—八〇六？）

唐朝的人物畫家，固然很多，可是朱景玄在他的《唐朝名畫錄》內，把周昉的地位，卻列在僅次於有「百代畫聖」之稱的吳道子後面的第一個人。景玄論畫，是把他當時所見的各家著名的作品，分為「神、妙、能、逸」四品。神品又分上中下三等，吳道子是神品上唯一無二的一個人。而周昉就是神品「中」僅有的第一個人，其地位之高，可以想見。

周昉是京兆（現在的長安）人，字仲朗。比朱景玄出世較晚的張彥遠《歷代名畫記》上作字景玄。至宋《宣和畫譜》內，又云字景元，以後其他各書之記載，多是根據以上三書。他出生於世代相傳的諸候之家，真所謂是一貴公子也。受過良好的教育，故自幼喜歡寫文章，書法也很有成就，但都不如他的丹青馳譽當代之妙。

周昉官至宣州（安徽宣城）長史，等於是王公府第的侍衛官，如此更使他有機會，遊於卿相之間。因而他所作的畫，也都是貴族人物居多。其兄周皓，善騎射箭，曾跟隨在玄宗時那赫赫有名，每次出戰，手持半截鎗的，敵人聞風而逃，所向披靡，大破吐蕃的平西王哥舒翰將軍。周皓因此戰役取得石城堡有功，而被晉升為執金吾。這是擔任巡

邏京師的安全，以保衛皇室的禁軍，應付非常之局面的一種職責，出入宮廷當然也就非常方便。就在此時，有一天，唐德宗忽然召見周皓，對他說：

「卿弟昉善畫，朕欲畫章敬寺神，卿可持言之。」

德宗在位共二十五年（七八〇—八〇四），從玄宗到德宗，經過肅宗七年（七五六—七六二），代宗十七年（七六三—七七九），可知那時的周昉，在代宗期間，已經是很有名的畫家了。不然，德宗不會召他欲畫章敬寺的。《宣和畫譜》上記章欽寺，而宋郭若虛《圖畫見聞誌》上記章明寺，此處引《唐朝名畫錄》。周皓經德宗面告這個消息後，特與弟周昉連絡，轉告皇帝此意，雖經數月，但並未馬上答應去畫，可見周昉對此事的慎重，直到德宗再行親諭周昉後，始欣然從事。

章敬寺的位置，正對皇帝經常遊息之處的園門。周昉開始畫的時候，將寺內的帷幔扯去，使往來的行人，都可以看到他的作品，結果京都人士得悉，絡繹不絕，爭前恐後，數以萬計的擁擠在一起，翹首企足的觀看，所謂賢愚畢至。鑑賞之士對此有的稱讚其妙，有的指其瑕疵，也許周昉早已想到這裏，既然是把畫畫在寺裏，而寺內是經常有人去膜拜的，所以不管在題材上，或表現的技巧上，應是屬於大眾的藝術，應是人人都能欣賞的畫才可以，故有意讓人去批評他，然後好藉眾人之目，一一改定其得失。經月有餘，果真是非語絕。可見他作畫時的態度，是非常容納別人的意見，使他的作品，更

能達到至善完美之境界。及至他完成後，再無瑕疵可指，於是大家看了，個個豎起姆指，連聲不斷的嘆其精妙，推他為當時第一流的高手。

周昉除了畫章敬寺的壁畫外，尚有勝光寺的水月觀音、掩障菩薩及竹。大雲寺佛殿前的行道僧、廣福寺佛殿前面的兩神像，皆殊絕當代。他任宣州長史時於禪定寺，也畫過北方天王像，這是藉夢中所見的形象而完成的。興唐寺曾用絹畫貼壁。

唐朝因崇奉佛教的關係，所以寺內壁畫風氣，十分興盛。故凡是能畫的人，幾乎沒有不畫過寺壁的。就以吳道子來說，他曾先後在不同的地方，畫過二十七個寺廟，四十四堵墻壁之多。周昉畫過的大雲寺，張孝師曾在裏面畫過曠野雜獸，勝光寺有王定的行僧、菩薩，尹琳在三門廊內也畫過。最熱鬧最輝煌的還得數興唐寺了，廣吳道子一人，就畫有六幅壁畫，如南廊金剛經變，及都后神像，並有自己的題字。尉遲乙僧畫過一幅壁畫，韓幹有一行大師真像，李生的金光明變經，楊庭光的般若院山水，董諤、楊坦、尹琳三人皆有畫過，再加上周昉，一共有九位名畫家的作品。我們想想，在一座寺廟裏，有如此之多的名家大作，其寺壁的藝術價值，若與今天羅馬西斯廷教堂（Sistine Chapel）內，米開朗基羅（Michelangelo, 1475-1564）所畫的「天地創造」，及「最後的審判」兩壁畫相比，其非凡之處，恐有過之而無不及。況興唐寺早在千年以前，以時相較早他一半。可惜，今天興唐寺一無所存了，思之不勝嘆惋！

郭子儀的女婿，趙縱侍郎，曾請韓幹畫一幅肖像畫，完成後眾人看了都說逼真很

好。及至再請周昉另畫一幅，二者皆有能名，於是郭令公曾將這兩幅肖像畫，並掛於牆

上，仔細的比較著，欣賞孰優孰劣，但終未能定其勝負。直至有一天，趙夫人歸寧省

親，汾陽即令他的女兒作以鑑評。令人問云：

「此畫何人？」

對曰：「趙郎也！」

又云：「何者最似？」

對曰：「兩畫皆似，後畫尤佳。」

又問：「何以言之云？」

「前畫空得趙郎狀貌，後畫者兼移其神氣，得趙郎情性，笑言之姿。」

「後畫者何人？」

乃云：「長史周昉。」（以上見《唐朝名畫錄》）。

是日，經過他們父女二人的問答，最後趙夫人作了二畫之結論，從此也可看出韓幹

的寫真，固然逼肖可喜，而周昉的寫真，兼代傳神，更是重要。於是遂令送錦綵數百

疋，以酬謝周昉之辛勞。

郭子儀因曾平定安史之亂，征伐吐蕃有功，被封為汾陽郡王，故稱子儀為郭汾陽或

郭令公。

周昉初學仕女畫家張萱，張萱亦是長安人，他的生卒年月，同周昉一樣的不詳。但

我們只知道他是唐玄宗開元畫館的畫家，擅寫宮苑仕女及貴公子的閒逸遊樂生活。當時他寫的婦女，均以曲眉豐頰，肥肌秀骨為標的，故不論形體及色彩方面，均顯示出雍容華貴，極富有肉感。周昉承襲了張萱的長處，然後稍變其作風，終於自成一家。

他作畫的題材，有佛像、真仙、人物、仕女，尤其仕女特妙，有古今獨步之譽。風姿極緻，體態豐盈高貴，色彩濃麗照人。衣裳簡勁，線條流暢，真是生動之極。鞍馬、鳥獸、草木、林石偶也為之，但都不能窮其極緻。

他所描寫的唐朝貴族仕女，一看就知是過著一種閒逸豪華的生活，不獨從外表的狀貌上顯出，而其內在的端莊精神，也從他的色彩中，發揮得淋漓盡致。這與他自己出生貴族，是有密切的關係。他的仕女在髮型上，大都是個高髻的打扮，身著輕紗般的錦衣。因他歡喜用暖色，故給人一種親熱之感。我們看了仲朗所畫的那些仕女，高髻盛裝，豐頰厚體，可知日本婦女，今天所穿的國服──和服，完全是效法唐朝的宮廷服裝。目前全世界上一般摩登的婦女們，喜作蓬髮高髻的髮型，可是早在我國千年以前，就已流行於宮廷仕女中的了。

周昉所畫的仕女，服裝雖是簡潔，但卻非常大方華麗，用筆亦非常工細，這是一種健康的美姿，正代表著大唐時代，典型美人的一大特色。這也正與韓幹畫馬不畫瘦馬，同樣的意義。故從這些繪畫作品中，也可以窺察盛唐時代，國家的盛勢，是如何的了。

寫到這裏，覺得周昉的這種新興的寫實畫風，以柔和華麗的色彩，來表達高貴仕女的豐

盈端莊，正可與歐州十七世紀崛起的洛可可（Rococo）式的藝術，佛蘭德爾人華托（Watteau, 1684-1721）的作品相比擬。

周昉的仕女畫，既稱古今冠絕，一般人若能學得他的外貌，但其內含之精英，仍是難以臨摹。他的佛像表現得非常端莊嚴肅，仕女豐腴，華麗典雅。無怪乎朱景玄稱他的這些作品——佛像、真仙、人物、仕女等，皆為神品呢。他生平所繪製的圖畫，是非常之多，但散逸的當也不在其少數。

他既然在國內有那麼高的聲譽，因而也自然會流播國外，如當時的新羅人，也就是現在的朝鮮半島上的韓國人，特至江淮一帶，出高價收買周昉的畫。據史載已有數十卷之多，被新羅國人購得，然後離去，攜回本國。從此可知，他的藝術的造詣，是如何的精湛！其聲譽又是如何的隆盛呢！

他的仕女畫，不但代表著當時女性的一種典型的美，就以今天看來，這種豐厚健壯的繪畫風格，仍是我們一般現實生活的人，所追求的一種健康自然的體魄。至於他的繪畫顛峰時代，是在德宗時代。德宗在位共二十五年，也許他是生在肅宗時代，或玄宗天寶末。肅宗在位七年，代宗在位十七年，加上德宗二十五年，共四十九年，若再順延下去，至順宗、憲宗共十六年，從七五六—八〇六年間的人，這樣推算，當不會離譜太遠吧？

他的弟子有太原人王朏、趙博文。至五代周文矩亦傳其法，然王朏對精密處，則

視昉為不及，但可遠勝博文多多。一般人都認為已故的張大千，所畫的仕女，多是受了他早年去敦煌臨摹壁畫之影響。然推其淵源，那些壁畫，乃是唐朝的壁畫居多。故也可說是間接受了周昉畫風的影響，也不為過。

顧閎中的「韓熙載夜宴圖」（九〇二一九七〇）

顧閎中的「韓熙載夜宴圖」，傳到今天，已是一千年以上的國寶了。在古典主義人物畫當中，也是僅存的一件，可說是光輝燦爛的稀世珍品。以畫幅的橫長，及縱高來論，與現藏大英博物館，被稱為唐代摩本，而又未能找出確切證據的，東晉顧愷之所繪的「女史箴圖」卷，幾乎相等。夜宴圖實際長度，等於一市丈多，寬九寸餘。在此我們不妨將兩圖的長短尺寸，列出來作一比較，就可了然。夜宴圖橫長為三百三十二點五公分，縱高二十八點八公分。「女史箴圖」卷橫長為三百四十九點五公分，縱高二十五公分。看來「女史箴圖」略長一尺多，但縱高卻又短少了一點。

五代南唐李煜，偏處江南，山川秀麗，文風很盛，像仕女畫家周文矩與顧閎中同為翰林院的待詔。另一畫家顧大中亦善人物牛馬，兼工花卉，也曾畫「韓熙載縱樂圖」一幅。而韓熙載當時官居宰相，甚得後主李煜的寵敬。韓為北海人，今山東昌樂縣東南。晚唐莊宗同光年間（九二四─九二五）舉進士，善文，亦工書畫。至南唐時局日非，於是家中蓄養了四十多位歌伎，聚集同僚賓客，經常日夜縱酒取樂，聲傳中外，此時後主不能再置之不問不聞。遂即派遣密使畫家顧閎中，親探韓熙載的家裏，窺視夜宴之情。

根據《宣和畫譜》所載，閣中目識心記，圖繪以呈獻於上，故有「韓熙載夜宴圖」的創作。李煜想要知道「樽俎燈燭間，觥籌交錯之態度不可得」的情況，故特「乃命閣中夜至其第，竊窺之。」及至閣中返回，而把所見賓客的揉雜、歡呼、狂逸。不復拘制的宴樂之情，從開始至結束，分為五段，使用繪畫特有的符號，以線條、色彩，一一的表現在絹素上，這就是筆者所要敍述的「韓熙載夜宴圖」了。

我們看了此圖，不但知道顧閎中是一位偉大的寫實主義人物畫家，而也確知他是一位具有精湛藝術素養的畫家。更重要的是他對於人們生活認識的深刻。全憑他的記憶，創造出優秀的構圖，巧妙的利用了屏風為間隔，使整幅的長卷，分成五節，分得十分自然，十分妥貼。讀者可去參閱《幼獅月刊》第三十六卷第三期封面，及同卷第六期封面，和《中華名畫輯覽》第六十七圖等。

惜三者均未將全部印出，若湊合起來觀賞，仍缺少第四節的一部分，及第五節的全部。如此一來實在令觀者難以滿足。更令人惋惜的，該圖原為清故宮所藏，至溥儀被趕出故宮，私自攜出帶往東北，迨一九四五年抗戰勝利，溥儀又被凶狠的俄人擄去，此墨寶就落到民間。張大千先生就在此際，適居北京，以五十根金條，輾轉購得三幅古畫，那就是「韓熙載夜宴圖」，及董源的「江堤晚景」，和「瀟湘圖」卷二幅了。

一九五一年八月，張大千從印度至香港，在擬赴南美阿根廷之前，因無路費，竟將「韓熙載夜宴圖」和「瀟湘圖」卷，各美金一萬，賣給香港的古董商人，但後來又被大

陸上買了回去。據說現在每幅可值數十萬美金，甚至數百萬美金。不，那是無價之寶，有金也難買得到的東西了。

然夜宴圖的每節，均以主人韓熙載為中心畫題。並刻畫出他所處的環境，與他周圍人物的行動，對主人翁的動作關係，真是表現得維妙維肖，栩栩自然。把每個人的身分，都恰如其分的，描繪出來！

第一節共描繪出十二個人物，七男五女，在酒盈豐饌的夜宴桌前，有的站著，有的坐在靠背椅上，但都注意傾聽教坊副使李嘉明的妹妹，彈奏琵琶的聲音。主人翁韓熙載，戴著自製的高高紗帽，胸前飄逸著美髯，顯得穩重老練，和一個年輕身著紅衣的狀元郎粲，一同坐在那烏木黝黑的床上，還有太常博士陳致雍、紫微郎朱銳、門生舒雅、愛伎王屋山、名僧德明，及三個站著的家姬。

第二節是描繪大家在酒醉飯飽之餘，主人翁乘興親自為他的愛伎王屋山，打羯鼓以配合「舞六么」那婀娜多姿的舞步節奏，參加欣賞這「舞六么」優美的舞姿的人，有坐著的郎粲，朱銳正站在韓熙載擊鼓的一旁，拍手合奏，另一家姬亦是如此合著。身著袈裟的德明和尚，也在注視著鼓板，舒雅在王愛屋跟前，打著手板。除了朱銳、德明，全部人員的目光，都集中在舞者的身上。

在此顧閡中把韓熙載描繪成一個身體魁梧，高帽直聳，方面老成，美髯下垂，身著黃衣，目不轉睛的盯著愛伎蹁躚的舞姿，看來氣宇非凡。從此可知，他既懂得舞蹈，又

懂得音樂，真如當年，唐明皇在沈香亭前為楊貴妃唱新歌，而親自彈奏琵琶一般，其內心之樂，可以想見。

第三節夜宴已畢，為愛伎打鼓的主人，也顯得有一派疲憊之態。那些賓客，亦不復在畫上出現。韓熙載回到原來的坐床上，一位家姬正端著水盆供他洗手，還有四個家姬，亦在床上陪伴著他。看主人的目光表情，似是回味剛才那宴樂熱鬧的場面，及愛伎王屋山幻動的舞影，猶歷歷在目前。那種凝神深思的情況，令人不勝思念。另有兩個家姬，一在撤走宴樂時的杯盤，一個撤走琵琶，只剩下檯上的半截紅蠟燭，還在裊裊的燃燒著。

另一張床上，敞著帷幔，堆放著藍色的被子，像是等候著主人，要什麼時候休息，就什麼時候休息一般。

第四節，韓熙載穿著袒胸露腹的夏衣，手中揮舞著團扇，流露出那種餘醉未醒，悠然忘我的神情，傾聽著那五位美女，三個吹奏著蕭管，兩個吹奏著橫笛，發出悠揚美妙的悅音。那樂隊領班人，和正在打拍板的李嘉明，也正在看著主人翁的眼神，接受著他的吩咐，指揮著合奏的樂隊。李嘉明打著拍板，唯恐走失了拍節，故全神貫注在主人翁的動態上。

最後的一節，把主人翁描繪出那一本正經的樣子。他的目光，便自然而然的集中在一部分賓客與家姬，形成一對一對，切切私語，調笑言情之間，有時擺動起手掌，像是

制止他們的輕薄舉動，或戲弄賓客一番。這種場面，的的確確能夠襯托出韓熙載夜宴縱酒、淫樂生活的一面。這也顯示了南唐朝廷上層社會人心的靡爛，對當朝失去了自立的信心，因而到了九七五年，終於招致宋太祖的滅亡了。

這幅夜宴圖，在藝術上所表達的最高境界，就是能夠傳神。顧愷之當年寫人物畫常不點睛，一般觀者問他為何如此，他說：「傳神寫照，正在阿堵中。」可見一個人物畫家，對於眼睛的描寫技巧，是何等的重要。尤其那眾多的人物，視野互相交錯而產生的呼應作用。顧閎中的這幅長卷夜宴圖，在每個人物身上，所表現的藝術效果，就是接受了中國人物畫，最優秀的傳統「傳神」之精神，而獲得最佳的效果。

現藏臺北國立故宮博物院的，他還有一幅長卷「鍾馗出巡圖」無色彩。所使用的線條描法，即是顧愷之常用的鐵線描。張彥遠曾在他的《歷代名畫記》上，評顧愷之的人物畫為「緊勁聯綿，循環超忽」。我們也可拿來形容顧閎中的「韓熙載夜宴圖」，亦非常恰當。

全幅畫卷的人物及器物，均以平塗的技法來表現，不採明暗的光線法。並以較黝黑的沉鬱色調，籠罩著畫面，以示深夜之神秘感。整個畫面使以朱紅、杏黃、灰黑、淡綠，及淡藍五種色彩，作為描繪人物各個內心複雜的情緒世界。企求他那突出的變化和統一的形式之美感，故顧得特別強烈而有力。

顧閎中生於唐末昭宗李曄天復二年（九〇二），卒於宋太祖開寶三年（九七〇），享年六十八歲。

黃筌的六鶴殿精妙絕倫（九〇三—九六八）

唐末藩鎮守吏跋扈，自封采邑，不聽皇帝的命令，因而中原造成五代的戰亂，而邊陲之地，也出現了所謂「十國」。西蜀地區，四圍重山峻嶺，偏處僻隅，兵革未曾波及，物產豐饒，社會安定，一般有識之士，跋山涉水，不辭千辛萬苦，視蜀地為避亂之樂土。況中原之地，又多是胡人統治，故多群趨前往。像那些有名的大藝術家，先後來此的，如自稱會稽山人的孫位，他於唐第十八代皇帝僖宗李儇，在廣明元年（八八〇）入蜀。是年黃巢陷長安，他為避亂而去。吳郡人滕昌祐於僖宗中和元年（八八一）時入蜀。是年正月帝幸蜀成都，也就是隨帝而去的呢？長安人刁光胤（至宋時避諱改名刁光）於唐第十九代皇帝昭宗李曄，在天復元年（九〇一）時，亦入蜀。浙江蘭溪人釋貫休，約在天復元年至三年期間也入蜀。其他也許還有，只是他們的名氣不高罷了。

宋《宣和畫譜》曾讚譽，「畫兼有眾體之妙，故前無古人，後無來者」的黃要叔，就是深受這些外來及本地的大畫家，直接或間接之影響，而成就最大的一人。

黃筌字要叔，四川成都人，自幼聰慧，長負奇能，不過在正史裏，根本找不到他的

記載，因此對於他的家世，亦不清楚。根據清彭蘊燦的《歷代畫史彙傳》，他十三歲時，即拜善以花竹、貓兔、鳥雀聞名的刁光胤為師。是年為九一六年，如此推算，他是生於九○三年，也就是唐昭宗天復三年，正是刁光胤入蜀兩年之後。人物、龍水師孫位；山水學成都人李昇；花鳥、蝶蟬學滕昌祐；鶴學薛稷。他既得了刁光胤的專長，又吸取了諸家之善，怪不得宋《宣和畫譜》說他：「筌資諸家之善而兼有之。」

宋郭若虛的《圖畫見聞誌》上載：「善花竹、翎毛，兼工佛道、人物、山川、龍水，全該六法，遠過三師。」那就是指的花鳥大師刁光胤、山水大師李昇，及人物、龍水大師孫位。三人的藝技已遠遠落在這後來居上的青年人之後了。

以他在藝術上有如此的表現，自然也會受到君王的重視和恩寵，故在十七歲的那年，也就是九二○年，前蜀蜀主王建，自政權成立後，首先著重文化建設，遂在宮廷內創立了圖畫院，筌即為畫院的待詔，這可說是為中國繪畫史上正式設置畫院之始。及至前蜀的後主王衍即位，請他在殿內觀看吳道子的鍾馗抉鬼之畫象，並令筌改畫之事，可見後主對他的藝術之信賴。然筌並未改，反另畫了一幅，與吳畫同進，經筌釋之，蜀主始恍然大悟，二畫均喜。

九二六年，他已是二十三歲的青年了，根據宋黃休復的《益州名畫錄》云：「孟知祥初到成都，對黃筌就另眼看待，及稱帝後，便授以翰林待詔，權院事，賜紫金魚袋。」從此可知，這位後蜀的統治者，一即位，馬上把畫院的大權，交付給這樣的一位

青年來主持，足證黃筌在藝術上，是具有卓越的才識，而遠超過畫院諸人之上。不然，孟知祥怎能會如此的放心呢！

果然不錯，及至後蜀的後主孟昶掌握了政權，對黃筌的官階更上一層樓，復加「檢校少府監」，這是高於正官的一種頭銜，相當於現在總統府的秘書長。後又累遷「如京副使」，為無職事，等於國策顧問。歷經前蜀、後蜀兩朝，事前後蜀四位君主，因他的藝術高超，從青年到老年，沒有離開過朝廷的畫院，真可說是一帆風順，官運亨通了。

關於他繪畫傳神的故事，實在不少，例如在孟昶廣政七年，歲次甲辰，即九四四年，那時他正是四十一歲。是年即是唐設十道之一的淮南地方，包括現在的湖北、安徽、江蘇等地，也就是後來所稱的南唐，和蜀通聘，禮物當中有六隻白鶴，孟昶見此，甚為歡喜，遂命筌寫生於偏殿壁上。在此他充分的發揮了寫生的絕技，描繪：

第一隻鶴，名曰「唳天」，舉起細細脖頸，張著大嘴，對天長鳴。

第二隻名曰「警露」，伸長了脖子，回過頭來，張望其他。

第三隻名曰「啄苔」，悠然垂首，慢慢的用牠那長嘴，撥弄著地下的青苔。

第四隻名曰「舞風」，乘風振翼，舞姿娉婷，翅膀發出揮揮之聲。

第五隻名曰「疏翎」，把頸項轉至背上，怡然自得，梳理著自己的羽翎。

第六隻名曰「顧步」，走走又回首下看。

這六種鶴的姿態、風範、神情生動，精妙絕倫。竟使那些生鶴見了，誤為同類，於

是飛至壁下，與牠們站在一起。

黃休復在《益州名畫錄》內評為「畫成之後，尤過於生」，可見上述之情，並非虛誇。孟昶見此情形，也禁不住嘆為精絕，實不能不佩服黃筌的手妙心巧，因而遂把這座偏殿，改名為「六鶴殿」。自此之後，唐代畫鶴專家薛稷，聲價為之大減。

到了廣政十六年，歲次癸丑，也就是九五三年，這時候黃筌已達而知天命之年，畫藝當然更是精湛。是年春，後蜀孟昶大興土木，建築一座八卦殿，至落成之後，命筌於四壁上畫春、夏、秋、冬「花竹、兔雉、鳥雀」。從七月畫起，直至深冬，才告完成。同年十二月，有五方節使（即指蠻夷戎狄之區域）在殿前呈獻「雄武軍」所進之白鷹，不料該鷹見了壁上所畫的那些雉雀、鳥兔等，誤以為生，曾向壁上飛撲者數次，其逼真生動之情，竟能使那隻白鷹真假莫辨，即此可知黃筌對藝術的造詣，是何等的驚人。

蜀主孟昶當時見此，讚嘆不絕，認為是「當代奇筆」，遂命翰林院，以花間詞派著名的大學士歐陽炯撰寫〈壁畫奇異記〉一篇，其中有「六法之內，以形似氣韻為先，筌之所作，可謂兼之」等句，來讚揚他。與歐陽修為詩友，而官員外郎的宣城人梅堯臣，也曾有詩詠筌之所畫。

黃筌的花鳥畫，取材多是宮中所見的那些珍禽、瑞獸、名花、異草、奇石等東西，當然這與他供職畫院，有密切的關係。況且他的作品，又大多是應詔製作，筆墨不敢放縱，故注重寫實。觀察認真，形態逼真，力求自然，因而稱他是一位寫實主義的傑出畫

家。

他先用淡墨勾勒輪廓，然後再用重彩渲染，骨法縝密，色彩絢麗，繽紛華茂，精細妙極，此種表現方法，即是畫史上所謂「雙鈎填彩法」，這與南唐的沒骨花鳥畫法的徐熙，迥異其趣。徽宗曾在他的「竹鶴圖」上，以瘦金體的書法，題上兩行評語：「黃筌竹鶴圖，描寫如生，渲染其妙，神品上上」，這可說是極高的評語。

清張浦山在他的《圖畫精意識》中，對黃筌的「杜鵑花圖」，所論更妙。「黃要叔杜鵑圖全樹上下，四旁均露花約數百十餘，反、正、倚、側各極其態，望之蒸蒸如火樹，極平淡中極奇壯，極樸實中極幻化，一言以蔽之曰『真』。」這評價說他不但取了花的生之形態，而更取了花的生之精神，此之謂「畫成之後，尤過於生」的真諦，這是他融匯了各家之長，而創出自己獨有的風格。

郭若虛的《圖畫見聞誌》上稱他「畫，兼工佛道，人物、山川、龍水」，可見他在繪畫上的成就，是多方面的，絕不僅限於花鳥一途。《宣和畫譜》載，御府所藏就有他的山水畫四十五幅之多。據劉道醇的《聖朝名畫評》所云：「黃筌畫古木，信筆塗抹。」可見他有工整細緻的寫生，也有大膽塗抹的創造。這就是《宣和畫譜》裏所稱的「筆意豪贍，脫去格律」的另一情調了。

元代山水大家黃子久，曾題黃筌的「蜀江秋淨圖卷」云：「佈置清曠，景物蕭疏，或隱或見，或有或無，江天萬里，萃於尺縑，信非筆端具造化者，不能臻此也。」號稱

元四大家之一的吳仲圭，對他更是讚譽不已：「黃要叔山水為五季之首，蜀江秋淨圖尤為精妙。吾欲髣髴一二，然終未有得也。」以上這兩位大家，對黃筌的山水畫，作如是評，這無疑的是對他推崇到最高的標準境界，這也就是所謂「遇諸公為多」之理了。

據《宣和畫譜》載，當時他的畫，藏在御府的就有三百四十九幅，居個人之首，無人與他匹敵，和他同時在野的南唐花鳥名家徐熙，也不過才有二百四十九件。而他的四子黃居寀，到是在御府裏被收藏的，卻有三百三十二幅之多，居個人之第二位。日後對宋之畫院畫家，其影響也就可想而知了。

他的作品當時雖然收藏在御府裏的有那麼多，可是迄今在國內流傳的並不多。國立故宮博物院有「竹鶴圖」、「長春竹鶴圖」、「梨花山雀圖」、「寫生珍禽圖」等。梨花山雀圖右上方，有明董其昌在頂端中間，及乾隆皇帝的題字。寫生珍禽圖裏面共畫有十隻大小不同類的鳥雀，和一大一小的烏龜兩隻，蜂、蟬、蚱蜢、牽牛，和其他昆蟲等雜入其間。雖是任意安排，不求章法，但若細細欣賞，各具生態，豐神氣概，美麗動人。在畫幅的左下角，署有「付子居寶」四字，可見這是供給他的次子黃居寶，作粉本的參考範畫。今天看來，確含有極高的藝術價值。

宋朝畫院的花鳥能手很多，但幾都以黃筌的畫法為院體畫的準繩。及至元、明、清迄今千餘年，從事花鳥「雙鈎填彩」的傳統畫，仍然有著很大的影響。

但歷代名家，對他所評，都是讚譽得不得了。如元之湯垕，在他的《古今畫鑑》裏

說：「花鳥一科，當以唐邊鸞，宋之徐、黃為古今規式。」但宋劉道醇對他的花鳥嘗曰：「筌神而不妙，昌妙而不神，神妙俱全惟熙耳。」可見劉認為黃筌的花鳥，只是抓到了「應物象形」，而沒有得到「氣韻生動」的精髓。米芾在他的《畫史》中也曾有責難：「滕昌祐、邊鸞、徐熙、徐崇嗣，花皆如生，黃筌惟蓮差勝，雖富艷皆俗。」劉、米二人為什麼如是觀呢？因皆站在文人畫的立場來評，所以就有了異議。

史載黃筌有五子，知名者有次子黃居寶、季子黃居寀，畫傳家法，與弟黃惟亮曾在孟蜀任翰林待詔。黃居寶，不悉其序，餘二人均無名。

宋太祖乾德三年（九六五），筌隨蜀主，並偕其弟惟亮及諸子歸宋。太祖仍授以官職，至乾德六年（九六八）病逝，享年六十有五。

弟惟亮，兩子居寶、居寀，依舊任職於宋朝畫院，至太宗並責搜訪天下名跡，銓定畫目、品評高低，對他們之器重和信賴，也就不言而喻了。

郭忠恕的亭臺樓榭畫（九三四─九七七）

才華出眾

我國的山水花鳥繪畫，在唐、宋二代，皆有輝煌的成就，而在數量上，也更是非凡。可是專畫樓臺殿閣亭榭的，所謂界尺畫，卻是少之又少。因為建築物，嚴格的講起來，有一定的規矩繩墨之標準，表現若稍有差池，即不合法度；若再加以用筆用墨，不夠流暢，所謂氣韻不佳，結果，墜入流俗，不堪入目。而五代宋初的郭忠恕，最初是學於唐末第十八代皇帝僖宗李環時，擅長人物、臺閣，冠絕當時的尹繼昭，加以運用他自己的才華，對於此種界畫，可說有了獨特的表現。

後來與他同時的王士元，山水人物，筆筆雖然都有來處，可是院宇戶牖，就乏煙霞之氣。到了元之王振鵬、明之仇英，的確都是赫赫有名大家，但王振鵬也只能與他頡頏相埒，而仇英所畫題材眾多，對於亭臺觀樓，實不能與忠恕抗衡。餘如五代十國中的南唐周文矩，及宋宗室趙伯駒之輩的，所謂那些仙山樓閣，就皆不如郭忠恕的俊偉雄奇，繩墨規矩有度，遠近合於透視原理，不論屋宇之大小，毫無差錯。這正如《宣和畫譜》

所云：「遊規矩繩墨之內，而不為所窘。」尺度並以毫計分，以寸計尺，以尺計丈，方圓平直，棟樑楹桷，欄杆窗戶，看去俯仰曲折，氣勢飛動，充滿煙霞雲氣之感。自有畫史以來，畫界尺畫的郭忠恕，確堪稱第一，這就是他所表現與眾最大不同之特性。

師承淵源

根據元夏文彥之《圖繪寶鑑》，說他的山水，最初師於關仝。而明朝的莫是龍，在他的《畫說》內，曾分析南宗的山水師承之序云：

「南宗則王摩詰始用渲淡，一變鈎斫之法，其傳為張璪、荊、關、郭忠恕、董、巨、米家父子，以元之四大家。」

看了這段文字，知道郭忠恕是師承關仝，絕無問題。故《德隅齋畫品》，說他的居仙閣裏的山石，似李思訓，而樹木又像王摩詰。《清河書畫舫》評他的樹石，古雅非常。如此看來，郭忠恕不獨對宮闕屋木，獨樹一幟，其山水樹石，亦皆入妙稱絕。故一般人若想得到他的作品，即出鉅資，必也不售。

作品不輕易貽人

在我國繪畫使上，有此種習性者，實在太多。如明朝的文徵明，凡遇有錢有勢的官

宦，及皇室宗親，或封有采邑之地的王者，甚而連外國使客在內，他都一律不予以畫。

董其昌當年也是不肯輕易把畫貽人。號稱「南陳（洪綬）北崔」的怪人崔子忠，如有人以金錢求購他的作品，他會掉頭離去，更是不願輕易送人。那元之逸士雲林，普通人幾乎有求必應，獨對王門貴族，及有權勢的人物，他卻置之不理。如張士誠的弟弟張士信，就曾以重金乞畫被拒，結果，雲林差點掉了老命。

郭忠恕雖常遊王侯公卿之家，但對他的畫，也是不易求得。如若事先備有醇醨的美酒，再設好輕細的紈素與紙張，然後鋪在桌面，或依於壁間，再置以筆墨與硯，說不定過了十天八天，或經月餘，亦或乘興，摸起筆來，即刻就畫。如若他不高興，你就強欲請之，他也不便去為，反會怒目而去。瞭解此道，可見郭忠恕作畫，完全是為興趣而作畫，不是為應酬而作畫，以此所謂即興之筆，就更屬難能可貴了。所以凡得到他的筆墨之作，往往視為至寶，尤其他那屋室樓閣，重複之狀，真是精妙絕倫。

傳世畫蹟

據宋《宣和畫譜》載，他的畫當時在御府裏收藏的，就有三十四幅之多。屬於宮殿樓觀臺閣之作，就佔去二十四幅。董其昌的《畫禪室隨筆》中說，他有「越王宮殿圖」一幅，而《宣和畫譜》中就不曾載。此圖一向為嚴嵩分宜所有，後為朱節庵國公以折俸

所得，足證其價值之一斑。其後流傳至董玄宰手裏，該畫長有三尺餘，山用沒骨法表現。經董其昌仔細的研究考察，始知此畫是畫五代十國中的吳越王錢鏐之宮殿。

臺北國立故宮博物館，今僅藏有他的「雪霽江行圖」，已印入《故宮名畫三百種》內。上有徽宗以瘦金體題「雪霽江行圖郭忠恕真跡」十字，清《聖朝名畫錄》列為「神品」。內有大舟二，小艇竹筏各一，《宣和畫譜》內卻無此。

他除了繪畫之外，對於魏晉以來的字學，極有研究，即精於小學，又工於八分篆隸。他曾著有《佩觿》三篇，宋元憲曾親自校閱，甚寶玩之。《宋史》列傳卷四四二，太宗趙光義，於九七六年即位後，即聞郭忠恕其人，喜其名節，遂召至宮闕，特授以國子監主簿，可說待他非常禮遇，並賜襲衣銀帶，於太學令刊定歷代字書，及定古今尚書，並釋文傳於世。

生平概述

忠恕河南洛陽人，字恕先，《宣和畫譜》又字國寶。七歲即能誦書作文，才氣過於常人。童子之年，即能進士及第。當時未滿二十之年，漢湘陰公愛其才，召之欲委以官階，但他卻拍衣離去。之後，去了五代的後周郭威處，郭威原是堯山人，即今之河北唐山縣，本性常，後隨母姓為郭，共在位三年。廣順中，即九五二年，被召為宗正丞兼國子書學博士。那是掌管皇族親屬之事，此職原非皇族莫屬，職高位尊，也許他沾了姓郭

的光。至世宗後，又改為周易博士。世宗本是柴守禮之子，守禮之姐歸郭威周太祖為后，后無子，以弟守禮之子為子，及即位，亦稱柴世宗。

放誕不羈之性

忠恕因嗜酒，性情有些玩世不恭、疾俗如仇，故影響他的前途非常之巨。酒後往往心亂，出言不遜，肆評時局。譬如宋太祖趙匡胤，建隆初年（九六〇），忠恕酒後與監察御史符昭文，因事競爭吵於朝廷，結果，御史具文彈劾忠恕，大鬧公堂，奪其奏摺毀之，因而被貶為乾州司戶參軍，即是陝西武功、永壽等地。《圖畫見聞誌》說是貶入崖州，崖州屬廣東。按理經此打擊，他應反省一番為官之道，不料，有一天，乘酒醉，忽又毆同事范滌，而後擅離貶所，削官流配於現在的寧夏省靈武縣。十年期滿，流亡各處，不復再求仕進。

這時他無拘無束，到處飄泊流浪，但多駐足岐、雍、京、洛四地。岐即是陝西鳳翔之區域，雍為湖北之襄陽，餘二地為長安、洛陽。當時郭從義鎮守岐下，知忠恕畫最有名，故每延請他山亭中遊憩，先張素絹，設粉墨於旁，經數月之後，一日忽乘酒興，只圖一角，上有遠山數峰，而從義仍珍惜藏之。可見人們對他的畫之重視。

據說那時岐地還有一富人，也買酒待之，因子喜畫，故日給醇酊，讓他盡享其樂，屢屢言請作畫給幼子看，忠恕這才俄傾取紙一軸，反覆數並設几案，擺好紈素及紙張，

十次，終於在畫一童子，頭上紮了兩個小角，手牽一線輪，紙盡處畫一風鳶，中引一線長數丈，可是那富人子，並不以為珍奇，這足證之，他是為了時尚，不懂筆墨之情趣。

種種洗冰水浴的舉動，人見之皆驚奇不已。

冬之日，冰封大地，河水皆成玻璃，他可鑿洞破冰而浴，冰屑至身，遂即消融，故他這窮常有之事。更令人不可思議的，往往數月不食，看來他對道家修練的工夫，定有很好的績效。即就溽暑之際，他的身體暴露日中，太陽火一般的洩下，他卻不流一滴汗水。

識與不識，更不管他職業貴賤，更是縱酒，不能約束自性，只要囊中有錢，所逢之人，不論自從忠恕在官場失意，並不以為珍奇，這足證之，他是為了時尚，不懂筆墨之情趣。

死說不一

前言宋太宗趙光義素聞其名，並酷愛他的才學，所以召赴他進御闕，授以國子監主簿，這等於皇帝的機要秘書之職，可是正因皇帝如此的恩寵他，於是他更放性自如，毫無拘檢之度，甚至於有時敗壞了御宮裏的一些陳規，也許這就是所謂藝術家的本色。對於這些世俗之規，一切不理，皇帝每每憐其才能，故亦常優容之。因而使他到了真是大人不失赤子之心，肆無忌憚之情。結果，益是縱酒荒誕，肆言毀謗朝政，除此還擅自隱買官物。這雖是出自《宋史‧文苑列傳》，可是一個藝術家，竟有如此行徑，實在令人費解，況也沒有進一步的具體說明隱買何物，實教人不敢相信？既然如是，按律令他只

有死路一條，可是太宗姑念他天真，減免死刑，發配山東登州，時趙太宗太平興國二年，亦即九七七年。及至官差把他押解至濟南以北的臨邑縣境，忠恕忽然停下，不再向前，並對押他刑部的使吏說：「我今逝矣！」因此俯地為穴，使泥土掩其面。部吏聽後，甚為訝異，並窺其身心，果真氣絕已矣！於是他們只有把這流犯，草草埋於道旁了事。

另據《宣和畫譜》云：自謫官江都數年之後，而與今河南鹿邑縣真源人陳摶相會於華山。陳摶字圖南，自號扶搖子，生於唐第九代皇帝德宗李适時，讀書過目成誦，尤以詩名於世。至五代亂起，歸隱湖北均縣的武當山，後又獨居華山的雲臺觀，曾有服氣辟穀術十年的記載。忠恕既與這樣的一位博學道高之士相會以後，不復再聞去處，有云，已幻化成仙而去。

據《宋史》卷四四二載，忠恕死於路上，經理道旁月餘之後，故人悉重取其屍體，預以改葬，但將屍體舉起，竟覺空空然也，如蟬脫殼一般，想這對辟穀術，甚有造詣的有關，不然，何致如此呢？

他的生平雖是不詳，然已知他在弱冠之年，廣順中被後周郭威周太祖召之，時當九五二年，以此向上推之，當生在後唐愍帝李從厚，清泰年間，約在九三四年前後，確知卒於太平興國二年（九七七），如此活了約四十三歲左右，實不能算是高壽。一代奇才，就落得如此下場，可謂悲矣！

南唐後主李煜（九三六—九七八）

〈虞美人〉

「春花秋月何時了？
往事知多少？
小樓昨夜又東風，
故國不堪回首月明中！

雕欄玉砌應猶在，
只是朱顏改，
問君能有幾多愁？
恰似一江春水向東流。」

這一闋詞，想凡是喜愛文藝的人們，沒有不讀過的。也沒有不為他那昔日人主，今已成為階下囚時，在那痛不欲生的情況之下，感懷故國，物是人非，就把自己的悲憤、

恨愁，從心底挖了出來，真是令人不堪卒讀。這就是五代十國中的南唐後主李煜，在被大宋俘至汴京城，幽禁明德樓中，所寫成的那〈虞美人〉了。

家世背景

李煜初名從嘉，字重光，自稱鍾峰隱居。簡稱鍾峰或鍾隱，又稱蓮峰居士，鍾山隱士等。

他的先主李昪字正倫，徐州人也。父親中主李景，改名璟，初名景通。煜為璟之第六子，為唐朝第十一代皇帝憲宗李純，第八個兒子建王李恪之後裔。恪生超，超生志，志生榮，榮傳異，異傳景，景傳煜是也。

周世宗顯德五年（九五八）五月，李景畏後周國勢強盛，遂去帝號稱國主，以奉周為正朔。根據《新五代史》卷六二，景有十一個兒子，太子冀以上五子皆早卒，依次封從嘉煜為吳王。宋太祖建隆二年（九六一），景為洪州節度使，為避後周之威，希求一勞永逸之計，遷都南昌，然宮府官廨，俱不能容。群臣日夕思歸，樞密使唐鎬原主遷最力，今畏懼群怨，疾發而卒。至六月唐主李景，亦憂悔殂落，時年四十六。

從嘉嗣立，仍歸金陵。並遣使入宋，願恢復帝號，當時太祖皇帝趙匡胤許之，時稱南唐，並向宋納貢，又奉宋為正統，得以苟安，煜時年二十四歲。

煜相貌英奇，豐額廣頰，牙齒駢列，所謂雙層牙齒。一目又重瞳子，故從小聰悟好

學，為人慈孝，政事之暇寓意於丹青，頗得妙處。善屬詩詞、文章，工書畫，又精於鑑賞，更長於音律，曾著有雜說百篇，集成十卷，今皆不傳。現在傳世之詞，也不過僅剩下四五十首而已。書作顫筆，其樛曲之狀，遂勁之姿，如寒天之松，雪霜之竹，比之謂「金錯刀」體。

集書畫文學於一身

他擅長花鳥，墨竹。山水，人物亦畫。據史載皆「清爽不凡」，別具一格，可惜，其畫傳於世者並不多。以宋《宣和畫譜》所載，當時御府所藏他的作品，也不過只有九件而已，那就是：

(一)自在觀音像
(二)柘竹雙禽圖
(三)柘枝寒禽圖
(四)秋枝披霜圖
(五)寫生鵪鶉圖
(六)竹禽圖
(七)棘雀圖
(八)色竹圖
(九)「雲龍風虎圖」

據說「雲龍風虎圖」畫成後，見者皆感有霸者之勢，可見其威武之態，異於常畫了。相傳所作的墨竹，自根部至竹梢，即使極小的地方，他也一一鉤勒，此之謂「鐵鉤鎖」。常自云：「此種筆法，只有柳公權能為之。」其自豪可想。

宋郭若虛的《圖畫見聞誌》說他：「畫林石飛鳥，遠過常流，高於意外。」那時金陵李忠武家藏有他的「竹枝圖」，稱為稀世之玩。及至宋太祖滅了南漢，後主李煜，自感國勢日蹙，憂心忡忡，鬱鬱不悅，時藉酒澆愁。開寶四年（九七一），煜為了討好趙太祖皇帝，曾派遣其弟韓王從善，親自朝拜京師，結果被太祖質留。煜曾親筆手疏，求放其弟歸國，太祖仍不許之。煜本好聲色，驕奢樂侈，酣宴悲歌。又喜浮圖，高談空論，疏於恤政，內史舍人潘佑，看不慣此舉，乃上書極諫，煜反收其下獄，潘佑眼看大勢已去，自縊身死！

太祖伐南唐

開寶七年（九七四），太祖皇帝派遣特使知制誥李穆召煜赴京，穆等於機要秘書，然煜卻稱疾不克前往，以示敷衍。結果惹得太祖決派遣大將曹彬、潘美，率領水陸兩軍南下進攻。煜急召素以江南名臣自負的徐鉉（周惟簡等奉派京師，乞求暫緩出兵，太祖不答應，及至出師南征時，後主復遣吏部尚書徐鉉），遄奔汴京，認為他能言善辯，定會說服太祖，兩國並存之理，故徐日夜苦思，應對之言，一旦趨赴朝廷晉見太祖言曰：

「李煜無罪，陛下師出無名，煜以小事大，如子事父，未有過失，奈何見伐？」

太祖對曰：

「爾謂父子者，為兩家可乎？」鉉無以對而退。

至八年十二月，大軍直取金陵。城陷後，後主預自殺求脫，左右廷臣見此，都涕淚泗流，堅諫後主切勿如此。不得已乃赤裸上身，出降於軍門，從此一代國主，變成俘虜，押解京師。在臨行之際，遂作《破陣子》一詞，以表心中當時哭別祖廟、面對宮娥、及多年所住的鳳臺樓閣、悽慘悲慟之情，就此也許煙消雲滅，永無再見故國一切了。看！

他那：

「四十年來家國，
三千里地山河。
鳳閣龍樓連霄漢，
玉樹瓊枝作煙蘿。
幾曾識干戈？

一旦歸為臣虜，
沈腰潘鬢銷磨。
最是倉皇辭廟日，
教坊猶奏別離歌，
揮淚對宮娥！」

在如此危難悽悽切切之情，他猶如嬰兒一般的天真，把心裏想說的話，毫不掩飾的吐露出來，所謂大人不失赤子之心，藝術的美就在這裏。怪不得後人學詞者說，「成人可學，嬰兒不可學也。」這就是指的他那種率真之處，美的創造。

苦中作樂

後主到了京師，趙匡胤赦了他的死罪，把他軟禁在「明德樓」，並授以左千牛衛將軍，封作違命侯。這種地方及這些官銜名稱，聽起來，殊令人難堪！確含有極盡侮辱之意，直至宋太宗趙光義，於九七六年即位後，才將他這些不好聽的封號去掉，改封隴西公。看起來官爵雖是很高，但那種俘虜的生活，仍是照舊不改！據說他曾寫信給金陵的舊宮人云：

「此中日夕，以眼淚洗面。」

這話也許果真不錯！身在異地，又處悲慘之境，過著苟延殘喘的生活，思念故國之情，心中的悲哀，自然會陣陣泛了起來。而淚珠兒當會不斷的彈出。他的「望江南」，就是在這種情形之下所寫成的。

「多少淚，
斷臉復橫頤。
心事莫將和淚說，
風笙休向淚時吹，
腸斷更無異。」

宋太宗太平興國三年（九七八），七月七日，是後主的生日，他自知反正生無多日，於是就在賜給他的宅第裏，命教坊的歌伎作樂，來慶祝他的生日。歌聲樂聲，飛傳於外，什麼「獨自莫憑闌，無限江山，別時容易見時難」「金劍已沉埋，壯氣蒿萊」「故國夢重歸，覺來雙淚垂」等等的詞句，太宗聽了，大怒不已，遂賜給他一種含有劇毒的牽機藥，據說他曾拒卻數次，但終於無法拒抗，服後，頭足相聚一起，如牽機狀，死得甚為悽慘。卒年四十有二，時為九七八年，七月八日。

死後，太宗又追封他為吳王，並贈太師之位，但這些身後之名，都是空的。今天，我們站在藝術的觀點來評他，李煜在文學藝術上的成就及其影響，遠比他做皇帝與人民謀福利的成就大得多。尤其用自己的淒涼悲哀身世，來寫詞，實給後代的詞人，開闢了一個新的境界。誠然，他不是一個偉大的國君，然而他確實是一位偉大的藝術家——詞人。現在，一般人愛讀他的詞，只要有地球存在，未來他的詞，也會永遠的流傳下去。

他的寫作時期，可分為二：一是少年皇帝時，因享盡人生豪華富貴，又有些戀愛的小插曲，故詞中所現，如同恬靜的綠湖，間有粼粼的微波，富有動人之趣。如〈菩薩蠻〉中之「潛來珠鎖動，驚覺銀屏夢，漫臉笑盈盈，相看無限情」「眼色暗相鈎，秋波橫欲流」等。二是為降宋囚居的生活，當然歡樂的年代已過去了，而家國之亡痛，更加深他的悽切，所以才有那些「剪不斷，理還亂，是離愁，別是一般滋味在心頭」的哀號。

大小二后

他有大小周二后，大周后字娥皇，花容月貌，通史書，善歌舞，伉儷情篤。后每生病，煜即親侍湯藥，朝夕陪伴，衣不解帶，可惜先後主十四年而卒。煜又與其妹續婚，是為小周后，後主被害身亡，稍候月日，她也過悲而去世了。

大周后生有二子，長子仲遇，封為清源公，次子仲儀，封為宣城公。可是這些官階，均是後主李煜在世時，於九六四年親授，也就是宋太祖乾德二年時。如今事隔十二年後，已成大江東去，強虜灰飛煙滅，再也尋不到其蹤影了。

號稱墨林之祖的文與可（一○一八—一○七九）

我們常常看到，有這樣一鉅幅複製「倒垂墨竹圖」，附於其他畫冊、書本、或雜誌中，從左上角彎下一枝堅韌的竹幹，至中央處很勁拔的又生氣昂揚彎成弓形，艱辛的舉首向上，而後從每一環節上，就勢生長出一些繁密的細枝，各就細枝的方向，以近似人字法及倒人字法，用濃淡二種墨色，疊成老嫩繁疏大小，遠近不同的竹葉，佔去整個畫幅的六分之五的面積，下面留有六分之一的空白，遠遠看去，真是枝枝挺秀，葉葉昂揚，使每個欣賞者的生命，也跟著這種生機躍躍起舞，這就是故宮博物院，現藏文同僅有的那幅長一百三十二公分、寬一百零五公分的「倒垂墨竹圖軸」了。

文同字與可，號笑笑先生，又號錦江道人，因以石室名其家，故又稱石室先生。他是四川北部梓潼縣人，是漢文翁之後。漢景帝末年曾為蜀郡太守，崇尚教化，興辦學校，蜀地之文風，一時幾與齊魯之地媲美。當然，文同在先天的血緣上，有他優越的遺風存在，所以在其少年時，他也以學問名於世間。

宋仁宗皇祐年間，參加會試，進士及第。不久，遷太常博士，掌管宗廟禮儀，後至司封員外郎，掌理封爵皇族及諸親內外之事，又充秘閣校理，與江蘇高郵人崔公度同館

共職。而公度雖口吃不善言，可是頭腦卻是絕頂聰慧，書一過目，即終身不忘。他們二人分別時，尚留有一段感情彌篤的佳話，流傳於史。

據《宋史》本傳，與可先知陵州，又知洋州，洋州即是現在的陝西洋縣。抗戰期間，筆者曾經在此，地據漢水北岸，修篁豐茂，風景宜幽。與可在篔簹谷，曾建築一亭榭，公餘之暇，或朝夕之時，常偕其妻遊於亭上及谷中，迎厚厚的朝暾，送片片的彩霞，並詳察那蓊蓊鬱鬱的竹叢，那悠悠的流水，確是墨客騷人所喜愛的好去處。他們夫婦二人遊卷了，攜筍歸來，燒之佐餐，時而笑談，或噴得飯屑滿案，這是多麼富有詩情畫意的生活呀！

《西溪叢語》云：隱士趙彥安在篔簹谷，曾獲一蛇腹古琴，視為至寶。可見此地是多麼吸引人了。

與可在這樣一個風景佳勝之地，朝夕偕妻與友相遊於此，故凡於翰墨之間，託物寓興之時，則即形之於水墨，因而他的畫竹，此時越見其工。尤其當月落孤亭之際，脩竹嬝嬝飄發之姿，他都能捉住第一個美好的印象，描寫成一幅幅的竹畫。這時他曾寫一詩，告訴蘇東坡：「擬將一段鵝谿絹，掃取寒梢萬尺長。」可見他的雄心壯志，擬畫竹萬尺長呢。東坡答其詩曰：「世間亦有千尋竹，月落庭空影許長。」其巧思才華，真令人折服。

文與可官知洋州時，曾請蘇東坡作洋州三十詠，篔簹谷即是其中之一，詩云：

「漢川脩竹賤如蓬，斤斧何曾赦籜龍，料得清貧饞太守，渭濱千畝在胸中。」

由此證之，與可寫竹，是先有成竹在胸，然後淡墨一掃而成。

東坡是與可的從表弟，二人詩書往來頻繁，感情誠樸，非一般人相交能比，與可的墨竹之妙，是出於他的天資穎異，故學者所不能及也。東坡的文章翰墨，雖是照耀千古，但畫起竹來，卻遜與可一籌。因而東坡不得不拜他為師，並將文同教他畫竹的理論與方法，把他適宜的在《篔簹谷偃竹記》裏，表達出來。茲抄錄在這裏，一供畫竹者，當可了然無疑。

「竹之始生，一寸之萌耳，而節葉具焉。自蜩蝮蛇蚹，以至于劍拔十尋者，生而有之也。

今畫者乃節節而為之，葉葉而累之，豈復有竹乎？故畫必先得成竹於胸中，執筆熟視，乃見所欲畫者急起從之，振筆直遂，以追其所見。如兔起鶻落，少縱則逝矣。」

這是文與可教蘇東坡的畫竹基本理論方法，可是蘇東坡自己說了：

「與可教予如此，予不能然也，而心識其所以然。夫既心識其所以然者，內外不一，心手不相應，不學之過也。」

可見東坡在心中是領會神通了，但畫起來卻又不是那麼一回事，手不從心，心手不能合一，這完全是平時少於練習之故。所以畫竹也應學而時習之，這是千古不滅的定理。

文同在洋州篔簹谷時，曾作一幅「篔簹偃竹圖」，送給蘇東坡，自覺非常滿意，並云：「此竹數尺耳，而有萬尺之勢。」其風姿飄發，蓬勃之情，氣魄之雄偉，可以想見。而東坡一直遂身帶著，至宋神宗元豐三年，七月七日，東坡在湖州晾曬書畫時，始發現此圖卷，觸物生情，是時文與可已在本年的正月二十日作古了。結果東坡憶及往事，傷心已極，遂哭得失聲。

元豐初年，曾出知湖州，故世人亦稱他文湖州。那時蘇東坡正為徐州太守，與可曾致書東坡曰：「近語士大夫，吾墨竹一派。」這是一般學者對他的崇敬。翌年又出知陳州，陳州即是現在的河南淮陽縣，行至宛丘驛，忽然停下，沐浴身體，衣冠整齊，端坐良久，無疾溘然長逝，享年六十二歲。

他方口秀眉，操韻高潔。仁宗時的進士，累仕四朝，出將入相五十餘年的山西介休（汾州）人，文彥博為成都太守時，見了他的詩文、篆隸、行草、飛白，曾這樣的稱讚他的為人。「與可襟韻灑落，如晴雲秋月，塵埃不到。」當時的司馬君實，也是非常敬

重他的為人。世人曾對他有四絕之譽：詩居第一、楚詞第二，草書居第三，畫居第四。據

說他的行草飛白，學了十年，尚未入古人之門徑。有一天，出去散步，忽見道上有二蛇

相鬥，糾纏錯結，盤轉翻覆，遂悟得其妙，用之於書法，而始有如之成就，這正如同

書聖王羲之，觀鵝掌剝水，而悟得寫字的妙訣，是一樣的道理。

他的畫路，據史載非常之廣，舉凡山水、花卉、翎毛，都有極高的評價。

黃庭堅曾評他的「晚靄圖」說：

「此圖瀟灑大似王摩詰，而工夫不減關仝。」

明人張丑在《清河書畫舫》上，更進一步的批評他這幅畫說：

「此圖絹本橫幅，前後樹石、人物，皆佳。」

見於史籍的他還有一幅「山水盤谷圖」，文徵明說：

「此畫人物、山水，高古秀潤，絕似李伯時。」

從此我們已經了解他的山水人物，可以直逼古人。

黃山谷曾題他的「竹上鶴鴒（八哥）圖」，所以說他對於翎毛也有深厚的造詣。不過

我們一般人，都知道他是畫竹的能手，在此不妨將清人錢叔美，在他的《松壺畫憶》中，

所見到文與可的「秋風一葉圖」的奇特妙趣之構圖，引證出來，藉知與可的構圖方法。

「文與可寫竹，東坡極傾倒。石門吳氏，藏秋風一葉圖巨幅，絹已毀，置竹筒中，須慎重取玩。竹根自左角上起，竹鞭拗折成圈幹，斜出至右角下，中出細枝四五寸。枝上一葉，向左微帶風勢，似無地可以增減，斯謂神乎奇技。」

清朝松泉老人，在他的《墨緣彙觀錄》一書中，對於文同的「秀石風竹圖」，也有詳細的記載：

「絹本，中掛幅，長三尺八吋八分，闊一尺八寸，水墨寫竹三竿，以濃墨為葉，妙具急風之勢，似有蕭瑟之聲。下作平坡，旁立秀石，輪廓皴法，全以淡墨渲染，真逸品也。觀其用筆之妙，知為真跡無疑。」

就此可知，文同以上的這兩幅墨竹圖，在清朝確實，尚在人間流傳著，可是迄今卻不悉其下落，實在令人浩嘆！

從清追溯至明，在汪氏《珊瑚網畫繼》裏，對於文同的墨竹記載，較清朝稍為多了一點：「文與可竹真者甚少，平生止見五本，偽者三十本。」這是為什麼，而真跡這樣少，贗品卻又這樣多呢？我們看看東坡居士的《篔簹谷偃竹記》，即可明白：

「與可畫竹，初不自貴重，四方之人，持縑素而請者，足相躡於其門，與可厭之，投諸地而罵曰：吾將以為韈，士大夫傳之以為口實。」

從此我們可以得出結論。

(一)與可對於自己的作品，當時並不重視。而四方乞求者，卻是絡繹不絕。

(二)文同當時是以學名於世，而對於繪畫完全是以墨戲作為遣興，當然不會有大量的製作。

(三)與可既以文人出身，他的畫只用淡墨一掃，即就是丹青家，極盡毫楮之妙，也是所不能及的。

在如此情形之下，所謂「食之者眾，生之者寡」，那麼有些貪心好利之徒，自然會應運而生，所以偽者自會多矣，就是這個道理。一般文人畫大都筆法新奇，皴勾老硬，揮灑大致，不求形似，這正合蘇東坡的論畫觀點相脗合。

「論畫以形似，見與兒童鄰，作詩必此詩，定知非詩人。」

這也就怪不得，東坡先生不師於別人，而獨師文與可了。其實與可的那幅，現藏於國立故宮博物院裏的「倒垂墨竹軸圖」，是頗近於寫實的。

東坡的墨竹，在明時也還有不少流傳在人間。據汪氏《珊瑚網畫繼》裏說：

「東坡文章翰墨，照耀千古，復能留心墨戲，作墨竹師與可，枯木奇石，時出新意。墨竹凡見十四卷，太抵寫意，不求形似。」

即知東坡在明朝時，還有這十幾件畫跡，可是今天在國內卻是一件也不傳，這不能不令人嘆惜！

文同的畫跡，當時藏在御府裏的，據《宣和畫譜》所載，也僅有十一件之多，那就是：

(一)山水竹雀圖二　　　(四)疏竹生青壁圖一
(二)墨竹圖四　　　　　(五)著色竹圖一
(三)折枝墨竹圖一　　　(六)古木修筠圖二.

文同的另一個好友，是東坡的小同鄉，名叫石康伯，字幼安，常和文與可遊，如同兄弟一般。幼安舉進士不第，日後放棄此圖，專讀書作詩以自娛，獨好法書名畫，故當時得與可之畫甚多。到底有那些，史籍並未註明。與可最喜作古槎老柟，這也可從東坡居士的《淨因院畫記》中看出。

「與可之於竹石枯木，真可謂得其理者矣。如是而生，如是而死，如是攣拳瘠

感，如是而條達遂茂，根莖節葉，牙角脈縷，千變萬化，未始相襲，而各當其

處，合於天造，厭於人意，蓋達士之所寓也歟？」

這真如同宋玉評美人的準則：「著粉則太白，施朱則太赤，增之一分則太長，減之一分

則太短」也矣！

東坡居士接著又贊他的枯木：

「怪木在廷，枯柯北走，窮猿投壁，驚雀入牖，

居者蒲氏，畫者文叟，贊者蘇子，觀者如流。」

由於前往欣賞者之多，可以想像其畫幅是多麼的動人心弦。

他的第三個女兒文氏，亦善墨竹，並能得其父法。金朝的王庭筠（亦稱黃華老

人），及當時的王晉卿，畫墨竹均宗文同，元朝的李衎，字仲賓，也有所舉。

前曾言及崔公度與他同館供職別離之情，當與可即將走馬上任與公度分手的時候，

兩人面面相覷，默默無言，最後還是與可先開了口，打破了這沉寂的局面。

「明日復來乎！與子話！」

公度誤聽了他的意思，以「話」為「畫」，當明再來時，同曰：

「與公話」，遂則左右顧之，恐怕有人聽見他們談話的樣子。這時公度才恍然大悟，文同是將與他話別，非予畫也。「吾聞人不妄語者，舌可過鼻，三疊之如餅狀，引之眉間，公度大驚。」及至從京中傳來消息，說是文同已死。公度頓然乃悟，原是一夢耳！這也可見他們二人平時相處情感之密切。日有所思，夜有所夢耳！

與可生於一○一八年，死於一○七九年，享年六十一歲。並著有《丹淵集》四十卷傳於世。

蘇東坡的墨竹（一〇三六─一一〇一）

蘇軾的文名太高，因而他的畫名為其所掩，尤其他那〈前後赤壁賦〉兩文，堪稱千古絕唱。書為北宋四大家之首，文為唐、宋八大家之一，而墨竹亦與文同匹敵。為官所蒞之處，無不有善政績留於世人。唯有他的畫跡確實留下的很少，在國內要想看到他的畫跡，已成夢幻的鳳毛麟角。只有從元朝大畫家吳鎮所摹倣他的《風竹圖冊》上，略窺其一斑。

吳鎮摹倣蘇東坡的這份「風雨竹圖」，是東坡當年從徐州太守調為湖州（今浙江吳興）太守時，畫在一座亭壁上的壁畫。梅道人摹後，並親自以草書題識。《故宮書畫錄》卷六云：

「東坡先生守湖州日，遊何、道兩山，遇風雨，回憩賈耘老澄暉亭，命官奴執燭，畫風雨竹一枝於壁間，有題詩云：『更將掀舞勢，秉燭畫風篠，美人為破顏，恰似腰肢嫋。』後好事者刻於石，今置郡庠。余遊霅上，摩挲久之，歸而每筆為之，不能彷彿萬一。時梅雨歇，清和可人，佛奴出紙冊，索作竹譜，遂因而

畫此枝，以識歲月也。至正十年夏，五月一日，梅道人年已七十一矣！」

於同年（一三五○年）同月十三日，吳鎮又去摹畫一次，可見東坡的風雨竹，雖非原作，由壁上轉至石上，而仍能惹人羨慕至深，不然，決不會驚動一個七十多歲的畫竹高手，再次依著石刻的面目來摹寫它。這說明了東坡的墨竹，有其深厚的造詣及過人之處。

一九二八年，日本昭和天皇即位，為祝賀他登極，中日兩國有關單位，徵集豪族富家及官方所珍藏，數千年來不常經見之瑰寶為之展出，展畢全部攝製印成專冊。事隔多年，今由臺北成文出版社購得版權，於一九七六年六月出版了《續唐宋元明名畫大觀》，其中第四十七幅，第六十三頁，就有蘇軾的一幅墨竹圖。該畫原收藏者為國人顧鶴逸。構圖簡單，一老竹，一小篠，枝葉稀少，運筆清拔，其風姿勁氣，令人有脫俗之感。雖是複製品，但使愛好墨竹的人們欣賞起來，也滿過癮的。

這幅墨竹圖，在國內所有的畫冊中，是第一次出現，由此圖我們可以領略出東坡寫竹之工力，確實不凡。右下角並署一「軾」字，押「東坡居士」小方印。

據日人大村西崖，在他的《中國美術史》中說，他的朋友滑川澹如藏有蘇東坡的「松竹圖」，可見他的真跡，仍有在外流傳的，說不定國內民間也還有。

據鄧椿的《畫記》所載，蘇東坡的畫流傳在鑑藏家而膾炙人口的尚有紙本「斷山叢

篠」卷、「謳松圖」及「懸崖墨竹」，絹本有「萬竿煙雨圖」、「簣簣圖」卷。「簣簣圖」卷是臨石室先生的戲墨，石室先生就是與可，評家謂東坡在此圖中，表露了他的天資超邁之氣。「謳松圖」是他於哲宗超聖元年（一〇九四），東坡正是五十九歲，被貶為惠州時，畫給他的小兒子蘇過的。圖中松樹枝幹虬屈無端倪，奇奇怪怪，那就是描寫他胸中磊磊不平之情。

神宗駕崩，哲宗繼位，東坡由黃州奉召入京，時在元祐元年（一〇八六）九月。由黃州一名團練副使，變成中書舍人，再升至端明殿翰林兼侍讀學士、禮部尚書，為哲宗講書，並甚得宣仁皇后的賞識，可見皇家對他的重視，只是權臣阻撓，不容他的才華施展。神宗在位時，每讀到他的文章，常以「奇才」稱之。這時他與李公麟曾為柳仲遠作「松石圖」。他的進士弟弟蘇轍子由在上面曾題詩曰：「東坡自作蒼蒼石，留取長松待伯時，只有二人嫌未足，兼收前世杜陵詩。」

因是仲遠取子美「松根胡僧憩寂寞」詩句而成。子瞻遂又合其韻曰：「東坡雖是湖州派，竹石風流各一時，前世畫師今姓李，不妨題作輞川詩。」

他們興趣相投，評談、題詩、畫畫，互贈為樂，說不盡讀書人的風雅之事。

根據米芾的《畫史》載：「蘇軾子瞻作墨竹，從地一直起至頂。余問：『何不逐節分？』蘇答曰：『竹生時，何嘗逐節生？』」我們看了《續唐宋元明名畫大觀》，他那

幅「墨竹圖」，其畫法並不是如上所述，可見這只是一種「戲筆」、「試筆」之舉。誠

然，如蘇東坡所言，「論畫與形似，見於兒童鄰」，也許當時他想創新，突破傳統的形

式，才與元章理論一番。他的墨竹是學文同的，自稱是湖州派，所以為文同拈一瓣香，

其自豪可知！米芾說他作「林竹甚精」，石皴硬朗，亦奇奇怪怪的，表現了他胸中的塊

墨也。

據說蘇東坡在試院，忽然興緻來臨，一時無墨可用，遂用朱筆寫竹，人間其故，

「世間豈有紅竹」，答曰：「世間豈有墨竹？」後人效之，即所謂朱竹與墨竹相輝映

也。從上看來，他這些不守陳規的造型、施色，都是突破性的創新法。

他的字，圓韻豪放，態勢雄美，明董其昌在他《畫禪室隨筆》中云：「東坡先生

書，世謂其學徐浩，以予觀之，乃出于王僧虔耳。」徐浩乃是唐明皇時，以正行草書，

名冠古今，無與為比的徐嶠之之子，書法至精，帝喜之。王僧虔乃是善用拙筆書，與王

獻之以善行草齊名王珉的從孫。但依蘇東坡自云：他是「用其結體，而中有偃筆，又雜

以顏常山法，故世人不知其自來」也。

東坡於宋仁宗嘉祐二年（一〇五七）進士及第，在政治上時有諷評，因而與王安石

不合，結怨新黨，至嘉祐五年（一〇六〇），那時他才二十四歲，被外放為地方官，初

為河南福昌縣主簿，在湖州為太守時，曾寫詩諷諫朝廷，敵人惡意說他「訕謗朝廷」，

被捕下獄，幾至於死。幸賴神宗憐憫，才貶為黃州團練副使，那是神宗元豐三年（一〇

七九），正是四十四歲。元豐五年的春天，自起別號「東坡」，因此東坡名滿天下，而名及字反均不顯，這時他已四十七歲了。

一○八六年，哲宗即位，又起用他，於是奉召回京，遽然升為翰林學士。但不久，又被外調，就在元祐四年（一○八九），以龍圖閣大學士，第二次到杭州出任太守，與第一次出任杭州，已是相隔十五年了。西湖上那有名的蘇堤，就是這次修築的。

哲宗紹聖元年（一○九四），新黨的人仍然不肯放過他。章惇當了宰相，一下子把他貶到廣東的惠州，即現在的惠陽縣，然後又徙至蠻荒之地海南島的昌化，即今之昌江縣。妾歌伎王朝雲病死惠州，身邊只有他的三子蘇過陪伴著他。真是海天茫茫，不悉何處是故鄉？這時他已接近花甲之年，其悽楚之情，可以想像。

徽宗皇帝，是哲宗的弟弟端王，也是一位酷愛書畫的人。對於蘇東坡的才華，早有所聞，於建中靖國元年（一一○一）的正月，敕還子瞻從嶺南北歸，召進京師，復為朝奉郎。後提舉四川成都玉局觀，舊址即現在成都縣城北之地。因東坡善畫竹，後人曾傳為玉局法，但除墨竹外，枯木、怪石、佛像他亦為之。

東坡為四川眉山人，名軾字子瞻，號東坡，亦稱東坡居士，生於宋仁宋景祐三年（一○三六）十一月，卒於徽宗建中靖國元年（一一○一）七月二十八日，享年六十六歲。

以畫獐猿聞名的易元吉（北宋人）

中國的花鳥畫，自唐末至五代，尤其到了南唐的徐熙，及西蜀的黃筌，並出以後，花鳥畫可說已達登峰造極之境。當然，這與地理人為的因素，都有密切的關係。

南唐地處江南，山川文物之美，自晉室南迤之後，餘風未墜。再加君主崇尚繪事，設置畫院，畫家以考試成績的優劣，進入圖畫翰林院，官以待詔、祇候、藝學、畫學正、學生，供奉等六種官階任用，故各地畫家應試者，趨之若鶩，因而院內的名家輩出，呈一時之極盛。而易元吉，雖不是畫院之人，可是他就在此時期間，承受了這種餘風，自創一格，遂能蔚成名家。

易元吉字慶之，湖南長沙人，天資穎異，善畫聞名於時。起初畫壁畫，非常臻妙，及至花鳥、蜂蝶、鳴蟬等，動態益至精奧，時稱徐熙後第一能手。初以專工花鳥，可是自從見了師滕昌祐，專畫花果，自號「寫生趙昌」劍南人的畫跡之後，使他嘆為觀止，甚為佩服。如同當年閻立本去荊州見了張僧繇的壁畫，一看十日不得離去，是一樣的道理。於是下定決心，擬擺脫舊習，而朝古人所未到的方向去努力，預超群軼倫，成為名家，畫後常署「長沙助教易元吉畫。」

這時他放棄了花鳥，遨遊荊湖之間，深入萬守山百餘里，搜奇訪勝，每遇名山大川，佳麗勝景，都一一記心傳，並仔細觀察猿、狖、獐、鹿之動態，天性野逸之姿容。寓宿山中，動經累月，幾與牠們同宿，其欣愛動物之情，如此之篤，故將牠們的一舉一動，均寫於毫端，此景此情，是一般世俗之人，所難以窺見其藩籬。這還不算，他竟於長沙所居屋後，開渠鑿池，以成澤沼，搬入亂石，遍植葭葦叢篁，馴養種種水禽山獸，從窗洞中伺其動靜，遊息之態，以資畫筆之妙思，其用心之苦，愛戀之勤，可見一斑。

宋英宗治平甲辰年間，在景靈宮內建造孝嚴殿，不要畫院的人去畫迎釐齊殿的御屏風，而獨召在野的易元吉去畫迎釐齊殿的御屏風，可見他的畫藝之高超。一共畫了三扇，當中一扇畫的是太湖石景和京都之下的名鵓鴿，及雄中的名花蒔卉，其左右兩扇皆畫美麗動人的孔雀。

不久，又昭元吉畫神游殿的小屏風，他以牙獐為主。此動物比鹿小，不長猗角，母的露著牙齒，故名牙獐。畫得皆極其思致動人。這時元吉的畫，已經震動了朝廷，皇帝親自召見，元吉當然欣然應命，並與親友云：

「吾生平至藝，於是有所顯發矣！」

從這兩句話裏，可以看出他當時之心情，是多麼的躊躇滿志呢！

果然，未幾，又飭令元吉再畫開先殿的西廡。元吉預計在殿內西廡中，畫「百猿圖」一幅。御上並命侍臣主持其事，先付給元吉一筆龐大的潤筆之資，以供他備買畫料。不幸，剛畫好十餘隻猿，竟染時疾，不久逝世。

元吉平時作畫，不拘師法，畫藝超群，善譽時流，多畫獐、猿、猴，其次孔雀、四時花鳥、寫生蔬果，仍以為之。然傳世的作品，非常之多，以宋《宣和畫譜》所載，當時御府所藏，就有二百四十五件之多。其中獐猿猴鹿，竟佔去一百五十幅，孔雀佔去十一幅，其他為寫生花鳥、瓜果、貓、犬、雞、鴨等八十四幅。可見元吉對於繪事之勤之真，才有如此多的作品傳世。

崔白的花竹翎毛（北宋人）

宋朝的花鳥畫家，不是師法西蜀的黃筌，就是師法南唐的徐熙，而崔白確實生卒的年代，雖然不悉，大概是生在仁宗，活躍在英宗、神宗二代的人物。仁宗在位四十一年，英宗在位四年，神宗在位十八年，他應是比易元吉年歲略小的一位畫家。崔白是師法黃筌的一位佼佼者，卻有創新之意，故名氣也特別的大，畫院本來教授藝者皆以黃氏父子為法式，可是至崔白、吳元瑜之流出，其畫風即為之一變。

根據宋《宣和畫譜》，和宋郭若虛的《圖畫見聞誌》，皆云他是在神宗熙寧初年，因畫垂拱殿的御屏風稱旨，補為翰林圖畫院的藝學。而元朝夏士良文彥的《圖繪寶鑑》，說是仁宗時代因畫垂拱殿的御展稱旨，補為圖畫院的藝學。仁宗以後是英宗，英宗以後才是神宗，想夏仁宗時代是不確的。

他的字子西，名白，是莊子與惠子當年所遊那濠梁之上、觀魚遊樂的地方人士，即今安徽鳳陽縣的東北地方。他之得名，雖以敗荷鳧雁，其實他更善於花竹翎毛。據《宣和畫譜》所載，當年御府所藏他的二百四十一幅作品中，有關風竹、雪竹、翠竹、墨竹、秀竹、竹石與各種花鳥之類的畫幅，就有六十四幅之多，佔去全部收藏品的四分之

一，可見他對於是項題材之擅愛。風格清淡，雅緻疏通，除此以外，佛道鬼神、山林走獸之類，也是精絕無與倫比。尤擅寫生，極工於鵝，在他那二百四十一幅大作中，有關

秋塘杏花鵝圖的製作，也有三十五幅之多。

他絹素鋪於案上，從不先用炭墨打稿，落筆運思，一蹴而成，若畫方圓長寬之度，不假任何界尺，皆能得心應手。至神宗趙頊熙寧初年，被遇神考（註），乃命與他同時

另外的三位畫家，一是南京人，善於傅色花竹禽鳥的艾宣，二是與他同鄉的，雖未能與黃筌、徐熙、易元吉之輩並駕齊驅，但也是以花竹翎毛見長的丁貺；三是開封人，時為圖畫院的祗候，亦善花鳥、草蟲聞名的葛守昌，論官階比崔還高一級。四人共遵旨畫垂拱殿的御屏風，「夾竹海棠鶴圖」各一扇。結果崔子西最先畫完，因而稱旨，被補為圖畫院的藝學，最高是待詔，其次是祗候，藝學是屬於第三級之官階。

子西性情疏曠，野逸生活成習，不拘於朝廷的差遣支使，故力辭不就，特上書請求免去此官，但經皇帝特別恩准，非經聖上有旨直授，有關執司者，不得任意徵召，委於畫事，崔白這才勉強應焉。白因才格高邁，超越前賢，其製作精妙之處，不減古人。隨作相國寺走廊之東壁的壁畫，畫成盛光熾照的日、月、木、火、土、金、水、炁、孛、

羅、計等，所謂十一曜坐神像；廊之西壁，又畫佛像，圓光透徹，筆勢躍躍，栩栩如生。北都大安寺，及許昌湖亭等地，也皆有他的壁畫。宋郭若虛的《圖畫見聞誌》論畫龍體要內載，建隆觀翊教院玉皇殿中，有他的畫龍，得其體要。北都大安寺羅漢壁也有

畫龍一條，可見他對壁畫龍亦不讓古人專美。

大凡四時花鳥、獐、猿、猴、兔、雞、鴨、羅漢、菩薩，無不出現在他的筆下。為世最為樂道的「謝安東山圖」、「子猷訪戴圖」、「莊觀魚圖」等，都是歷史上有名的事蹟，故大家也最樂於稱述。此三幅在《宣和畫譜》中，都有記載。

現存於臺北士林外雙溪國立故宮博物院的，他那「翠竹山禽」圖，你看看他那三竿風竹，及地面上的荒草，和那隻美麗的山雉，在地面上迎風歌嘯，構圖簡疏，情勢瀟灑，筆筆自然，風趣韻佳，真是動人心神。

他的弟弟崔愨，字子中，官至左班殿的侍從，亦善花鳥，其工力與兄相埒。

〔註〕　神考：徽宗對父神宗之稱，謂之神考。

吳元瑜的「梨花黃鶯圖」（北宋人）

我國的花鳥畫，自唐末五代，已有輝煌的成就，尤其五代十國中的後蜀孟昶時代，在翰林圖畫院，官至待詔的黃筌，及其子黃居寶、居實、居寀等。而黃居寀至宋初，又入了宋設的翰林圖畫院，因而他們父子四人的這種鈎勒畫法、工整細描的工夫，成了北宋時代，皇家畫院院體的標準規範。故對於鳥兒的飛動、竚立，都觀察得精細入微，甚至於畫鳥，能把鳥兒的四時翎毛、色澤的變化，都能辨出，其精絕可見一斑。這就是院畫畫家，只重形似、色彩，而不重視筆墨氣韻絕大的特徵。

大約經過百年的光景，直至宋神宗趙頊，於熙寧元豐年間（一〇六八─一〇八五），在這段期間，先後出了長沙人易元吉，濠梁人崔白、崔愨兄弟，及吳元瑜等名家，才改變了院體畫的作風。使宋代的花鳥畫，有了嶄新的面貌，這不能不歸功於他們幾人了。

吳元瑜字公器，京師人（即今河南開封）。他本是武臣，最初跟著英宗的次子（長子為神宗）吳王顥，為王府的直省官，後改為右班殿直，都是侍衛武官，但卻喜歡繪畫，並師崔白的白描法。傅色鮮潤，極能傳神，結果能變世俗之態，筆墨放縱，出於心

源，超出眾人之上，自成一格。而那些所謂院體畫家，見吳元瑜之筆，革去舊習，於是也跟著爭相摹倣，力追前輩不懈。當時宋畫院內外，畫手之盛，可說是受了吳元瑜的畫風影響極大。

吳王顥，天資穎異，博求善學，亦愛圖畫，曾親命吳元瑜畫徐神翁像。那時有進士李芬，看後遂作詩送他，並讚曰：「吳將軍元瑜，丹青妙當時。」

他的畫，據《宣和畫譜》所載，當時御府所藏，就有一百八十九件之多，從此數字可以看出，他的繪畫成績，確實相當可觀。然至今天，他的畫已不多見了。我們僅可從一九七六年，臺北成文出版社，所印行的《唐宋元明名畫大觀》畫集中，看到他的一幅「梨花黃鶯圖」，此圖在《宣和畫譜》中，亦有記載，而今已落入收藏家──黃植先生所有了。

該畫在構圖方面，從右方伸展出兩枝茂盛的梨花，一枝向上昂揚，一枝向下斜垂；綠葉扶疏，襯托著雪白的花朵，從綠葉叢中，綻放著朵朵白花，兩隻美麗的小黃鶯，各據一枝；在上枝者，正鳴得出神入化，在下枝者，轉回頭來，仰視著上者，彼此互應，甚為動人。

畫的頂端正上方，蓋有「宣和殿寶」四個朱紅大字，徽宗並在畫的上方，左右兩邊，題瘦金體「妙上上御筆」及「吳元瑜梨花黃鶯」等字，足見徽宗當時，對此畫之喜好。徽宣皇帝自己所畫的花鳥畫，即是學黃筌、崔白、吳元瑜這一派系的，其被重視，

可以想見。

吳元瑜後又外放光州（即現在的河南潢川縣）的兵馬都監，掌管一縣城的屯駐、兵甲、訓練、差使等事。而後再調官為輦轂下，也就是京師之地，職當於衛戍司令。最後官至武功大夫，及合州（四川合川縣）團練使。唐時大者可領十州。不過到了宋朝，已是一種虛銜的官位罷了。

他在京師時，因為他的畫，非常被人重視，故求畫者頗多。可惜，年事已長，應付往往無法自如，但又不使求者空手，故不甘示弱，自重其能，因而常取他人之畫，或弟子所模寫他的畫作，蓋上自己的印章，冒充己筆，以塞其責。然而受者自能辨其真偽，只好心照不宣了。

吳元瑜雖比易元吉、崔白稍後，但他確實的生卒年月，因史籍少載，卻也無從查考，寫來不無憾然！

以古文奇字名世的黃伯思（一〇七一—一一二一）

根據元朝夏文彥的《圖繪寶鑑》所載，宋朝黃伯思曾模仿顧愷之的「桓溫像」。就此可以說明兩件事：一是黃伯恩會畫畫，二是晉顧愷之的桓溫像，在宋徽宗政和年間，也就是一一一一年前，黃伯思在世時，該像確曾流傳在民間。況在唐張彥遠的《歷代名畫記》中，也有桓溫像的記載。《宣和畫譜》內，卻沒有此像的記載，此畫迄今傳到哪裏去了呢？那就更無人所知了。

黃伯思當時除了模仿桓溫像外，還模仿過唐閻立本的「文會圖」。此圖前二書均無記錄，但夏文彥卻未說明出處，只云「都不能出己意」，可見黃伯思並未跳出前人的窠臼，不能自成一格，因而無任何畫跡流傳下來。史載雖說他能工詩畫，尤其對於人物畫，寫來風致灑脫，頗有韻致。可是，他之揚名於世，係因研究古體文字而得。

黃伯思字長睿，根據《宋史》列傳卷四四三云：伯思初生於福建邵武縣，然他的遠祖，卻是來自光州的固始縣，即今河南的潢川。祖父名履，為資政殿的大學士，父名應求，為饒州的司錄，即江西鄱陽縣的舊治。伯思生在這樣的一個家庭中，若依遺傳學上來看，當然不錯。所以從小就顯露出他的才華，為人機警、敏捷，讀書不苟且，退而與

其他兒童再言，幾無遺誤，足證他的記憶力，是如何之強。可惜自幼身體太弱，似不勝衣，但其風度翩翩瀟灑自如，飄飄然有凌雲之勢。

有一天曾夢到孔雀落於他的庭院，於是觸發了他的靈思，遂賦以詩章、詞采甚為美麗，博得他的祖父滿心歡喜。年剛二十歲，即入太學，擔任校藝工作，表現超群。至宋哲宗元符三年（一○九八），進士及第，他正是二十六歲。

黃伯思從小就好古文奇字，那時凡洛上公卿士大夫之家，所藏商、周、秦、漢古物彝器上的款識，他都一一精心去研究那些字畫及體製，直至全能辨正是非，言其本末，對上面的字畫，非探討畢盡不止。因而在宋初太宗淳化年間，趙光義曾廣求天下古法書，命當時畫院的待詔王著，整理續正法帖。王為成都人，善畫，孟昶時以明經及第。

此時黃伯思將這龐雜、具有舛錯的法帖，依據他多年的考證心得，一一載籍，作成《勘誤》二卷，對後學者，實有莫大的裨益。

二年後，他又譯定《九域圖志》（此圖志原是宋初王存所撰，共十卷），任該所的編修官。尚兼六曲（治、禮、教、政、刑、事典）檢閱文字，因升朝列，擢秘書省校書郎（類似現在的國立故宮博物院院長職），未幾，又遷秘書郎。這時因職務的關係，縱觀冊府藏書，一至於廢寢忘食。從六經（詩、書、易、禮、樂、春秋）至歷代史書，及諸子百家、天官地理、律曆卜筮各家之說，無不精詣。故凡朝廷所藏，前世典章、文物、古器物等，時詔他講解，及考定真贗等問題。以他素學涵養見聞，所發議論，獨具

膽識。故館閣諸公，無不佩服投地，咸多以為不及。

黃伯思的母親在他進士及第之後，改任通州司戶不久去世，而今父親又見背，經這

雙層的打擊，精神極為疲憊，素以患肺癆病的他，因而體弱更甚。

黃伯思頗好道家，故自號雲林子，別號霄賓。及至去了首都汴京，一夜曾夢有人告

曰：「子非久人間，上帝有命典司文翰。」醒來對此書之，果真，不踰月，竟於宋徽宗

政和八年（一一一八）卒。享年四十歲。以此推上去，他是生於宋神宗熙寧四年（一〇

七一）。

黃伯思對於各體書法，造詣確實不錯，例如篆、隸、行、草、章草、飛白各體，皆

至臻妙，那時凡得其尺牘者，多珍藏之。

學問慕揚雄，詩歌慕李白，文章慕柳宗元，有文集五十卷，《翼騷》一卷。二子一

詔為右宣教郎，一詔為右從事郎。後者集伯思平日議論題跋等文字，編成《東觀餘論》

三卷，今仍傳於世。

張擇端的偉大歷史風俗畫（一○八五—一一四五）

從人類有史以來，不論中外，迄今在一幅長三十三英尺，寬雖不確，依臺北故宮現藏那幅，寬為二十四點八八公分，以此推之，當不會小於二十四公分吧？在如此的一幅長卷畫上，畫有黃河、汴梁東京城、皇宮、百貨商店、閱兵場、鄉村、山野，及無數的車馬、駱駝、驢子、老虎、梅花鹿等，大小船隻三十四條，拱橋九座，山野林木不算，僅河邊上的粗大垂楊柳樹，就有三百多株，人物六千以上，雖不是絕後，確實空前未曾有過的一幅大畫。那就是北宋末、南宋初年張擇端所畫成的那幅，赫赫有名的「清明上河圖」長卷。

該畫若不是臺灣郵政管理局，於一九六八年六月十八日，及一九六九年五月二十日，先後兩次印成古畫郵票來發行，我們一般國民，恐鮮有人知。可惜郵政總局，所印的「清明上河圖」古畫郵票，是根據國立故宮博物院所收藏的那份摹本，並不是當年張擇端所畫的真跡，而是清乾隆命宮廷畫家沈源等五人合作而成的。若與現在紐約首都美術館（Metropolitan Museum）所藏的那份摹本，只拿人物一項來比較，恐不及五分之一，其整個的原畫景色之宏偉壯觀，那就可想而知了。

北宋的藝術成績，雖不敢說是已達登峰造極之境，而在中國繪畫史上，確已進入最輝煌燦爛的時期，這是誰也不敢否認的。但至徽宗時代，國家亡了，高宗趙構南臨臨安，而北宋畫院的諸多畫家，也跟著到了南宋超興畫院，士族富豪，為了躲避敵人的踐踏蹂躪，當然也跟著南下，張擇端曾官至翰林學士，自然也不例外。因為他自幼就遊學汴京，長住於此，對宣和盛世，汴京繁華、清明節的那天，人們從城郊到城市內，那種為祖宗盧墓，祭掃忙碌的熱鬧景象，當然有無限的回憶和留連。而今國破家亡，身置異地，昔日的那些情景，依然縈繞在腦海中，揮擦不掉，於是他便細密的構思，將故都汴梁的清明節那天，街市的繁華、人們熙來攘往的情形，描繪成這幅「清明上河圖」長卷，藉慰思念。

張擇端是東武人，即是現在的山東諸城縣，字正道，亦字文友，工繪事，尤擅舟車、橋樑、街市、城廓、界尺畫等等，故自成一家。他這幅「清明上河圖」，當時呈給皇帝，被列入「神品」，公開時，要求模寫的人很多，除此還有「西湖爭標」一幅。因而歷代帝王對他這幅「清明上河圖」都極表重視，故摹本、仿本，亦就不少，明朝大畫家仇英十洲，也曾摹過。

近年大陸上也發現「清明上河圖」，據說那就是當年溥儀從北平故宮偷出，攜往關外的那本；而在紐約的那本，確實是摹寫得最好的一本。那是從鄉村，經過寺廟，沿著黃河的兩岸，有些絡繹不絕的人們，徒步的、騎馬的、坐轎的，載著糧食的馬車，聽說

書的人群，破浪的船隻，拉縴的縴夫，主要的市場，玩雜耍遊樂的，然後到達雄偉的汴梁城門。門樓高聳，城牆寬濶，可以行使駛轎車，房屋櫛次鱗比，染衣店、御花園，而後進入皇宮。外面有開書店的、販賣綢緞莊的、表演走繩索的、算命賣卜的、茶館酒肆，賣古玩藝術的、開當舖的、帆船搬運家具的、工人爬上高梯、修理房屋的、盲者牽著狗走路的、跳舞演奏音樂的、撈魚的、出了城門之後，再進入閱兵廣場，政府官員正在校閱騎兵、步兵等景觀。筆者數一數，只在校閱場的人馬隊伍，就有千人以上，可見場面之壯觀了。

準備出發上山狩獵的騎兵隊，狩獵人的營房，獵人跨馬追逐圍攻老虎、梅花鹿之情。鄉村露天戲臺，正在演戲的，山中佛寺，有遠遠的高塔，聳出青山綠樹之上，龐大的別墅，一隻隻的船隊，像是又在高興的駛入城市，農家的宴會，耕地的水牛，各色人群，各種行業店舖，一一展現在目前，應有盡有。人流如潮水，彷彿逢年過節，有如臺北、高雄火車站上的旅客，永遠也送不盡、載不完。這一切紛然雜陳，所構成北宋汴京城內城外，大街上繁華熱鬧的氣氛，引得每個人兒，都在嚮往著它！

「清明上河圖」卷，就是反映當時社會上一般人們，過著平平安安、快快樂樂生活的寫照。它不但是一幅偉大的繪畫，而也是一篇偉大的史詩。以上這些情景，筆者都是根據紐約首都美術館，摹寫張擇端的那幅「清明上河圖」而寫成的。

唐代的人物畫，多是描寫貴族和宗教的，小市民階級，根本沒有份的。可是張擇端

卻以整個社會民眾為對象，在繪畫史上，他算是第一個創始者。

據說南宋畫家，追憶汴京之作，寫清明繁盛之景，傳世的作品，並非一家，唯張擇端的最能傳神。根據中國畫史的記載，該畫傳至明朝，歸江蘇宜興徐氏所有，後歸宰相李西涯，又轉歸陳湖陸氏，陳湖即現在的江蘇吳縣東南方三十五里的地方，陸氏因欠官府的錢，結果抵押於崑山的顧氏，此時竟有人出一千二百緡錢收購去，送給嚴分宜，即是明世宗時，官至太子太師的嚴嵩，一千個制錢為一緡，其價值之高，可以想見。

嚴氏將此畫進入大內，即是天子所住之禁宮。那時朱筆菴急欲得之，當事者遂即奏請發給朱氏，並令以高價。不料，臨發給朱氏之前，有一小內臣，知道此圖價值之重，暗暗打開箱子，將此圖卷竊取，擬飽私欲。就在此時之際，當事人卻已至此，小內臣恐怕事發敗露，急急藏入皇宮御水溝石罅縫裏。不巧得很，是日忽然大雨傾盆，連下二日二夜不停，水漲溝滿，淹沒石罅，待至水退溝現，去石罅中取之，此圖業已被水浸蝕腐爛，模糊不清。如果此情屬實，而今流傳下的這些「清明上河圖」卷，例底是摹仿誰的，確實又確定論了。

總之，不管怎樣，數百年後的今天，我們仍能有這些摹品、或仿品，藉此可以了解當年北宋汴梁城內外，那般昔日的繁華景象，及人民生活的實情，也感幸甚幸甚了。

院體工整畫派楊皇后的代表作（一一六二？──一二三三？）

宋朝的花鳥畫，是由於唐朝的良好基礎，後經五代的徐熙、黃筌之流，繼續不斷的研究發展，而至北宋更因政府的大力倡導，再加帝王的特別愛好，尤其徽宗政和年間，更創設書畫學院，官設六階，並築五嶽觀，集天下名手乎，以敕令公布試題於天下，當時四方應試者，接踵而至。徽宗本人，在萬機之暇，又獨擅翎毛，其花鳥之妙，使當時畫院、臣工，皆望其莫及。

北宋亡後，南宋雖偏安江南，但畫院之盛，實不減於當年。高宗即位後，將北宋畫院之人，多納入紹興畫院，故畫院高手，盛極一時。孝宗、光宗、寧宗三朝，名手之多，堪於北宋媲美，如劉松平、李唐、馬遠、夏圭四大畫家，都是出於南宋的顯赫人物。楊皇后──楊妹子，就是寧宗時代，以藝文通古識今，善畫花鳥，而被供奉內廷的。後得寧宗趙擴的寵愛，於慶元六年，即是一二〇〇年，始被封為貴妃。此時，韓侂胄的六世孫女恭淑皇后駕崩，中宮無人，遂立為后，所以稱她為楊皇后。

根據《宋史》列傳卷二四三載，楊皇后少小姿色出眾，被選入宮，而姓氏根本不詳，或云會稽人。那時宮中有官曾至少保的楊次山，亦是會稽人，而楊皇后自稱是其

兄，遂以楊氏為姓，初呼楊妹子、楊娃等名。

寧宗慶元元年（一一九五），封她為平樂郡夫人。慶元三年四月，進封為婕妤，這是宮中女官之銜。至慶元五年，又進封為婉儀，即為宮嬪之官，位等丞相，始顯其儀，可見她深得寧宗的寵異了。及至慶元六年，更進升為貴妃，這也是宮中女官之名，與貴嬪、貴人，同是僅次皇后之位的宮中三夫人。

此時適逢恭淑韓皇后駕崩，中宮位虛，寧宗除了寵愛貴妃之外，而對曹美人亦有寵異。韓琦的曾孫韓侂冑，認為曹美人性情溫和，而貴妃善權術，行事常使智巧，故力勸帝，立曹美人為后適宜。帝因貴妃頗涉書畫，工詩通史，性機警，反應靈敏，決立貴妃為中宮之后。據說她的書法，極似寧宗，故書院名家所進之畫，寧宗如賜貴戚或大臣者，畫上的題字，多出楊皇后手筆。而當時院內的大畫家馬遠，也曾請她題過畫，可見她的書法，是如何的受人重視了。

這時院內的諸多花鳥畫家，多師法西蜀的黃筌、黃居寀父子，以雙鈎填彩的畫法，成為院內畫家的主流。故所取題材，亦多是宮中植飼的花鳥，如牡丹、海棠、山茶、玉蘭、櫻桃、錦雉、仙鶴、鴛鴦、鸚鵡等等的寫生之作。楊皇后深居宮中，當然她所畫的對象，亦不外是這些東西。我們看了她那絹本題為「櫻桃黃鸝」圖的，工整秀麗，對於生物的形態，描寫得真是精微細緻，比北宋的花鳥圖，似是更深入一層樓中，邁向一個嶄新的境界，那色彩顯得格外鮮豔、美麗動人。

在題「櫻桃黃鸝」四個楷書字後面，又署蠅頭小楷「上兄永陽郡王」一行。永陽郡王就是楊次山了。

構圖極簡單，從左方下角伸出一枝櫻桃，向右傾斜，然後形成一個平平的山字形。兩隻宜人的小黃鸝鳥，一隻停落在左方豎起的枝上，一隻在右方平展的枝上。當中那主枝直立，前者正在聚精會神，拼命的對著長空高歌，後者卻悠閒的像是正在一步步的走著，找覓食物。那紅紅的櫻桃，掛滿枝椏，翠綠的葉片，舒捲盎然，可說是院體畫中，工整畫派的代表作。數百多年以後的今天，我們仍能欣賞到這樣的一幅畫，又是出於一位皇后的親手筆，宋朝上上下下，對於花鳥畫的造詣，也就可想而知了。

她享年七十一歲，謚號恭聖仁烈。

畫蘭露根的鄭所南（一二四一──一三一八）

宋朝末年，鄭所南先生，是一位反胡復宋偉大的愛國藝人，他曾竭力為文鼓吹革命，圖復宋室。可惜雖「惟累年窮心謀度，無長策自奮」，終於所謂秀才造反，三年不成，帶著他的雄心壯志，而長眠於地下。

他在二十二歲的那年，父親去世，至三十五歲，宋朝被元人滅亡，遂即改名。初名叫某，宋亡後，更名思肖，字憶翁，號所南，自稱三外野人。

思肖的含意，宋主本姓趙，趙字去走即變為肖，思肖即是思趙。宋末幼主帝昺，逃亡江南，因而他為了思念故國之情，平時坐必向南。每逢歲時伏臘之際，輒向南大哭而拜，這表示他的心神仍寄託遠在南方的宋帝，故號所南。憶翁之意，無非也是他對宋之江山念念不忘。至於三外野人，那是因為他掩護革命工作，而常與道僧為伍，著起黑衫，戴上黃帽，像是過著閑雲野鶴的生活。有時徜徉於山水之間，在他的《中興集遺興》中，說得最明白：

「獨笑或獨哭，

從人喚作顛，
生唯嗜食菜，
貧亦恥言錢。」

在他的《一是居士傳》中，也是「多遊僧舍，興盡即飄然，愜懷終暮坐不去」。他只有如此，對於籌劃革命事宜，物色革命之志士，才不致引起胡元的注意。

據他自撰的《先君菊山翁家傳》中說，鄭姓是得於周宣王母弟桓公受封之後，至晉懷帝永嘉年間，分派入閩，居於福建連江縣，透鄉東導村，至大宋鄭所南時，已是數十世矣！他的高祖鄭秀穎，曾祖父鄭昭嗣，祖父名叫鄭沂曾仕宋，任湖北枝江的主簿，相當於秘書。父親兄弟二人，伯父早喪，在三十歲時，曾參加過二次殿試，成績均優，三十八歲的壯年，即已逝世。

父親名叫鄭起，字叔起，號菊山，世世代代以讀書傳家，鄭所南出生在這樣一個家庭，當然對他的讀書、為人、性格等都有很大的影響。尤其他父親，那種守正不阿的操守，及高尚的道德生活，從幼小他就受以極其嚴格的教育。故《先君菊山翁家傳》中說：

「每事正直無邪謟，率皆若是，讀書之外，唯好飲酒。嗜食菜，他皆不切切焉！客京華三十人餘年，不行狹邪徑竇之門，屈其氣節，世俗通賄賂事，一毫未嘗破

戒，四方餽贈以禮，唯正則受。有酒即飲朋友，有錢即與朋友。」

從上面這段記載，可知他父親，是一位標準的儒家書生。性格光明磊落，有飯大家吃，有錢大家用，不貪圖非分之財，不走旁門邪道，故凡與公卿大夫交往，「言不及利，語不阿媚。」一至於終身無親昵黨比之交，寄心淡泊，以道自鳴，其行為高潔亮風，終日埋首經書。

他先後做過潛縣、諸暨、蕭山等三縣的教諭，相當於現在地方教育之主管。接著又做湖州（浙江吳興）尹和靜書院堂長、泰州（江蘇泰縣）胡安定書院山長、及平江府（蘇州）三高書院堂長，並在無錫縣學講學，可見他是一位實際從事教育的工作者。對於性理學，有特別的研究。

家中從不藏值錢的東西，不喜歡收藏書畫古董，來消磨時間，不親自下棋，來耗費精力，更不言別人和事。唯最大的嗜好，家藏古今書籍數千卷，這是他唯一的財產。所以鄭所南在《久久書》中稱他父親的個性。

「氣如烈日秋霜其嚴，
　行如精金碎玉其潔。」

確實恰得其當，故真有知父莫如其子了。

所南在《久久書》裏，回憶他父親去世十八年時，對他的幼年教育，是這樣的：

「昔在膝下時，教我極嚴，隨事陳義，啟其昏頑，行坐寢食，無一事一時而不教，且痛加之鞭撻，直吐其心納我胸腹間，使其速肖於人。」

然而他的母親樓氏，是在所南三十六歲棄世的。當她活著的時候，對於他的教育，更不肯放鬆，因為只有他一個兒子，還有一個妹妹。母親亦是望子成龍心切，故時常告誡他：「汝不行汝父之言，汝不如死。」這些話，至今憶及，猶歷歷在他耳間響個不停。

我們知道，他的父親為人「立節剛潔，見理極明，苟在逆知，必死於此賊」。又說：「生死事小，失節事大。」況祖與父，傳家之寶，俱以中國固有的道德「忠孝」二字，君師所教所育者如是，父母所教所望者，亦是如此，故在所南行坐之間，不敢忘其父言。

我們再看看他在《久久書》裏，對事對人之態度，也以忠孝三字為本，「萬世大經不逾忠孝，一人忠，數百千萬人忠，一人孝，數百千萬孝。生非所愛，死非所畏，生不得其道，死則為榮。」其實這些道理，都是他的父親，昔日所教，及其母親耳提面命所致。

他在《久久書》中，自認「我之學得于父母之傳，縱萬萬其響，亦弗復遷之。」可見他對於義理信心之堅決，意志之剛強，父母對他的教言，根植之深。他為了恢復大宋的江山，懷有一顆極強烈的信念，他曾召告世人：「漢絕十八載，光武乃興春陵兵。」

可見他對復國的信念，不計時間之長短。

他對父母的教言，奉若神明，這可從他的《中興集遣興》裏察知：

「肖幼本不肖，且大不孝，資質頑鈍，授之以學，若水灌石，了不相入。先君子盡平生精力，竭其所學，癡呪枯木，望其必花。今若鳥雛能飛，詎敢易父母所行之轍。」

他接著又說：

「我憶我父在日時，叱我癡鈍無天資，旦旦灌漑仁義澤，靈臺豁然開光輝。」

可見一個人，只要努力肯學，不管天資如何，到頭來總會有成就的。怪不得他過齊子芳書塾云：

「天垂紫照古門，昔日傳家事俱存，此世但除君父外，不曾別受一人恩。」

他的母親，是個很賢慧、很有教養的家庭主婦，治家克勤克儉，相夫教子。他說：

「我憶母氏兮聖善，勞苦家事手生繭，

母後父死十五年，教我育我恩不淺。」

不過，這唯一的憾事，他一生未娶，正如孟子所說：「不孝有三，無後為大，我又犯之。」這是他自己譴責自己。至於他為什麼不娶，也許是因他二十二歲時，父親死去，三十六歲時，母親又相繼見背，妹妹出嫁後，與夫又不能諧和，結果出家於蘇州飯馬橋寶林寺，削髮為尼。他在這國亡家破、孑然一身之際，覺得大敵當前，何以為家所累呢！

這在他的《先君菊山翁家傳》裏，也可看出此意：

「痛思無子紹先人遺書，刳割心髓，雖念念謀其傳後計，但國事大變，奚敢獨以家事論？今為國為家之念，紛然茫然，裂碎其心，莫措手足！」

其主因也許就是為此。

一個人若遭到如此的境遇，不能使心理平衡，或克制激動的情緒，簡直是令人無法相信他能夠生活下去。但是心懷壯志的人，有他崇高的信念，偉大的抱負，環境越惡劣，可是他的信心越堅強。「不以有疆土而存，不以無疆土而亡。」他就是靠這種鋼鐵一般的復國信心，而願意擔負起一切苦難的生活。請看他在《南風堂記》裏，描寫其生活景況，又殊可憐憫！

「無家可居，寄炊於人，幸承先人之田十餘畝，養其未死之身，必一見中興盛事！」

這是復國的第一信心！

他在《一是居士傳》裏，形容他這種靜思潔慮、涵養偉大的情操藝術生活：

「獨往獨來，獨處獨坐，獨行獨吟，獨笑獨哭，抱貧愁居，與時為仇讎，或痴如哆，口不語，瞠目高視而僵立，眾環指笑，良不顧，常獨遊山水間。登絕頂，狂歌浩笑，氣潤霄碧，舉手掀舞，欲空其形而去。」

在別人看來，他這種遨遊山林、徜徉水畔的生活，幾近發狂之態，所以他在雜文《責謬》裏，自己解說：

「我凡與人語，人皆不解我意，謂我語不曉也。我心中了了無疑，謂我語可曉也，人聞之懵懵相視！」

這是大家完全不了解，他那種行吟澤畔、慷慨悲憤之情。這正像屈原，當年眼看到楚懷王，被秦國拘留，自己卻被楚懷王的兒子項襄王放逐江南，使他滿腔忠誠熱情，憂時傷國，不得其志的生活相埒。

鄭所南之忠君愛國，不但實際從事復國的行動，而在字裏行間，處處流露出他愛國的忠誠，時時表現出與元人有不共載天之仇。元人即就把國家治理得再好，人民生活得再安適，他也是百分之百的反對。故在《中興集》裏，這樣赤裸裸的寫著：

「縱遇聖明過堯舜，畢竟不是親父母，
千言萬語只一語，還我大宋舊疆土。」

這是多麼堅定而果斷的浩氣！唯有還我河山，才是真的。

《中興集》序中：

「五六年來，夢中大哭，號叫大宋，蓋不知其幾。此心之不得已於動也夫！非歌詩，無以雪其憤。我之所謂詩者，非空寄於言也，實終身不易之天。」

夢中哭，叫大宋，這思念是如何之深，悲慟如何之沉！不失去自由的人，不知自由之可貴。未經歷亡國之痛的人，不知亡國之悲慘！復國之志，是他終身不移的目標！宋朝雖是亡了，但他從不使用元朝的年號。不論在任何地方。所寫的文字，在後面所記的年月，必然書寫年僅四歲即位的，而五歲即被伯顏擄去的帝㬎，「德祐」某年某月。他始終不承認蒙古人在中原所造成的事實，這在《大義集》裏，表現得最強烈，如「足大宋地，首大宋天，身大宋衣，口大宋田。」故對臣與君的看法：「臣之於君，有死無

二。

所南並在《久久書》裏又說：

「婦無二夫，子無二父，臣無二君。」

忠孝節義，其理至明。「母氏教以唯學父為法，極拳拳深夜中興事。」這是他日夜不安難以忘懷的。他曾立下「盟言」：

「思肖已捨此身，為大宋討賊，開中興之大業也久矣！惟累年窮心謀度，無長策自奮，實恥有生，遂誓自為去就計，生莫為之，死則為之，萬萬必行之，誓決不肯棄於死而竟己！」

鄭所南復國復君之仇，雖未達成，其浩氣之存，雖死也算庶幾無愧了。

他對於交友之道，及為父教子之理也有獨特的分析。擇何種人為友，可說是給我們救世之人，立下一個標準。現下一般為人父者，只知要給子女多蓄些錢物，以免使他們將來受寒挨餓，對於處世為人之道，鮮於灌輸，如此，這是有愧於父職。我們且看他在雜文〈自戒篇〉中，對於交友之精闢的論斷是怎樣的：

「有行，至貧至賤可以進之；無行，至富至貴不可親之。何也？有行之人，綱紀

森然，動皆法度，不敢一毫越理犯分……無行之人，譎佞殘妒，塞於胸間，心目所至，悉犯於理，貪涎滿吻，并包之心熾然。」

讀此我們對於擇友，就不可不慎然了。

他對為父之責，在《久久書》裏，有這樣的一段話：

「今之為人父者，能生不能教之，惟慮無財遺其子，苟能教以學業，不教以仁義，曷為父。」

這不但給一般作父親的人，應該如是去做，才算盡到為父的本分，就是今天在各級學校，從事教育工作的人員，如「苟能教以學業，不教以仁義」之理，也絕不是完美的教育之目的。

他在中興乙集〈宋鄭所南先生自序〉中說：

「思肖生於宋理宗盛治之朝，又侍先君子結廬西湖上，與四方偉人交遊，所見所聞，廣大高明，皆今人夢寐不到之境。」

他與那些知名人士往來，雖沒有詳細的記載，而這些人士，給他日後所作所為、道德生活、志節操守，是有鉅大的影響力量。在他的《三膜堂記》中：「侍父居於杭州時，曾

搬家四次。」那是一、渡子橋，二、養魚莊，三、長橋，四、慈幼局巷。而後又遂父遷往蘇州，先至苑橋，後搬條坊巷。至父親去世後，在吳一地，又搬遷七次：一、黃牛坊橋，二、採蓮巷，三、仁王寺，四、雙板橋，五、望信橋，六、皇橋，七、又搬回望信橋。自杭州至吳縣，先後曾搬過十三次，真是變成居無定所，食無定日之嘆了。

他在三十五歲之前，曾以太學上舍之身分，應博學宏詞科，這是宋代學制，考拔能文之士，一種進入仕途的考試。本來太學是以舉人會試不第，可入學在外舍研究，成績好即升入內舍，再試成績優異，才能進升上舍，那已等於殿試及第了。但因宋朝末葉，國事日非，他對做官並不熱中。相反的，他倒對於保君衛國存運動，看得比任何事情都還重要。所以當元兵南下，逼近杭州時，曾叩闕上宋太皇幼主疏，痛陳國是利弊。惜因措詞率直，忤及執政者大大不悅，遂致留中不報，而把它擱置起來，結果沒有任何反響，使他氣憤填膺。然不久，杭州淪陷，理宗的皇后謝氏、度宗的金氏、及五歲的幼主恭帝，俱被擄北去，張世傑、陸秀夫，遂立昺（恭帝）兄益王昺，南下於福州（即是端宗），至此宋實已亡。而鄭所南從此隱逸蘇州，再也未他去了。

至於他的繪畫，師承何人，因為古籍缺少記載，所以無法得知。據明朝王鏊的《姑蘇志》說，他曾與趙孟頫有往來，但因孟頫以宋宗室之後裔，而仕元，結果與他斷絕往來，對於他日後繪畫，有無確切的影響，也就不得而知了。

王鏊在《姑蘇志》上又說，他精於墨蘭，自更祚後，為蘭不畫土，根無以憑藉。或

問其故，則云：「地為蕃人奪去，汝不知耶？」可見他畫蘭寓意之深切。當時一般人，是不明瞭其真諦。

元人王逢的《梧溪集》，題宋太學鄭上舍墨蘭有序云：

「邑宰素聞精墨蘭，不妄與人，因紿以賦役取之，公怒曰：『頭可斷，蘭不可得！』邑宰而釋之。」

他在《南風堂記》內，曾自稱「幸承先人之田十餘畝」，而王逢的《梧溪集》中也說他，「有田三十畝」，從此看之，他有田是不錯的了。可是在鄭所南的眼睛裏，認為一個小小的偽知縣，竟然以交納賦役，想來騙取他的墨蘭，當然是不可以的了。

《梧溪集》裏，曾記鄭所南有自題墨蘭詩：

「玉珮凌風挽不回，暮雲長合楚王臺，
青春好在幽花裏，招得香從筆硯來。」

《心史大義集》裏，也有他的墨蘭詩一首：

「鍾得至清氣，精神欲照人，抱香懷古意，戀國憶前身。
空色微開曉，晴光淡弄春，淒涼如怨望，今日有遺民。」

王逢的《梧溪集》裏又記他題寒菊詩一首：

「寧可枝頭抱香死，何曾吹落北風中，
禦寒不藉水為命，去國自同金鑄心。」

我們讀了他這三首詩，可見出他那清高絕俗的人格，與不屈服於惡劣的逆境氣概，是多麼令人欽佩！

元夏文彥的《圖繪寶鑑》云：「鄭思肖，字所南，福州人，工畫墨蘭，嘗自畫一卷，長丈餘，高五寸許，天真爛漫，超出物表，題云：『純是君子，絕無小人。』」

明茅一相的《繪妙》裏，也有這樣的一段記載，一字不差，想是抄襲夏文無疑。夏文彥，字士良，是吳興人，也工畫，家藏名跡甚多，朝夕玩索，也許鄭所南的這幅蘭卷，當時就在他的家中，也未可知！

據明汪砢玉的《珊瑚畫網》，也列有「鄭所南畫卷」一條，可是迄今他的畫跡，早已少見，而汪所記是不是就是指的夏文彥所說的那一卷呢？

依他自己在《一是居士傳》中說：「性愛竹嗜餐梅花，又喜觀雪，遇之，過於貧人獲至寶為悅！」所以他特作愛竹歌，以示對竹之崇愛。

「此君氣節極偉特，令人愛之捨不得，

偏造山水有竹處，不問主人識不識。

朝朝暮暮看不足，感得碧光透雙目，

一旦心空忽歸去，挺身特立化為玉。」

雖然世人說他精於蘭竹，可是竹畫畫跡，卻連半點記載也找不到，這不能不說是一件絕大的憾事了。

鄭所南適值壯年（三十五歲宋亡）時，見胡人鐵蹄踐踏中原，原本懷著恢復大宋江山的志願，從事復國運動，但經長期的奮鬥，終無所成，於是將悲憤的情懷，藉詩、文來抒寫出他胸中的意志，以期喚醒後人抵抗異族的侵略。他之詩文，即是世事、家事、身事、心事，遂把這些著作，彙集一起，名曰心史。其中包括：

（一）《咸淳集》一卷

（二）《大義集》一卷

（三）《中興集》甲乙二卷，計詩二百五十首

（四）雜文自兩盟檄凡四十篇

（五）《大義略敘》一卷，前後自序五篇，共七萬餘言。

但因時勢關係，不得已將《心史》一書，投入古井。他在〈宋鄭所南先生盟言〉中：

「敬以稿本鐵函重匱，沉之古吳古井之。大事未成，心史先出，得者當毀其文。我又決不肯耀誑世盜名之辭，坐欺君欺父之實罪。大事成，心史出，願舉天下後世一化，而為忠臣孝子之歸，則我始終無憾矣！」

此古井原在蘇州承天寺，寺在皋橋之東，據張大純的《姑蘇采風類記》裏說，該寺原是南北朝梁衛尉卿陸僧攢捨宅建古剎，初名廣德隆玄寺，宋初改名承天。至宣和中，禁稱天、聖、皇、王等字樣，遂改名能仁寺。元兼稱承天能仁寺，又名雙峨寺，那是因該寺前面有二土阜，也有人稱舊有二異石，故有雙峨寺之名。寺內有狼山房，旁有枯井。在明崇禎戊寅年夏，蘇州一帶，久旱不雨，城中之人，都排除爭汲於道，一至買水而食。至冬天十一月八日疏浚此古井取水，得以鐵函重匱，慢慢啟之，函內石灰，灰內還有錫匣，匣內塗生漆，書摺成卷，外緘封書，「大宋孤臣鄭思肖百拜封。」自大宋德祐無窮無極大宋鐵函經德祐九年佛生日封。」內緘封書，「大宋世界無窮無極大宋鐵函經德祐九年佛生日封。」歷時三百五十六年矣，又與世見面。及至清朝，《心史》幾成了禁書。

明崇禎戊寅十一月八日，歷時三百五十六年矣，又與世見面。及至清朝，《心史》幾成了禁書。

鄭所南生於宋理宗淳祐元年，卒於元朝仁宗延祐五年（一二四一──一三一八），享年七十八歲。當他在病榻上彌留之際，曾囑託他的好友唐東嶼先生：

「思肖死矣，煩為書一牌位，當寫大宋不忠不孝鄭思肖。」

他在《一是居士傳》裏：

「一是居士，大宋人也，生於宋，長於宋，死於宋。」

這足以表示他對大宋之忠心耿耿，決不因國家亡了，而恥於說是宋人。這種不屈不撓的意志，不畏強權的心理，就是代表我們大漢民族的真正精神。

趙孟頫的魚籃大士像（一二五四─一三二二）

元朝以遊牧民族入主中原，對我漢民族實施種種壓迫的手段，使文化發展深受影響。幸賴有宋朝皇室身分的趙孟頫，雖曾仕元，官至翰林學士丞旨，又稱趙丞旨，卻極力提倡復古運動，以求恢復我國固有的傳統文化精神，才挽救了當時在藝術上所造成的空虛現象。後來藝術史評論家，雖是對他的人品有所疵議，但他在中國繪畫史上，這功勞是不可泯滅的。

他是承受了唐、宋傳統的繪畫風格，以書法攙入畫法，故主張「石如飛白木如籀，寫竹還應八分通，若也有人能會此，須知書畫本來同。」

他使繪畫的線條、筆墨趨向趣味化，構圖簡單，色彩淡雅。在他劃時代的作品，「鵲華秋色圖」上，完全表現出來。故畫山水，不必非畫重山峻嶺、氣魄巍峨的大山才可。而平凡的土阜小崗，稀疏的林木、沙渚，亦可入畫。因此，後來元朝末年的四大家，及明代的董其昌，清代的石濤、八大等，都受他至深且遠的影響。

我們都知他的山水、鞍馬畫得非常出色，他的詩詞清麗，書法真行篆籀四種，亦皆能登造古人地位，除此他的人物畫，也有獨特風格。他承襲了前人的鐵線描法，及鼠尾

描法，然後發揮極致，變成他自己的白描畫法，結果賦於畫面一種細緻、韻律流暢之感。例如他那有名的「魚籃大士」像，現藏國立故宮博物院，並已印入《故宮名畫三百種》內。幾條簡單而又有節奏的柔美曲線，構成一幅體態豐潤，端莊肅穆，有長衣飄起主八勢，左手提著魚籃，右手撫胸數著一串念珠，那種內含的慈祥，洋溢在畫面，看來非常動人。

管仲姬的墨竹（一二六二—一三一九）

元朝畫四君子畫的人，非常之多，尤其墨竹，最為盛行。考其原因，一是胡主中原，根本看不起漢人，所以人們厭世，而多趨於閒散之途，以簡淡超逸之繪畫，來宣洩自己胸中之逸氣。二是四君子畫，皆以書畫同源之理寫之，用筆簡略，易於學習（但不易畫好），再加國勢民心特有之情感，故使然之。如趙孟頫之寫墨竹，即以書體金錯刀法來寫之，脫去習俗，一派士大夫之筆意，所謂具有文人氣息者，管仲姬亦即是其中之一。

她是趙孟頫的夫人，生於南宋末年理宗景定三年（一二六二）浙江吳興縣。原名道昇，字仲姬，工書善畫，梅蘭竹石，筆意清超，寸綃片紙，人爭寶之。董其昌說她山水、佛像亦能為之，翰墨詞章，造詣精深！趙孟頫雖在不得已的情形之下，接受了元朝的官爵，但夫人對於仕途，卻看得很淡，並不像一般妻子，藉「夫貴妻榮」來炫耀世人，她甘願過她清淡的生活，以終其一生。這可拿元愛育黎拔力八達仁宗延祐三年（一三一六）十月，也就是，趙孟頫已是六十二歲了，仁宗授以翰林學士承旨之官，這是於翰林院諸學士中，擇一年高望重者為之，可見當時政府對他的重視。然而夫人並不高興，相反的她卻寫了這樣的一闋小詞，來規勸他……

「人生貴極是王侯，浮利浮名不自由，爭得似，一扁舟，弄風吟月歸去休！」

如此看來，即就貴為王侯，也不如駕一葉小舟，在清風明月之中，賦詩吟唱來得痛快！尤其是一個女人，竟有這樣清靜寡欲的襟懷，而學養不深、品格不高的人，實難做到此種地步！

趙孟頫本是出身帝室之家，入元以後，家產業已散盡，現在雖然做了大官，但生活仍是貧困。就以冬天畏冷不上朝，帝和賜衣物銀錠，他卻拒收，想見當時生活之情。在這裏有個小故事，我們也可藉此看出他當時生活之窘態。據說有一天，有兩位道士登門求書，先由僕人通報，僕人把道士、居士二者未弄清楚，即報「有兩居士在門前，求見相公」，趙孟頫一聽，是居士，即大發雷霆：

「什麼居士？香山居士麼？東坡居士麼？這些吃素的風頭巾，怎麼都稱居士！」夫人仲姬在旁，聽後就不以為然，並婉言相勸，何必這樣急躁。「他們又不是來化緣的，他們是拿錢來求你寫字的，何不讓他們進來談談再說。」於是令僕人請兩位進來。相見之後，遂拿出銀子十錠，並說：「這是送與相公作潤筆之資的。今有《菴記》，是牟教授所作，求相公作書。」接著請他們二人坐下，吩咐僕人奉茶，並談了大半天，道士始行離去，依他過去之習，任何人向他求取書字，是不收報酬的，而今竟然把潤筆之資收下了，夫婦二人所過的生活，定是清淡之極。

孟頫不論書畫，在元代初年，都是頗負盛名的大家。海山汗元武宗至大四年（一三一一），時當他五十七歲，以欽差大臣的使命，出巡廣西蒼梧。那時尚有一幅「春江垂釣圖」還未完成，即首途前往，仲姬在家裏，把此圖給他補畫墨竹一叢，替他完成，可見她的筆力與自信心，並不弱於他的丈夫。

臺北國立故宮博物院，現藏她的那幅「煙雨叢竹圖」是紙本，高有二十三點一公分，橫長一百一十三點七公分，構圖非常別緻。一條小小的溪流，橫亙前面，在畫的右方，靠近觀者的岸邊，有一平禿的土坡，坡下生起兩叢扇面形的細竹，對岸水邊坡上，在前面兩扇形的叢竹右端，有更密的一叢，左邊對岸有兩叢，最左的一叢較遠，一條寬大乳白色的煙霧，像白練橫展，遮擋叢竹的當中，使下面露出一段根部，上面露出竹梢，隱約可見。前邊這兩叢扇形的竹子，枝葉扶疏，飄逸昂揚，襯托得更清晰，真有造化之妙趣。他的葉子與其他大畫家寫法有些不同之處，竹枝不長，都貼在竹榦，故葉片多用倒人字形，筆勢像桃、柳之葉片，細嫩娟秀，葉葉挺俊盎然，構成另一種風貌，令人百看不厭。石坡簡略，以線鉤成，不用墨色渲染，實具清新絕俗之態，不食人間煙火氣息之感。

左端紙的盡頭處，在溪流靠近觀者的岸邊，又有一叢扇形的竹子。在橫長一百一十三點七公分的紙上，從右端至左端，前後共有六叢扇形竹子，沿著清溪兩岸，形成一幅迤邐的畫面，使你想像不到，竟是出於一位夫人的手筆。最後端有這樣的落款，三行半

小楷字體，那就是至大元年春三月二十五日為楚國夫人作于碧浪湖舟中吳興管道昇。至大元年（一三〇八），正是她四十六歲時的作品，在此亦可知道，她是多麼的喜歡玩水遊山。當一個人乘船在碧波不興湖面上，該是如何的心曠神怡，胸中定無半點萬丈紅塵之跡，所以才寫出這樣清秀娟娟的作品，就這一幅畫來看，也足夠她流芳百世名傳千古了。

據說，晴竹新篁，是其始創，但並無確切的依據，她的作品，正因具有清新脫俗之姿，確實令人羨慕不已。故當時每有片紙寸縑出之，人都爭藏不已！《故宮名畫三百種》內，除上述「煙雨叢竹圖」外，尚有「竹石圖」一幅。

元武宗至大四年（一三一一），受封為吳興郡夫人。至仁宗延祐四年（一三一七），改封為魏國夫人。延祐六年（一三一九）五月十日，卒於臨清舟中，享年五十七歲。

曹知白的山水畫（一二七二—一三五五）

元朝的山水畫家，大致可分為兩派，一派宗師董源，僧巨然副之；一派師法李成，郭熙佐之。黃子久、倪雲林、吳仲圭、王蒙等四大家，皆以前者飛黃，而揚名於世。至於學後者李、郭二人，似未曾跳出前人的蹊徑，故亦不能自立門戶，如朱澤民、唐棣子華等。唯華亭曹知白，而獨受晚明書畫大家董其昌的讚譽。董亦是華亭人，華亭本是唐朝所置，清隸屬江蘇松江府治。民國成立，裁府名後，故今改為松江縣。

在元時，此地出了好多位畫家，曹知白、張以文、張子正諸人，皆是名家，獨曹知白成就最高。而董其昌曾收藏他的畫，並稱他與黃子久、倪元鎮頡頏並重，可見其畫作之風韻。

知白的山水，原師郭熙，而郭熙卻師李成，故曹的平遠法，實出自李成。用筆清韻，有高致，全無俗氣耳。不過董所藏的那幅畫，據他自云，則是仿僧巨然而成，與平時之作，迥異其趣，故特藏故鄉前輩之風流，與他得之長安張以文的畫，並稱「雙美」。

國立故宮博物院所收藏曹知白的「山水畫」，有一幅「群山雪霽圖」，已印入《故宮名畫三百種》內。此幅純為水墨畫，寫層巖積雪，林屋參差之情，在構圖上還留有宋

畫主峰突起的影子。氣勢碩大，觀之給人一種清新絕俗，不食人間煙火之氣息。黃子久公望，在此畫上有跋，我們讀後，更可瞭解此畫之清韻。

「雲翁為西瑛作此，時年七十有九，而目力瞭然，筆意古淡，有摩詰之韻。僕之點染，不敢企也。至正庚寅五月十一日，大癡學人識。」

至正庚寅，為元順帝至正十年（一三五〇）。大癡是當時的四大名家之一，以「富春山圖卷」，享譽天下，而他點染扶擦，對於筆意古淡，有王維之韻味的此圖，尚不敢企盼也，可見該畫之不同於一般。

曹知白，字文玄，一字貞素，別號西雲，亦稱西雲老人。元順帝有三個年號：元統二年、至元六年、至正二十七年，在位計有三十五年。至元中西雲為崑山教諭，亦稱教官，相當於現在的縣教育行政首長。而後又辭去斯職，隱居不仕，專讀易經，放筆圖畫，得意時常掀髯長嘯，令人莫窺其際高深。

有人說他本師宋內臣馮覲，馮覲丹青極精，但以曹西雲如此高標之士，或必不會以閹人為師吧？

西雲生於宋度宗趙禥咸淳八年（一二七二），歲次壬申，卒於元順帝至正十五年（一三五五），歲次乙未，享年八十四歲。

元代詩人兼畫家的楊廉夫（一二九六——一三七〇）

楊廉夫在元朝末年，作詩不蹈襲前人之窠臼，在詩人群中，獨具風格。他並非以畫聞名於世，而是以純樸的詩歌，及其高超的情操，名於海內，可是臺北國立故宮博物院，卻藏有他的畫作。臺灣郵政管理總局，業於一九七七年，二月十二日發行「歲寒三友圖古畫郵票」一套三枚，其中的一枚，就是選了楊氏的大作「歲寒圖」而攝製的。故宮的珍藏，如恆河沙數，獨獨選中了他的「歲寒圖」。寫一株古松，在天寒地凍，唯松柏常青的寓意下，發行二百五十萬枚郵票，以供貼信及集郵的人士用賞，也可說是他的異數，如果他地下有知，想定會暗自欣喜不已了。

廉夫是楊維楨的字，浙江山陰人，即今紹興縣。母李氏，一日忽得一夢，夢到從月亮裏掉下一枚金錢，正落入她的懷中，結果生下了楊維楨。父親楊宏，見此情形，認為是個讀書材料，家原住在鐵崖山下，因而去山中特為他築層樓一座，繞樓植梅百株，聚書數萬卷於樓上，然後去其梯，俾便廉夫安心誦讀。藉以培養他將來的耐力，及孤高清傲詩人之風格，於是他在樓上一讀就是五年。

至元朝第十代皇帝，也孫帖木爾汗泰定四年（一三二七）間，維楨正是三十一歲，參加會試，進士及第。外放浙江天臺縣尹，後改官錢清場鹽司令，因秉性耿介，不能同流苟取，與人不合，以至十年未能升遷。此時常與詩友錢塘道士張雨，遨遊西湖，以激發詩思。

元順帝至正初，會試總裁官歐陽元（玄）功，修遼金宋三史，史成，正統卻無定論。遼金宋三朝，元應接何朝，頗使躊躇。適時維楨著《正統辯》千餘言，謂元之大一統在平宋，而不在平遼與金，故元不當接遼金，而宜接宋。總裁官歐陽元功讀畢，非常贊成此說。並云：「百年後，公論定於此矣！」可見楊維楨之膽識。

之後，轉浙江建德路總管府推官，擢用江西儒學提舉，兵亂四起，還未上任，道路阻梗，於是他避地風光綺麗的富春山。後徙錢塘，即是現在的杭州。那時張士誠據吳郡，雄霸一方，正是當有可為之時，亦大有可乘之勢。歲月雖過，張卻不能把握時機，因而亦毫無成效。士誠久聞楊維楨學識淵博，故累召之，以企在共襄國事，但他卻不肯前往。最後張士誠遣其胞弟士信，攜書親自往訪，而維楨乃撰書申論時事，順逆成敗之道，以復士誠。把當時圍繞在他身邊的那些官員將士之弊，一一縷述，其要點如下：

㈠將有求生之心，無赴死之志。

㈡官吏有奉上之道，無恤下之政。

㈢族姻戚友有姦位之權，無制祿之法。

㈣假佞以為忠，託詐以為直。

㈤飾貪虐以為廉，動民力以搖邦本。

㈥銓放私人不承制，出納國廩不上輸。

這些讜論，可說切中時弊，故張士誠不能用他，但亦未有獲罪。

繼之，又忤丞相達識帖木爾，乃棄杭州，再徙江蘇松江縣，暢遊山水名勝，時獲斷劍，鍊為鐵笛，以作吹奏歌曲之用，「鐵笛老人」之號，因此而起。這時海內縉紳士大夫，及東南才俊之士，登門來訪者，幾無虛日，酒酣餐畢，筆墨飛舞，詩書畫俱習。頭戴華陽巾，身著羽衣，坐在船屋裏，吹奏他的鐵笛，並作梅花弄，呼侍兒喚歌伎，依拍和之，賓客見此，皆蹁躚起舞，似神仙中之人耶！真是其樂無窮矣！

當時那些知名人士，與他往來酬答倡和者，有浙江永嘉詩人李孝光、後出家隱於句容縣東南茅山的張雨，是詩人亦是書家、錫山人（即是無錫縣），號稱元季四大畫家之一的倪雲林，詩書畫皆妙絕、家至鉅富不仕，亂後散盡所有，削髮為僧的崑山詩人顧仲瑛等等。所以他嘗曰：

「出入吾門能詩者，南北逾百人。」

其詩名文風之盛，可以想見。

洪武二年（一三六九），這時楊廉夫已是七十三歲了。明太祖朱元璋召諸儒纂修禮

樂書，再徵其他儒士修元史，以維楨是前朝的老文學家，遂命近臣，翰林院侍讀學士詹同，攜帶大量銀幣，親去登門徵召。楊維楨除了感謝外，並對詹特使說：「豈有老婦將就木，而再理嫁者邪。」拒之。明年，復再遣使敦促他去京，賜安車，這種乘坐之車，是為優渥尊老、佚賢異數之輩，非常人所能有也，故朝廷待他可謂厚矣。然他在不得已之下，終於去了京師，下朝可乘安車，直詣廷闕。經過一百一十天，不到四個月的光景，將禮樂書的條目纂敘略定，又進御乞退曰：「皇帝竭吾之能，不強吾所不能，則可否，則有蹈海死耳！」並賦詩以明志，有「商山肯為秦嬰出」之語。可見維楨是非常重視名節之人，以誓死求退之，遂放回，仍賜安車，還家而卒。朱元璋看後說道：「老蠻子欲吾殺之以成名耳！」於是帝許之，一說是他自縊身死。

那時國史館的編纂之士，以宋濂為首，曾於西門外為他設宴餞行，宋濂並贈以詩，楊維楨的詩格，可說「寒芒橫逸，震盪陵厲，鬼設神施」。張雨很稱讚他，故在他的《古樂府》序中說：「隱然有曠世金石聲，出入杜少陵二李之間。」亦稱鐵崖體。他的短詩，時有佳絕者，茲錄他的〈漫興〉一首：

「不受君王五色詔，白衣宣至白衣還」，來讚佩他的高風亮節。

「楊花白白綿初迸，梅子青青核未生，
大婦當壚冠似魋，小姑喫酒口如櫻。」

讀之令人風趣橫生。

像他的海鄉竹枝歌，又是一番俗語村言之味。

「潮來潮退白洋沙，白洋女兒把耡耙，

苦海煎乾是何日，免得儂來爬雪沙。」

他著有《鐵崖古樂府集》傳世。

鐵崖是他的號。生於元成宗元貞二年（一二九六），歲次丙申，卒於明太祖洪武三年（一三七〇），歲次康戌，享年七十四歲。

貞節超邁的倪雲林（一三〇一──一三七四）

號稱元代四大畫家之一的倪雲林居士，生前原以詩文名於當世，可是後來他的畫名，卻掩蓋了一切，這也難怪，欣賞詩文者，若沒有十年二十年的學文修養工夫，殊難辦到，尤其文言文。然而欣賞繪畫就不同了，每個看畫的人，不一定要有十年二十年的藝術修養（有當然更好），就是普普通通的一般人們，都可去看，只要是表現適當的藝術品，皆可給欣賞者的視覺，一種舒服愉快的感受。雲林居士，雖留有《清閟閣集》十二卷傳於世，但試問一般中學生，甚至大學生，有幾人看過他的《清閟閣集》呢？恐怕有百分之九十五以上，連摸都未摸，見也未見。《清閟閣集》是個什麼樣子的版本呢？然雲林居士的山水畫，可就不然了，如現在故宮博物院的他那稀有珍品──「江岸望山圖」、「雨後空林圖」等，除了在高初中美術課本上的複製插圖外，而在其他報章雜誌及畫刊等刊出的，不知出現在人們的眼前有多少次。哪個中學生、大學生沒有看見過？也許有人看過數十遍，但並未留意作者的姓名是誰。想，這是倪瓚的畫名，高於其他名聲的主要原因之一。

倪瓚字元鎮，號雲林，江蘇無錫人。父親名叫炳，兄弟三人，元鎮居末。大哥叫倪

璨，二哥叫倪瑛，很不幸正當倪瓚四歲的時候，父親便去世了，扶養他的擔子，自然落在他大哥的身上。元鎮自幼天資聰敏，大哥對於他兩個弟弟的教育，非常注意，於是當倪瓚八歲的那年，遂即禮聘家住無錫西門外梁溪的王文友（輔仁）先生，教授二人讀書。其次兄倪瑛學無進展，而元鎮卻進步奇速，對於詩文都有很深的造詣，遂成為一代名士。至他十八歲的那年，家中不幸的事情接著又來了，那就是最關心他的大哥倪璨，也撒手西去，離開人間，這在精神上當然是給他一種沉重的打擊。

他家非常富有，但雲林並不重視錢財，生性俠義耿介樂善好施，親戚朋友得其助者頗多。他對於精神生活，非常講究，故在他的家園，建築了很多亭臺樓閣，以供他深居簡出習定的處所。如清閟閣、雲林堂、道閒仙亭、朱陽賓館、蕭閒館、雲鶴洞等，都有特殊的佈置。據張端說，清閟閣前設有拖鞋百雙，俟客至易之，始能入內。雲鶴洞完全以白氈鋪之，大小几案，則覆以碧雲箋，出入則以書畫舫，筆床、茶灶自隨，真是講究極了。

我們再看看《明史‧隱逸傳》中所記他的生活情形：

「家雄於貲，工詩，善書畫，四方名士，日至其門，所居有閣，曰清閟閣。幽迴絕塵，藏書數千卷，皆手自勘定。古鼎、法書、名琴、奇畫，陳列左右，四時卉木，縈繞其外。高木修篁，蔚然深秀，故自號雲林居士，時與客觴咏其中。」

這是多麼講究陳設的一所大別墅呀！把它佈置得如此清雅幽美的一個好環境，當然他的詩友、畫友、道友會絡繹不絕。那時竟常出入他的「清閟閣」的，以飲酒賦詩作畫的朋友，如高青邱、楊維楨、虞集、張雨等。尤其對道士張雨，字伯雨，一名天雨，號句曲外史，別號貞居子，有特別親密之感。張雨對木石、人物、古雅，得六朝氣韻，博聞多識，善談名理。雲林的「梧竹秀石圖」，特為貞居子道士而畫，張雨亦常在倪瓚的畫中題詩。

這種建築亭臺樓閣的風尚，當時不止他一人。例如顧瑛（一三一〇—一三六九），既是他的道友，也是他的詩友兼畫友，亦復如此。顧亦名阿瑛，字仲瑛，別名德輝，江蘇崑山人，家中之富有，恐比元鎮有過之而無不及。在他的家園中，蓋有亭館竟達三十六處之多，當時楊維楨鐵崖、道士貞居子及倪瓚等，皆為其座上客。瑛隱於家中不仕，並購有許多古書、名畫、彝鼎、秘玩等陳列其中，並善山水，天下大亂後，也將家財散盡，遂削髮居家為僧。他們二人的生活觀點相同之處，我們可從孫承澤的《庚子消夏記》中，略窺其一二：

「元末倪雲林、顧阿英，皆以風流文藻相尚，二人資雄江南，亭館聲妓，妙絕一時。兵起，皆毀家自全……倪有雲林堂、清秘閣，名聞四夷。至亂，斥田賣宅，得錢數百緡。會稽張伯雨至，倪念其貧且老，悉推與之，不留一緡。扁舟遨遊，

就此也可看出雲林的為人曠達，個人的犧牲從不計較，只要朋友所需，他都盡而為之。然雲林的清閟閣，已知他把內外佈置得那樣入勝，道經此地時，而欲一睹為快，可惜此閣非佳流名士輩，不得進入。故一般平民，只能徘徊其外，望閣傾慕感嘆罷了。

當元末文宗皇帝至順壬申年間，雲林正是三十二歲的英年，他的朋友玄中真師，在錫山東郭門建築了一所玄文館，因那時雲林已信奉新道教，故常至該館習靜，俱有一段相當長的時間。並在玄文館作有讀書起事：

「余友玄中真師，於錫山東郭門立靜舍，名玄文館。幽潔敞朗，以為閒處。至順壬申歲六月，余寓是兼旬，謝絕塵事，游心澹泊，清晨櫛沐，竟至終日，與古人古書相對，形忘道接，翛然自得也。又西神山下有泉，味甚甘冽，異於常水。館山相去不五里，得昕夕取泉，以資茗荈，讀書研道之暇，飲水自樂焉。」

你看！他清早起來，整理好儀容，靜坐館中案前，把人世間的事情，一股腦兒，拋出雲外，手中拿著一卷古書，與古人的思想融會交流，至山下取甘冽的泉水，煮沸後，泡上一杯香茗，倦了飲一口提提神，如此讀書研道，像神仙一般的生活著，真是其樂無窮

也。

雲林有個很好的衛生習慣，一天到晚盥洗不離手，俗客若至他的廬舍造訪，去後必定令人洗滌其所到之處，因而有迂癖之稱。華亭顧正誼之子顧元慶，在他的《雲林遺事》中，有：

「好僧寺，一住旬月，篝燈木榻，蕭然宴坐，時操紙筆，作竹石小景，客求必與，一時好事者購之，價至數千金。」

《明史‧隱逸傳》中也說：

「求縑素者踵至，瓚亦時應之。」

在他答張藻仲的書中，也有提及此種應酬的工作：

「……近迂遊，偶來城邑，索畫者必欲依彼所指授，又欲應時而得。」

從以上這些記載，可見他到處被人索求作畫，而自己對他的畫並不十分愛惜，可說是有求必應。但若對王門或有權勢的人，可就不然了，如元末張士誠起兵作亂，後陷泰州，據姑蘇稱王時，就累欲鈎他出仕，然而瓚寧死也不肯出。

張士誠的弟弟張士信，曾以幣乞畫，結果被雲林拒絕。他還為了免於張士誠的干

擾，故駕漁舟逃脫。我們也可看顧元慶的所記：

「張士誠弟士信，聞元鎮善畫，使人持絹縑，俾以幣求其筆，元鎮怒曰，『予生不為王門畫師』，即裂其絹，而卻其幣。」

這正如晉太宰武陵王晞，聞戴逵善彈琴，遂遣人召之，逵對使者破琴而曰：「戴安道不能為王門伶人」，是一樣的倔強，一樣的不畏權勢的藝人呀！如此一來，可把張士信惹惱火了，於是張懷恨在心，卻又抓不到他。有一天張士信從賓客遊於湖上，忽聞蘆葦叢裏，飛出異香的氣息，疑為定是倪瓚躲入其中，遂出動人馬，在各漁舟中尋找。不料，果然被其找到，將雲林扭了出來，擊打幾至於死，然而倪瓚自始至終，不發一言。其風骨之硬，可以想見。後把他投入獄中，每遇獄卒送飯給他吃，他必叫獄卒高舉過眉，獄卒問他為什麼？他說恐怕你講話時，唾液會飛到飯裏來。

相傳朱元璋打平天下時，倪瓚為其所得，聞他有清潔之癖，故意置他於廁中，幾辱於死。當時朱元璋，對於一般文人、畫家、及倪雲林的詩友等，無不直接或間接施以縱情的打擊與摧殘。例如對於他的詩友高啟（一三三六—一三七四）字季迪，長洲人，曾避亂於松江之青邱，故自號青邱子，洪武初被薦，召修元史，授翰林院國史編修官，啟自陳年少，不敢擔當重任，乃堅辭請歸，賜金放還，知府魏觀改修府治護譴，帝又見午門上，高啟所作的上梁文，因而觸怒被斬腰於市而死，年僅三十九歲。另一詩友兼畫家

楊維楨（一二九六—一三七〇），字廉夫，號鐵崖，浙江會稽人，官至江西儒學提舉，朱元璋命他的近臣逼楊入京，他曾作詩有「商山肯為秦嬰出」之句，結果即自縊而死。

再者戴良（一三一七—一三八三）字叔能，浦江人，至正年為儒學提舉，朱元璋便遣使物色之，洪武十五年，召至京師，堅辭官不就，次年遂自殺於寓所。更令人不解的是畫家王冕字元章，諸暨人，自號煮石山農，亦為九里山隱逸高士，後為朱元璋所得，置於軍中，一夕暴卒。寫到這裏，我們實為這些手無寸鐵的文人、藝術家的命運，悲嘆不已！

《明史·隱逸傳》載：

「至正初，海內無事，忽散其資給親故，人咸怪之。未幾兵興，富家悉被禍，而瓚扁舟箬笠，往來震澤三泖間，獨不罹患。」

雲林之散財及其親故，實在是出於不得已，不願再忍受那般魚肉鄉民的貪官污吏，及其日夜騷擾過那不得安寧的生活。本來在亂世擁有偌大財富的人，往往會招來殺身之禍，猶其如此，反正一切的錢財，都是身外之物，他看透了這點，乾脆還不如散發給正需要維持最低生計的人。故他抱定決心，棄家散財，遂自行放逐，駕著一葉扁舟，天天與漁夫野叟為伍，漫遊廣袤的太湖，及在松江縣以西，金山縣西北的三泖湖間，終至於老死。

我們從他的〈素衣詩〉，及〈述懷詩〉中，知道那暴政苛虐，是多麼殘酷。一介書生，造反不成，既無抵禦之力，也無扭轉乾坤之勢，只有將悲憤之情，發抒於胸，寄託於文字之中。如〈素衣詩〉：

「素衣自省，官租督輸，羈縻憂憤，擬棄田廬，欲裳宵遁。」

〈述懷詩〉又云：

「釣耕奉生母，公私日侵凌，毘勉二十載，人事浩繼橫。輸租膏血盡，役官擾病嬰，抑鬱事污俗，紛攘心獨驚。磬折拜胥吏，戴星候公庭，昔日春草暉，今如雪中崩。寧不思引去，緬然起深情，實恐貽親憂，夫何遠道行。遺業即思棄，吞聲還力耕……。」

這些蕩氣迴腸，悽楚哀痛的詩句，簡直可與老杜的「暮投石壕村，有吏夜捉人……」一樣的沉鬱悲慟。從此他漂泊水鄉，流離煙雲之間。有時寄寓朋友家門，有時投宿禪房古剎，其寂寞蕭條之感，不言而喻。但他那偉大的作品，「雨後空林圖」，卻就是在這寂寥的時期而製作成的。

雲林棄家散財的時候，已是五十五歲以上的人了，復對禪發生了極濃厚的興趣，所以他的畫趣於天真幽淡，跡簡疏遠，看似極易，若學極難。

董其昌在他的《畫眼》上云：

「沈石田每作迂翁畫，其師趙同魯見，輒呼之曰：『又過矣，又過矣！』蓋迂翁妙處實不可學。啟南力勝於韻，故相去猶隔一塵也。」

惲南田在他的《甌香館畫跋》中也說：

「痴翁鑿位置，雲煙渲暈，皆可學而至。筆墨之外，別有一種荒率蒼莽之氣，則非學而至也。」

明何良俊的《四友齋畫論》也說：

「石田學黃大痴、吳仲圭，王叔明皆逼真，往往過之，獨學雲林不甚似。」

石田是明代的大家，學雲林尚且竟是如此，其他的人，若學起來，那就更不用說了。

王世貞對雲林也有如此看法：

「書畫極簡雅，似嫩而蒼，宋人易摹，元人難摹。元人猶可學，獨元鎮不可學。」

倪瓚的樹木，師李營丘，寒林山石宗關仝，其皴法蓋師董北苑。我們知道學董北苑

的人太多，如僧巨然是學董北苑，米元章是學董北苑，黃子久、王叔明亦學董北苑，倪迂翁更不用說。他們雖然都宗一人，但各個成就均不相似。故黃子久所表現的是蒼古勁健，王叔明是秀潤綿密，吳仲圭是深邃孤潔，倪雲林的寂寥簡遠，四家各有新的面貌出現。何良俊在他的《四友齋畫論》上說：「蓋子久、叔明、仲圭皆宗董巨，而雲林專學荊關。」可見他是綜合了數家之長，而化為己有，最後形成他獨特的風格。尤其到了晚年，雲林一變故法，造詣益精，而獨樹一幟，自闢門徑了。

他之用筆，常用側筆，有輕有重，山石慣用折帶皴法來表現。宋人用筆，皴法多圓潤，到董源之手稍變。黃子久、王叔明雖也偶用側筆，可是至雲林卻是特別明顯。

莫是龍在他的《畫說》中曾提到張伯雨題倪迂畫云：「無畫史縱橫習氣。」這也就是一般人最難學到的地方，若具有市俗塵埃之氣，恐怕人人都可學得到的了。

元鎮在他的「獅子林圖」中有自題：

「予與趙君善長商榷作獅子林圖，真得荊關遺志，非王蒙輩所能夢見也。」

（趙原字善長，號丹林，齊東人，筆者註）

董其昌在他的《畫眼》裏也說過倪迂：

其高自標如此，這確實是他的知己知彼的所言，毫無誇大其辭、炫耀之嫌的。

「……以待畫名世，其自標置置不在黃公望王叔明下……」

我們為了再進一步的研究倪瓚書畫之根源，了解他的書法是從古隸入手。翰札奕奕，有晉人風氣。莫是龍和董其昌分別在他們的《畫說》及《畫眼》中提到顧謹（漢）中曾題倪迂畫云：

「初以董源為宗，及乎晚年，畫益精詣。而書法漫矣。蓋倪迂書絕工緻，晚年乃失之，而聚于畫。一變古法，以天真幽淡為宗要，亦所謂漸老漸熟者。若不從董北苑築基，不容易到耳。」

董文敏在倪雲林的「秋林山色圖」上也有題句：

「迂翁師吾家北苑，晚年一變，遂有關家小景，古宕之致。」（見清乾隆松泉老人《墨綠彙觀錄》）

雲林受董北苑影響之深，這是無庸贅言，其成就之高，可超越四家之上。故董其昌在《畫眼》上評云：

「迂翁畫在勝國時，可稱逸品。」

本來一般畫家，日夜苦思追求，所要表現的能以神品為宗極，可是昔人評畫，又往往以逸品加於神品之上，可見雲林作品之精湛。現在我們再來看看他作畫的主張是怎樣的，這在〈答友人張藻仲書〉中說：

「僕之所謂畫者，不過逸筆草草，不求形似，聊以自娛耳！」

如此看來，他並不是為作畫而作畫，他之作畫，完全是出於一種興趣，興之所來，筆之所致，像不像絕然不顧。他的另一朋友以中也很喜歡他的竹畫，於是他就畫了一幅送給他。並在該畫上自題云：

「以中每愛余畫竹，余之竹，聊以寫胸中逸氣耳，豈復較其似與非，葉之繁與疏，枝之斜與直哉？或塗抹久之，他人視以為麻，為蘆，僕亦不能強辯為竹。真沒奈覽者何，但不知以中視為何物耳！」（見何良俊《四友齋畫論》）

《故宮名畫三百種》，有他的一幅「脩竹圖」，可供我們參考他這種立論，並悉他還是一位兼工竹石的畫家。

明時的董其昌及陳繼儒仲醇都說過倪雲林生平罕繪人物。不繪人物，曾有人問過他：「何不加以人物？」對曰：「今世復何有人。」唯龍門僧一幅有之。亦罕用圖印，唯荊蠻民一印者，其畫遂名「荊蠻民圖」。他平時作畫也鮮於著色，故他作畫不設色，

不畫人物，不用金石，竟成為他的三大特色。

據王世貞元美《藝苑卮言》中說：

「雲林生平不作青綠山水，僅有二幅留江南。」

國立故宮博物院所出版的《故宮名畫三百種》，共刊出他的四幅畫，有三幅署有年月可考，那幅「雨後空林圖」即是二幅設色畫的其中之一。董文敏在上面題有「雲林設色山水，平生唯兩幅。」大概這設色畫二幅說不會有錯吧。這幅畫也有他自己的題詩：

「雨後空林生白煙，山中處處有流泉，
因尋陸羽幽棲去，獨聽鍾聲思悶然！」

戊申三月五日雲林生寫

按戊申年，雲林正是六十八歲，這是他的精心傑作。此圖既屬設色，又不像他那些簡淡古拙的作品，而是重山複嶺，茂樹叢林，溪橋茅茨，皆盡其妙，實為罕見，接著又是張雨的題詩，吳叡書：

「望見龍山第幾峰，一峰一圖水如弓，
蒼林茅屋無人到，猶有前時躡屐蹤。」

袁華也有七絕一首，陸顥有五言絕句一首，拙逸叟周南老亦有五言絕句一首。其他如錢仲益、朱逢吉、王達、顧祿、張樞等，皆有題詩在此幅，更屬珍貴。

蘇東坡評王維的詩，說是「詩中有畫，畫中有詩」，我們也可把它移贈給元鎮，似無不恰當之處。

第二幅「江岸望山圖」也刊載其中。按雲林作畫的習慣，山石多用折帶橫皴來表現，可是此幅山使以礬頭皴，兼用披麻皴，直然而下，全似董巨的畫法，可稱為絕品。其整個構圖景象，殊為俊偉，前有山丘、茅亭，隔水平林低矮，形成S形，後有高山重峰突起，遠山迤麗無盡，大都顯示有枯寂之感。故明張丑在他的《清河書畫舫》中評說：「雲林畫品，初看詳整，漸趨簡淡。」這是由衷之言。

第三幅「容膝齋圖」署有「壬子歲七月五日」，那正是他七十二歲時的作品。第四幅「脩竹圖」署「甲寅年二月六日夜宿幻住精舍次日寫竹枝」，甲寅年是他在世的最後一年。他是十一月去世的，可見他作畫之勤，至老不衰。並有題詩：

「春水蒲芽匝岸生，闔門山色上衣青，
出郊已覺清心目，適俗寧堪養性靈。
花落鳥啼風嫋嫋，日沉雲碧思冥冥，
禪扉一宿聽魚鼓，喚得愁中醉夢醒。」

他因流浪湖畔，每日擁入他眼簾的多是山丘、叢林矮樹，故平生所畫山水，也多是疏樹、孤亭、平遠之小景。大幅較少。或有枯槎竹石之類，更是簡逸疏淡，這是他的最大特徵，一看即知！

雲林的書法，沈顥在他的《畫塵》中評云：

「迂瓚字法遒逸。」

顧謹中說：「倪迂書工嫩。」

董其昌也說：「書法雅勁，沉靜，如老僧入定。」

徐青藤云：『古而媚，密而散。』」

我們若仔細研究過雲林的書法，不管小楷或大字，覺得青藤道人的評語，正搔著他的癢處，非常中肯。他的朋友楊維楨廉夫先生，對於雲林的詩，也有評論：「元鎮之詩，材力似腐，風致近古。」因而後人對他的詩、書、畫才有「三絕」之譽。至雲林死後，江南一帶的人家，以有無雲林之畫，掛於廳堂，而別其家中之雅俗，足見其畫格之高。

雲林本名叫瓚，最早簽署名斑。明初被召不仕，故有倪高士之稱。平生非常崇慕米芾，尤其對於清潔方面，因而也有倪迂之稱。其他別號之多，在中國的畫史上，怕是空前的，沒有任何一位畫家，能與他比擬。我們從他的書畫簽名上，發現還署有東海瓚、懶瓚，句吳倪瓚、懶道人、雲林散人、雲林居士、雲林生、雲林子、幻霞生、幻霞子，

如幻居士、淨名居士、寶雲居士、曲全叟、淨因庵主、淨名庵主、無住庵主、淨民生、荊蠻民、朱陽館主、朱陽居士、滄浪曼士、蕭閑仙卿、元映等。曾一度變姓名奚元朗，總共有三十二個之多，真可說是唯一無二擁有多名的一位藝術家了。

元鎮漂泊雲里水鄉二十多年，最後終於病死在親戚鄒惟高家中。他生於元成宗大德五年（一三〇一），歲次辛丑元月十七日，卒於明太祖洪武七年（一三七四），歲次甲寅十一月十一日，享年七十四歲。一代藝人，長眠地下，哀哉！惜哉！

戴進呈「秋江獨釣圖」 （一三八八—一四六二）

戴進是明朝繪畫「浙派」的鼻祖，號稱該派的三大（吳偉、藍瑛）畫家之一。徐沁的《明畫錄》，進亦作璡，字文進，號靜菴，又號玉泉山人，他是浙江錢塘人。

幼小曾在一家銀工製造所學造釵朵，所造花鳥、人物，精巧絕倫。有一天見一銷毀者，將自己親手自造的釵朵，如同紮綵舖所造的紙人紙馬坐轎般，以火焚化，甚感悔惜，故棄此轉而學畫。

初師江蘇吳縣的葉澄，葉氏善於山水，多摹仿董源。文進及長，又去摹擬北宋郭熙、李唐，和南宋的馬遠、夏珪等的院體畫。既得諸大家的妙傳，然後出諸內心，因而始得職業畫家的精妙、業餘畫家（文人畫家）的墨韻，而成明代第一流的畫家。

他所取的題材，非常廣泛，山水、人物、花果、翎毛走獸之類，無不喜愛，並能精緻傳神。他所畫的神像，有一種威儀之風；鬼怪卻有悍野勇猛之力；畫道、釋使用鐵線描，亦間用蘭葉描；人物的描法，有時也取魏碑的書法，蠶頭鼠尾的形式。行筆頓挫有緻，故不管衣紋、設色的輕重、熟練的技巧，不讓於唐、宋先賢。

他傳世的作品，山水居多，現藏臺北國立故宮博物院的就有十餘幅，散佚在日本

的、美國的也有。一九七六年河洛圖書出版社所印行的《中國名畫輯覽》的部分漁樂圖，就是得自美國的紐約‧弗利爾美術館。該圖長七百四十六公分，寬四十六公分，是描寫漁民撈獲頗豐，舉杯歡樂之情，一看就知是受馬遠、夏珪二人的影響，非常顯著。

在故宮博物院，他的作品最受人注意的，還是那幅「風雨歸舟圖」，該圖不但是戴進的創新之作，也是以嶄新的面目出現在中國山水畫史上。過去的山水畫，大多是描寫靜的態勢，而戴文進的「風雨歸舟圖」，卻是極強烈的表現了，捕捉大自然，那轉瞬即逝的自然景觀，片刻即變的動態。這種動態，像是具有無比的威力，風雨交加，使大自然的草木，俱都無力抗拒，只有任風雨宰割，匐匐在它的威力之下。人在這種情勢之中，自然也只好逃之夭夭，躲避大自然的摧撻，這是給中國的山水畫，所描寫的對象，又開闢了一個新的紀元。

明朝有六位皇帝，善於畫事，尤其宣宗、憲宗、孝宗等，因有畫院設置，故院內名手頗多。正因如此，院內同僚，彼此競爭激烈，互相妒忌之風益熾，而院內同院外的傾軋之風更甚，有的為了只達目的，不擇任何卑鄙手段，以陷害他人。戴靜菴雖是明代畫壇第一高手，也在畫院裏；於是被宣宗皇帝，放歸於野，以至窮愁潦倒，餓死的結局。

當時在院內有一元老山水畫家，名叫謝環字廷循的，洪武時代，已是很負盛名。至宣宗朱瞻基登位，因宣宗又精於繪事，謝廷循因繪事，益見於寵，故遂授以錦衣衛千戶。這官階的確不小，相當於宋朝畫院的最高官階待詔。

除謝氏，尚有倪端字仲正、石銳字以明、李在字以正，皆為仁智殿的待詔，也是院內的名手。大家聽說戴文進已被徵召入京，委以待詔的官階，眾畫工皆生妒忌之心。有一天，宣宗皇帝令院內畫工，在仁智殿呈畫進覽，而戴靜菴首幅所呈，即為「秋江獨釣圖」。

圖內畫一身著紅袍的漁人，垂釣水邊，本來畫家對於賦彩紅色，是最難求工的，而文進獨得古法之妙，堪稱佳作。奈謝廷循此時在旁，遂向帝讒曰：「此畫佳甚，恨鄙野耳！」宣宗問之為何？謝對曰：「紅一品官服色也，用以釣魚，失大體矣！」宣宗聽後，認為不無道理，遂點首示知，即將此幅揮去，不再復閱；一代名手，落得如此下場。歸返杭州後，以畫求生，而不得一飽。

戴進生於一三八八年，死於一四六二年。其後，始被推為「浙派」第一人。他的兒子戴宗淵，及女兒，山水皆得其家傳。

與徽宗媲美的宣宗（一三九八─一四三五）

明朝有幾位皇帝，在公餘之暇，常喜弄丹青，尤其明初的宣宗，英明能幹，允文允武，寬仁至孝，在藝術方面的成就，堪與宋徽宗媲美。其餘的幾位，在藝壇上，亦頗負盛名，那就是明中葉的憲宗、孝宗、及武宗了。

宣宗皇帝朱瞻基，是仁宗的長子；在母親誠孝昭皇后未生他之前夕，其祖父成祖燕王棣，曾得一夢，夢到太祖朱元璋，授以大圭與他，並云：「傳之子孫，永世其昌。」及至生下，過滿月時，成祖見了此嬰兒的面，發現他滿臉英氣四溢，覺得正符合他的夢意。及長，酷嗜詩書，一目數行，智慧傑出於眾。至永樂九年（一四一一）十一月，他正是十四歲的青少年，立為皇太孫。那時便跟著祖父成祖，在軍中過生活，並命大學士胡廣，在軍中給他講論經史百家，即看出他的穎悟過人。胡廣曾對他的父親仁宗說道，「他日太平天子也。」及至一四二五年，仁宗即位，遂立為皇太子。仁宗在位僅有一年即崩逝。一四二六年，便由宣宗即位，時年二十八歲。

明朝的畫院之盛，實不減於兩宋，但在畫法上，其貢獻實在甚微。那元朝盛極一時的文人畫法，至明初已呈衰頹之勢，迨至中葉，始漸有復興之景象。在院內所謂吳派第

一流的大畫家，錢塘人戴文進，即是出在宣宗時代。近人俞劍華在他的《中國繪畫史》中曾云：「宣德、成化二朝，猶宋之宣和、紹興，而宣宗憲宗兩皇帝皆善畫，宛如徽宗高宗也。」此評至為恰當。

宣宗的山水、人物、花果、翎毛、草蟲等，往往可與宣和爭勝，真是天縱異能、隨意點染，皆非人力所能。他的書法，既圓熟又遒勁，常自製詩歌，親灑宸翰，也就是自己作詩，自己書寫，然後賜給廷臣，得者無不寶愛。

臺北國立故宮博物院，藏有他的作品，如「白蘆花子母雞圖」、「三陽開泰圖」、「遲鼠圖卷」等；後者曾被選印入《清宮舊藏歷代花鳥珍集》中，由成文出版社印行。他是從寫生入手，但經他渲染扶擦，表現得至為清雅不俗，與一般畫工迥異其趣。該圖卷那隻毛色蒼黃的老鼠，表現蹲在草叢中，顯露出的石坡邊沿上，仰首望著下垂已熟透而開裂的果實，生動宜人，頗賦有書卷氣，用筆雖是不多，但其韻味，卻蘊含無窮。並題有「宣德丁未，御筆戲寫」八個行書小字，丁未即是宣德二年，是他二十九歲時的作品。

他常使用「廣運之寶」、「武英殿寶」、「雍熙世人」等印章，自號長春真人。

他恤農敏政，兼有武功，任用賢臣，按政績而言，確實不錯。若站在畫院的立場，來看他的胸襟，實有一椿美中不足之憾事！那就是畫院裏的人，為了爭權勢，爭寵位，互相傾軋之歪風，著實令人嘆息不已。他本欲召見戴文進，予以大用，戴遂乘機進獻

「秋江獨釣圖」一幅，藉示崇敬，不料畫內所繪漁人身著紅衣，結果被畫院的待詔謝循環讒言一番，宣宗聽後紅色之涵義，誤為迷信所惑，而竟將戴文進放歸，一至於窮死，今天我們讀了這件公案，確實為之惋惜！

宣宗生於洪武三十一年（一三九八），歲次戊寅，卒於宣德十年（一四三五），歲次乙卯，享年只有三十八歲，故叫人不得不發天奪英才、早逝之悲了！

以儒學著名兼畫墨梅的陳獻章（一四二八—一五〇〇）

明代畫墨梅的人，雖然很多，然而最出名者，當以王冕為冠。素以學行著稱，偶作書畫益顯者，亦不乏其人，例如明代中葉的理學家陳獻章，就是其中之一。

陳獻章廣東新會人，字公甫，號石齋。年幼失怙，母二十四歲即持志守節，獻章事母至孝，在外讀書，母每有思念，獻章即心動不已，所謂母子連心，息息相關，於是遂即歸家看望，以慰母子彼此思念之情。獻章身體魁偉，高有八尺，目光炯炯如寒夜之星辰，右頰上生有七顆黑痣，狀如北斗星座圍繞在外面運行的杓星，這是他自小與常人不同之形貌。

他二十七歲時，曾從學江西崇仁（即今之臨川縣）高士吳與弼先生。吳學實以朱夫子為宗，半年後，即歸家，隱居白沙。白沙山在新會的西南，因而亦稱他為白沙先生。

獻章讀書，窮日累夜，從不輟學，曾自築陽春臺，靜坐其中，數年足不出戶。十九歲時，也就是明英宗正統十二年，參加鄉試中舉，再上禮部不第。久之，復遊太學，而被當時官至祭酒的邢讓再試，得詩一篇，讀後至為讚賞，覺得獻章此時，與宋高宗官至龍圖閣直學士，後隱於福建省將樂縣東北的龜山，專以著書講學為務的楊時，學者稱他

為龜山先生的，都不如獻章也。經這功高位尊的邢祭酒，在朝如此的宣揚，認為真儒復出，於是獻章之名，遂震於京師。憲宗成化二年，曾以進士出身，官授給事中的賀欽字克恭，聽其議論之後，即以侍從皇帝之便，二次推薦獻章於朝，稱為大賢。最後終於抗疏棄官不做，執弟子禮，事獻章為師，可見當時一般讀書的人，對他之仰慕與尊崇。由此，四方來學者日多，那時廣東的布政彭韶，及總督朱英二人，也相互交薦，朝廷終於下了詔書，使獻章不得已來至京師，令就試吏部之職。然他屢辭，稱疾不赴任，並乞疏歸家終養，最後授翰林院檢討歸，這是僅次翰林院編修的三史官之一。

他在白沙講性命之學，以靜為主，讓學者先端坐澄心修靜，以忘己為大，以無欲為至，這是他治學的三大基本觀念。實即為大學上所說的「定而后能靜，靜安而后能安，安而后能慮，慮而后能得」為本源。這是他多年來，從靜中養出端倪，舍繁求簡，澄心觀道，而後隨心所欲，如馬之卸勒，雲之飛天，故其所學，始洒然獨得。近於禪學之境，論者雖說獻章有鳶飛魚躍之樂，然因當時宗他所學者，皆稱江門之學，孤行獨詣，其所傳並不遠矣。而與他同時講學的，宗王陽明的就不然了，凡宗王者之學，稱為姚江之學，故別立宗旨，書院繼起，學風日熾，盛況可謂之空前矣！

他的門生有成化二十二年舉進士的張詡，及同年舉鄉試的李箕芳，然最出名者，還是廣東增成人，曾為翰林院的編修湛若水先生。雖是生平每至一地，將所建書院，皆以祭祀其師獻章，但也無法與宗王陽明之學的來抗衡。

根據清會稽人童翼所著的《墨梅人名錄》，及《畫史會要》二書，說他善墨梅。彭蘊燦的《歷代畫史彙傳》亦云善墨梅，可見他畫墨梅是無問題的了。因他能作古人數家之字體，根據書畫同源之理，畫無師所承，但能作墨梅，是絕對可信得過的。

他的詩灑脫任性，不受任何成規所拘，山居時，往往筆有不及之時，興緻來了，拔一束茅草紮起代之，因而自成一家，時呼「茅筆字」。南人購得，其片紙隻字者，常常易絹數匹，足證當時他所書寫法書之價值。可惜，今天不管墨梅、法書，俱都不得，思之反覺是一椿很遺憾的事呢？

彭蘊燦云獻章，亦作憲章，據筆者所知，這是不正確的。陳憲章另有其人，籍會稽。況《明史・儒林列傳》卷二八三，亦無此說。

他生於明宣宗宣德三年（四二八○），歲次庚申，享年七十三歲。朝廷為了崇敬他的儒術學行，追封他諡號為文恭，並納入孔廟，供人祀祭，這已是他死後八十五年的事了。著有《言行錄》，及《文集遺編》傳於世。

現在臺灣省彰化市八卦山麓，據考證在清乾隆十年左右，地方鄉賢為了崇敬陳先生的學行，而創立的「白沙書院」講學的地址，就是現在國立彰化教育學院的「白沙山莊」座落之地，足證獻章對於後學影響之深切。

浪漫派的才子唐六如（一四六九—一五二三）

明憲宗朱見深，成化年間，吳郡一地出了四個非凡的人物，那就是其貌醜陋，然天資穎特，家中不蓄一書，而卻無所不通，尤其在詩的方面，鎔鍊精警；號稱叫中詩人的徐禎卿，他字昌穀，五歲能寫徑尺大字，九歲能詩，稍長博覽群書，文章有奇氣，書法揚名海內。生有枝指的祝允明，字希哲，自號枝山，幼不慧，稍長穎異挺發，文、書、畫三者俱佳，秉性狷介。卒年九十的文徵明，及風流倜儻、縱酒無度的唐寅，四人齊名，號稱吳中四才子。

唐寅出生的那年，正是明憲宗成化六年（一四六九）二月四日，是年歲次庚寅，故名唐寅；寅屬十二生肖的虎，因而字稱伯虎，一字子畏。根據《明史》列傳卷二八六云：自幼性穎利，與同里狂生張靈，不事諸生業，以消磨時日。也許這是因他少年考場得意，十六歲就中了秀才，使他這般如此。好友祝允明，見此怠惰之情，遂即規勸，於是他能從善如流，始閉戶十年，苦讀經書，於孝宗弘志十一年（一四九八），唐寅正是二十九歲，參加應天府南京鄉試，結果中了頭名解元（舉人）。遂自刻「南京解元」印章，以此觀之，他是多麼的躊躇得意。

當時主持鄉試的梁儲，對於他的文章，甚感驚奇，至返回朝廷，將伯虎的文章出示，給官居太常卿兼東宮侍讀翰林學士掌院事，後進禮部右侍郎，專典內閣誥敕的程敏政，他字克勤，安徽休寧人。程閱後，亦甚奇之，就連朝廷的元老方正學、吳匏庵等，亦大加讚揚。當時蘇州的知府曹鳴岐也嘗說：「此人乃龍門燃尾之魚，不久當即飛去。」於是一般人都預言伯虎將來可能連中三元。翌年（一四九九），即弘治十二年，敏政擔任會試的總裁，集天下赴考的舉人升進大權在一手。唐寅當然不能放過這個進升的機會，於是同江陰縣的富人徐經，僱船沿運河逆流而上，因徐經家產富萬，據《明史》列傳云，曾賄程敏政的家僮，得其會試的題目。

那時有個考生，名叫都玄（元）敬，亦名都穆（迨弘治年間進士及第，官太僕少卿），耳聞唐寅之才，其高無比，世人傳言會連中三元。今又與徐經搞在一起赴考，徐事先既得試題，將來的會試前三名，定是他們包辦，都穆越想越不甘心，遂即告發。因此事的揭露，引起彈劾程敏政之舉，語連唐寅，結果也惹禍上身。

在《明史》程敏政的傳內，說唐寅與徐經二人，預先作文與試題相合，而敏政平時常表露出才高自負，文章傲視流輩之上，因而頗為人妒忌。而傅瀚欲奪其位，勾通官為給事中，終日侍從皇帝，掌管規諫糾察六部之責的華昶，使他出面彈劾，鬻賈試題之事。皇帝見奏，乘會試尚未放榜之際，一面下詔令程總裁勿再閱其錄取試卷，一面令十八歲舉為進士，官文淵閣大學士的李東陽，字賓之，號西涯，湖南茶陵人，會同其他考

官，覆核唐、徐二人之卷，結果皆不在此所取之列。李東陽聞其流言，查雖無實據，而心卻猶未已，於是仍彈劾程敏政，徐經、唐寅二人俱先入獄領罪。華昶因言不實，謊奏聖上，亦有欺君之嫌，故一同坐獄。後雖均予開釋，但唐寅從此對仕途已是心灰意冷，高官富貴之念已絕。從上段事實看來，這樁爭權奪利的秘史，迄今都無法令人明其真相。

唐寅經過這場冤獄，開釋後，謫為小吏，然他卻不肯去就，毅然歸家，遊山玩水，生活更加放逸，對於繪畫，更行專志。為了要從大自然中，搜盡奇峰，打草稿之計，遂僱了一隻小船，最初暢遊太湖、西湖之上，其後溯長江而上，鄱陽湖、洞庭湖也不放棄。南嶽的祝融峰，及「橫看嶺側成峰」的廬山、浙江的天臺山、武夷山、福建、浙江沿海一帶，幾乎沒有不印上他的足跡。這些名山大川，不但開拓了他的眼界，而也使他敞開了胸襟，容納了更多的事物。胸中的悶氣，頓然消去，這時畫起畫來，筆下神彩飛揚。怪不得他曾在自畫的山水畫上，很自豪的題作詩句：

「領解皇都第一名，猖披歸臥舊茅衡，
立錐莫笑無餘地，萬里江山筆下生。」

他的精神是何等的富有而雄奇。江山萬里不都是屬於他的嗎？他倦遊歸來之後，在蘇州城內西部，他的老家桃花塢築室桃花庵，日常與賓朋們飲酒，賦詩作畫，怡然自得。

後經他的好友祝枝山的介紹，認識了沈石田，沈是文徵明的老師，石田見了唐寅的畫稿，覺得確有一種靈性之氣，不過對於法度的表現，似有欠缺，於是更把他介紹給周東村。東村是周臣的別號，字舜卿，亦是吳郡人。他的山水畫是得自宋人院畫之精髓，峽嵐深厚，具有蒼蒼之色。人物姿態，衣褶俱取自漢唐磚瓦石刻，賦有高古奇妝之趣。東村認為若收下這個弟子，足以傳其衣缽，遂即將他的全套作畫技法，授予伯虎。自此以後，唐寅的畫不但師承近人，而把古人的脈絡也研究了一番，如宋之李唐、李營丘、范寬、馬遠、夏圭，以及元之四大家的作品，無不細心研摩，苦心揣度，最後終於從舊經驗中，創出了新的面貌，而成為他自己的藝術風格。他的舟車、樓觀、美人、花鳥，亦同樣的精湛，不獨唯此，詩、書也有獨特的一面。當時一般人都稱譽他的詩與字如何如何，而他聽了以後，卻說：「後人知我不在此。」四百多年後的今天，證之他自言不虛！

他的老師周東村當時也是以畫藝聞名海內，可是若與他這弟子比起來，似有青勝於藍之譽。有人問他何以不如其弟子？舜卿卻很謙遜的回答：

「我的畫無論怎樣工，也趕不上唐解元筆下的雅，因為我胸中缺乏他的幾千卷書本呀！」

可見他讀書之多，而受到老師對他如此之推崇，在這裏我們也可得到一個印證，所謂

「行萬里路，讀萬卷書」對於一個人的修養身心，是何等的重要。

他的文學修養，功夫深厚，而他的畫幅，差不多都有自題的詩句，他那風韻流暢的小楷、行書，亦令人羨慕不已。

一九三一年左右，在蘇州城內桃花塢，曾發現明代建築的楠木大廳，後經考證是唐伯虎的舊宅第。附近還有一座準提庵，在此並尋到唐寅親手所題的桃花庵歌，石刻碑石一塊。而蘇州的滄浪亭，也有「吳中五百名賢像」石碑放存，上面也有唐寅的石刻畫像，這都證明此處是唐寅的住址無誤！自從桃花庵落成後，他把舉世擾攘之情，爭名奪利的現象一切置諸腦後，在此過著及時行樂、隨遇而安的生活。我們讀讀他的桃花庵歌，便可了然。其歌曰：

　　「桃花塢裏桃花庵，桃花庵裏桃花僊。

　　桃花僊人種桃樹，又折花枝當酒錢。

　　酒醒只在花前坐，酒醉還須花下眠。

　　花前花後日復日，酒醉酒醒年復年。

　　不願鞠躬車馬前，但願老死花酒間。

　　車塵馬足貴者趣，酒盡花枝貧者緣。

　　若將富貴比貧賤，一在平地一在天。

若將貧賤比車馬，他得驅馳我得閑。

世人笑我忒風顛，我笑世人看不穿。

記得五陵豪傑墓，無酒無花鋤作田。」

末署「弘治乙丑三月，桃花庵主人唐寅」。弘治乙丑為孝宗弘治十八年（一五○五），那時唐寅正是三十五歲的壯年。

《故宮名畫三百種》選自唐人畫跡，迄清王原祁與石濤合作蘭竹圖為止，而唐寅的畫卻佔有六幅之多，那就是：

（一）採蓮圖卷橫幅。

（二）西洲話舊圖——寫樹下茅屋，主客對坐其中談天。

（三）山路松聲圖——寫層崖深壑，松籟泉聲之情。

（四）暮林春壑圖——所表現的層崖懸瀑，溪村彎繞。竹障茆亭，二人倚閣閑坐，正是尋幽探勝的好去處。

（五）陶穀贈詞圖——是描寫陶出使江南，見妓秦弱蘭，以為是驛吏之女，遂敗慎獨之戒，作長短句贈之。

（六）倣唐人人物圖——描述李端端前往崔崖，或云鳳陽張祜處，乞詩的故事。並在畫的上端題有：

中國畫家略傳

180

「善和坊裏李端端，信是能行白牡丹，

花月揚州金滿市，佳人價反屬窮酸。」

在此筆者倒想起他與祝枝山有段傳聞。據說他們二人曾去揚州遊玩，中途把錢用光了，無法返回，就曾扮作玄廟觀的道士，求見揚州鹽場御史的幕僚，言明自己的來歷，幕僚便引見御史大人，遂即言明蘇州唐伯虎、祝枝山都是我們的朋友。御史聽後，唐、祝二人都是當代知名人物，想與他們往來的也不平凡。於是御史想測驗他們一番，便指庭前的牛眠石為題，要他們二人連吟下去。伯虎聽後，先脫口而出：

「嵯峨怪石倚雲間，（枝山）

拋擲於今定幾年，（枝山）

苔蘚作毛因雨長，（伯虎）

藤蘿穿鼻任風牽，（枝山）

從來不食溪邊草，（伯虎）

自古難耕隴上田，（枝山）

怪煞牧童鞭不起，（伯虎）

笛聲斜掛夕陽煙。（枝山）」

二人出口成章，御史大人驚嘆不絕，引為上賓。但他哪裏知道這兩個道士，正是唐伯虎和祝枝山呢！不獨如是，據傳他們二人也常去勾欄院中，對那些賣笑為生的女子，往往亦是如此。看他們這種遊戲人生的態度，也就怪不得流傳民間的那部「三笑姻緣」的故事了。

王世貞在他的《藝苑巵言》中云：

「伯虎才高，自李營丘、范寬、李唐、馬、夏，以至勝國吳與（元趙孟頫）、王、黃數大家，靡不研解。行筆極秀潤縝密，而有韻度，惟稍弱耳。」

王鑒在他的《吳郡丹青志》內論道：

「唐寅畫法沉鬱，風骨奇峭，刊落庸瑣，務求濃厚，連江疊巘，綿綿不窮。信士流之雅作，繪事之妙詣也。評者謂其畫，遠攻李唐，足任遍師。近交沈周，可當半席。」

毛大倫的《增廣圖繪寶鑑》中也說：

「山水、人物無不臻妙。雖得劉松年、李晞古之皴法，其筆姿秀雄，青出於藍也。」

清花鳥畫家惲南田在他的《甌香館畫跋》裏，也曾提到唐寅的山水畫：「筆墨靈

逸，李唐刻畫之跡，為之一變。」綜上數家古人對他的評價，是取法於李成、郭熙、李唐、劉松年、馬遠、夏圭，然後參酌元之四大家的畫法，而再將各家技法融會於一爐，自成縝密秀潤流麗的風格，這就是唐寅的獨特之處。

張大千也曾說過：「唐伯虎和沈石田，都屬寫生的能手。不論寫什麼，都有一種神氣，真所謂觀物之生呵！」的確這與他會試遭受冤獄之後，暢遊名山大川，觀察自然萬物的雄壯秀麗，實際生活的體驗，再加上他的博學強記，文學的深厚修養，所以對於他的繪畫藝術，起了絕大的作用。當然這給明代那些專摹古人的作品，就大不相同了。

他的人物畫，線條細勁流暢，設色妍麗高雅，大有唐人張萱、周昉之概。

他的書法功力也頗深厚，朱璽謀在他的《畫史會要》裏說：「工畫如楷書，寫意如草聖，不過執筆轉婉靈活耳。世之善書者多善畫，由其轉腕用筆之不滯也。」從此也可看出，書畫同源之理，彼此互有關係。

我們既知周臣與唐寅，都是學南宋李唐、劉松年等的院體畫法，周臣是唐寅的老師，沈石田對他亦有影響。石田是吳派的創始人，文徵明是他的學生，又是吳派的首領，唐寅與文徵明同年，四人地理關係雖至為密切，但文與寅的畫風，卻是大相逕庭。

後人稱明世四大畫家，就是指的風貌各有千秋的沈石田、文徵明、唐寅、及仇英十洲了，仇英也是周臣的學生。

江西寧王朱權的後裔，正是朱宸濠，見武宗正德皇帝，既無儲嗣，施政方針，又有

些示不得民心，再加劉瑾手下那批錦衣衛的橫行無忌，欺壓善良，認為有機可乘，況朱宸濠蓄意謀反，篡奪王位之圖早有。這時素聞蘇州文徵明、唐寅二人的文名才名，均出眾人之上，於是派了自己的親信，帶了親筆密函，並攜大量的銀子，前往蘇州禮聘二人，企將來對他達成蓄願，有所幫助。但文徵明秉性狷介，稱病堅辭，決不前往。而唐寅一陣心血來潮，復萌官念，結果應聘到了南昌。是年為明武宗正德九年（一五一四），時年四十有六。

及至不久，唐寅察覺寧王宸濠，確懷有不軌之圖，因此日日縱酒，使其佯狂瘋顛，露其醜態，作樂穢行，不務正途。宸濠見他如此，也莫可奈何，自知不能為他效力，於是只有放之回歸，伯虎自此不復再出遠門。又過了五年，一五一九年時，寧王果然起兵謀反，幸賴王守仁很快的平定了此次事變。唐寅也幸虧早日離開，不然恐又會捲入漩渦的是非，說不定，連性命也難自保呢！

伯虎生平嗜酒，與同里張靈夢晉氣味相投。而夢晉亦精繪事，山水、花鳥、竹石俱佳，尤其人物，冠服簡古，彩色清真，惜平日懶散成性，作畫不多。據說有一個夏天，他們二人邀約了好友祝枝山，一同到酒店裏去，預備開懷暢飲。但至心歡意滿之後，大家目瞪口呆，彼此摸摸口袋，皆囊空如洗，正在躊躇之際，祝允明忽然想起一個脫身之計。當時祝允明手中持一把紙扇，一面是自己寫的字，另一面是空白，請唐寅即時畫了一枝桃花，吩咐酒保拿到當舖去抵押十兩銀子，預付酒錢。被鄰座的一位酒客聽到，並

認識張靈，遂表示倘若此扇有張靈的畫，願出二十兩銀子買下，於是張夢晉摸起筆來，便在桃花枝下，補畫一個半截美人，雖是寥寥數筆，看來頗饒逸緻。買賣二者皆高興，他們三人卻把這尷尬的局面，變成快樂的收場。打從這個小故事中，也可瞭解當時一般人們，對於他們三人的高超才藝，是如何的仰慕了。

世上事情之變幻，往往使人莫測，假若唐寅那時不碰上這場會試之獄，以他之才華，定是在仕途之中，有飛黃騰達之舉。功名富貴，也許會滿足了他那小商人出身的願望，可是在藝術上的成就，我們敢斷言，未必會有今天。正因他受到這場科舉的桎梏，使他遭逢這無名的冤獄，結果遠離了官場，而專心一志的去研究繪事，使他發揮了天賦的另一才能，而對歷史有了個好的交代，這比那些當時自鳴得意的官場之士，早已隨著草木同朽，又有誰知他們的事蹟呢！今天我們讀《明史》列傳，始知唐伯虎所受的那次打擊，痛苦的承擔了起來，如今實為他慶幸！

唐伯虎只活了五十多歲，年齡實不算大。假若他不嗜酒，也許會像文徵明那樣的高壽，而藝術品的創作，當然也會更多。雖是如此，但他留給後世的那有限的作品，也夠我們對他的藝術才華景仰和讚賞的了。

他的名字很多，如南京解元、魯國唐生、逃禪仙史、桃花庵主、六如居士等。

歿於明世宗嘉靖二年（一五二三），十二月二日，享年五十四歲。他除了繪畫傳世外，還輯有一冊《六如畫譜》，那是搜集了古來名家的畫論，編輯而成的。

林良的水墨花鳥（一四三六？—一四八七？）

明朝的花鳥畫，大致可分為兩大派：一是工筆派，一是寫意派。工筆派師法西蜀黃筌，和南唐徐熙兩大系統，故亦稱臨古派。師法黃派者，就是專宗黃筌的體法，大多妍麗工緻，惟妙惟肖，逼真動人，而邊文進景昭及呂廷振紀，就是此派的代表者。

寫意派又分院派與文人派兩種。像文人徐文長、陳道復，皆以水墨點染隻花片葉，隨意落筆，墨趣盎然紙上，實為明朝花鳥畫之特色。院派即以林良、林郊父子為代表，筆墨縱放，揮灑自如，不求工整，但見工整於筆墨之外；不求娟秀，但卻含秀於筆墨之內；這就是水墨花鳥畫家林良寫意之獨特處。

根據明朝徐沁的《明畫錄》，林良也是孝宗朱祐樘弘治年間，與呂紀同被徵為仁智殿的供事，官階亦與廷振同銜，錦衣衛指揮使。如此看來，他們二人的年齡，不會差得太多。

近人俞劍華在他的《中國繪畫史》上說：「天順中供奉內廷。」天順是明英宗的年號，英宗以下是景帝，景帝以下是憲宗，憲宗以下是孝宗。英宗在位二十二年，景帝在位七年，憲宗在位二十三年，孝宗在位十八年，林良是在孝宗弘治十年被徵。以此推

算，要倒退五十多年以前，林良已被徵用，似有不無可疑之處。當然，因林良的生卒年

月，我們無從查考，既不知他的確實歲數，亦無法斷定誰是誰非，不過依筆者研判，

《明畫錄》既是成於明朝，時間與林良較近，我們還是暫以《明畫錄》為準據，比較可

靠性大些。

林良字以善，我們只知他是廣東人，但不悉是那一縣。他的著色花果翎毛，固然精

巧已極，而水墨花鳥，所表示的那種遒勁筆力、蒼老有緻，那一片豪邁之氣，使常人莫

能及之。

他寫鳬雁，常出沒於煙波之中，在水裏爭逐食物，那嘡喋之態，彷彿有聲音傳出，

使你聽到真有其事，一股清淡雅宜之容，活躍於畫面。

臺北外雙溪故宮博物院，所收藏的那幅「秋鷹圖」，是描寫一隻碩大無比的巨鷹，

從漫空中疾駛如風的一翅膀滑洩下來，那股不可抗拒的，千鈞重擔的壓力，壓得原休息

在半蒼老而瘦硬的樹幹上，那隻弱小的八哥，驚惶失措，危在旦夕，剎那逃命疾飛之

情，連我們觀者都替它捏一把冷汗。這驚心動魄的大場面，大欺小的事體，不但構圖簡單，

佈局更為謹嚴，其意義之深，卻已令人矚目，這強欺弱，大欺小的事體，不獨在鳥類之

中如是，而號稱萬物之靈的人類世界，又何嘗不是如此呢？

他的「雙鷹圖」，樹幹的表現構成更形蒼老而遒勁，彎曲扭折，狀如屈鐵，有一種

撼人肺腑的力量。一對形態龐大的巨鷹，停落在枝幹上，那種躊躇滿志，傲世悍霸，目

空一切的神態，令人望之生畏。

他的「山茶白羽圖」，寫一隻白色的錦雉蹲在高高的水崖石上，面向右方，下面的小石崖中，又有兩隻喜鵲，亦面向右方，喜鵲下面的平石坡上，還有一隻不知名的黑鳥趴著，面又向左，從上至下，三組鳥類，形成一條直線，全幅畫面，雖分三個景色，然美麗得真是令人心爽目悅。但不管他用水墨，或是設色的畫幅，俱能一一傳神。

他的兒子林郊，字子達，亦善水墨翎毛，頗得父風，朝廷詔取天下畫士，郊竟獨占鰲頭，官至錦衣衛鎮撫，直武英殿，那是專管理詔獄之事的。

呂紀的工筆花鳥（一四七七—？）

明朝第五代皇帝朱瞻基宣宗，第八代皇帝朱見深憲宗，及第九代皇帝朱祐樘孝宗，他們對於藝術不但大加獎勵，而本身亦醉於此道，並都有極佳的表現，尤其宣宗，道釋人物、山水花卉，迄今流傳下來的，如現藏士林外雙溪國立故宮博物院的「三陽開泰圖」、「戲猨圖」，及流落在美國福格美術館的「雙犬圖」等等，描繪得是神態奕奕，生氣盎然，堪稱第一流的高手。怪不得史稱宣宗、憲宗、孝宗三朝，實為明代繪畫最盛時期，並比之北宋宣和、南宋紹興二代，亦猶如徽宗、高宗皇帝相似。

在上者如此身踐力行，在下者當更效之，故在此時期便出了很多繪畫的能手，呂紀就是此時期中的一個佼佼者。

他是浙江鄞縣人，字廷振，號樂愚，亦作樂漁，工翎毛、山水人物，官錦衣衛指揮。錦衣衛本是明朝所設之禁衛軍，如天子駕出，或遇朝廷大慶、宴請群臣等事項，一種前導護駕的軍隊。委之於藝術家的身上，等於供奉內廷的御用畫家，也相當於宋朝的畫院設置，如待詔、祗候、藝學、畫學正、學生等官階。

呂紀初畫花鳥，是學成祖永樂時的邊文進景昭。後又摹仿漢唐以來的名家手筆，藝

術更是精進，故凡草木花鳥、泉石流波，只要經他撫染煙潤，具有造化之奧妙。設色鮮麗，工整細緻，生趣盈然，世人珍貴之極。我們只要看看他那些現珍藏於國立故宮博物院的「花草野禽」、及「秋鷺芙蓉」兩幅，你就不能不佩服他的寫生之精細，法度之確實，用色之清雅，佈局之完美了。

前者寫一對錦雉，在石坡下面，在花草叢中，迎風向前走著，那雄雉拖著長長的兩隻斑尾，折回頸項，伴著正覓食的雌雉。畫的最前面，突起三棵熟透了的高梁，像山字形的構圖，佈滿了整個的空間，兩隻小麻雀，也正停落在當中最高的一棵高梁穗上，啄食高梁米粒；還有一隻，恰像蜜蜂對著花朵採蜜般的飛著，擬選擇最適當的位置落下。

後者的構圖，從右上方伸展出一棵垂柳，遮蓋著崖邊盛開的芙蓉花，及水中的殘荷數朵；一隻白鷺剛落在平坦的崖石上，仰起頭來，張著嘴巴，呼喚正在空中柳蔭後迴旋著的另外兩隻白鷺，構成套在牛肩上的枷鎖形勢，與點綴在半空裏的白色芙蓉花朵，彷彿是午夜裏那些閃爍著的星座；左下角還有兩隻小水鳥，顯露出白色的腹部，奇異的注視著白路的動向，和那些宜人的景色。整個的畫面，不但灼灼眩目，而也惑人心絃。

他的孔雀高貴華美，他的鳧雁、鴛鴦，賦有栩栩欲動之情。故宮博物院收藏呂紀的畫很多，如「杏花孔雀」、「雪景翎毛」等。但散佚在國外的當也不少，如我們已知在日本東京帝室博物館、伯爵大村純英居私人收藏的等都是花鳥，然山水人物遺留下來

中國畫家略傳 190

的，似是較少。

清朗世寧的花鳥，誠然惹人喜愛，但若與呂紀的兩相比較，舉一個不大適合的譬喻，「鳳陽花鼓歌」唱起來，固然朗朗上口好聽，然徐志摩的「偶然」雖點帶憂悵，豈不是更賦有文學氣質嗎？前者若果似「鳳陽花鼓」，那麼後者就確像「偶然」了。讀者對此如有興趣的話，不妨去找來仔細對照欣賞一番，也就可知呂廷振在畫壇上，被明孝宗朱祐樘贊之曰：「工執藝事以諫，呂紀有之」了。

他與林良齊名，生於一四七七年，卒於何年何月，還無法查考。

師徐派的水墨花鳥畫家王問（一四九八──一五七六）

明朝的花鳥畫，大致可分為四個派別：一是寫生派，二是臨古派，三是寫意派，四是鈎花點葉派。而臨古派，又分師西蜀黃筌與師南唐徐熙兩大系統。他們臨古並不泥古不變，而是汲取古法之長，融以己意來創新，有蕭疏淡遠的風趣，構成簡易痛快淋漓的畫幅，因而成為有明一代花鳥畫的特色。習黃者多設色，習徐者以水墨為主，而王問就是以習徐較著名的文人畫家之一。

王問字子裕，號仲山，江蘇無錫縣人。據《明史》列傳卷二八二載，初學於同鄉邵寶國賢先生。邵於明憲宗成化二十年進士及第，因此王問先以學行著稱。《明史》只言卒年八十，若以一九七五年六月十八日，臺灣郵政管理總局，所發行的「人物圖古畫郵票」報導云，他是生於明第九代皇帝孝宗弘治十一年（一四九八），卒於第十三代皇帝神宗萬曆四年（一五七六），如此計算，子裕得年只有七十八歲。

《明史》又云至世宗嘉靖十七年舉進士，時為一五三八年，這時王問正是四十歲。然據清彭蘊燦的《歷代畫史彙傳》，說他是嘉靖壬辰進士，壬辰為嘉靖十一年，也就是一五三二年，如此說來，他三十六歲已進士及第了。不久朝廷授以戶部主事，相當於戶

政司長，後改南京職方，那是掌管地方疆里土地統計之官；然後再遷車駕郎中，此官屬於兵部，掌管鹵簿、儀仗、禁衛、驛傳、廐牧之事，實際上就是皇帝的總務官。

後又官廣東按察使僉事，等於現在的高級參議之職；他曾做過南漕運糧使制，為朱見深憲宗成化年間所創設的。當時他準備迎接他的父親王澤，至官邸居住，好好奉養以盡人子孝道，可是澤偏不肯前往，反命他月畫涼扇三十把，並在扇面上各題一首詩，每日持其一扇，以代子之侍奉前，聞者莫不以為美談。即此，也可知道他平時對於繪畫、賦詩，素養之深厚，不然，豈不是成了難題。這也足證王問為官至忠、為子至孝之道了。

史載他為官所得的薪資，都給織絹的人家，織成後供他畫畫，從此也可看出他對於繪畫的熱衷之情。

廣東按察使僉事職發表後，他行到中途，忽然不欲再往前進，便乞歸奉養父親。及至父卒，不再復仕，退居湖上，清修正尚，讀書三十年，足不踏進城市一步。古人讀書治學，這種專心孜孜不倦的精神，實在值得吾輩青年效法的。在這期間，曾被薦舉數次，然對烏紗帽毫不動情，只是一心一意的想讀盡天下有用之書，來撰述畢志，嘉惠後學，一般士大夫階級見此，都欽慕不已。直至他去世，門人私諡「文靜先生」，對他這是再恰當也沒有的了。

他工畫善詩，尤精於繪畫，故每至興趣來時，即作詩文，或寫行、草二書，興盡則

止。他的花鳥竹石，運筆迅速，瀟灑秀逸，精妙絕極，若點染山水、人物，近似南宋人的風格。我們若從郵局印行他的那幅水墨人物「拾得和尚」畫像觀之，覺得實與南宋梁楷的「潑墨仙人」圖，在用墨及簡單的造型上，都有極多相似的地方。梁楷的「潑墨仙人」，富於一種靜態的內涵，是哲學的，也是禪學的，具有滿腹經綸之美。而他的「拾得和尚」，卻充滿了一種動態，蘊於樂天知命，滿於現實的自然之美，那飄洒的衣襟，那滿面含笑的神情，頗有生趣。山水則有「荻渚停橈」軸等，可為代表，臺北國立故宮博物院藏有他的作品，可供讀者欣賞。

他的兒子名鑑，字汝明，嘉靖末年進士，累官吏部稽勳郎中，這時他的父親已屆七十高齡，因而辭官歸家，侍奉父側，不復遠離，及至父歿。過了很久，又進封尚寶卿，掌皇帝寶印；後改南京鴻臚卿，掌管贊導相禮之職，遂即乞致仕。不料反進為太僕卿，掌輿馬畜牲之官，而後才准退休。鑑亦善畫，有人曾言，其畫勝於父，結果，遂終身不再作畫。人問其故，勝其父名，引為不孝，其尊父之情，也就可想而知了。

徐文長慮禍發狂（一五二一──一五九三）

晚明純以文學思想，用以水墨之情趣，注入花卉之生命，然後隨興之所致，濃墨淡抹，點染拂擦，縱橫揮灑，即成片葉隻花，賦於奇情異趣，結果，生意盎然於紙上，決無拘於寫實之意圖。不管像與不像，只求發洩胸中之逸氣，此種代表的作家，當推陳淳白陽山人，及徐渭青藤道士了。後者曾讚：

「陳道復花卉豪一世，草書飛動似之。」

之美言。道復是陳淳的字，後更字復甫，江蘇長洲人。

徐渭字文清，更字文長，號天池山人，晚號青藤道士，亦常落款為田水月。他是山陰（今浙江紹興）人，生於明武宗正德十六年（一五二一），歲次辛巳，卒於萬曆二十一年（一五九三），歲次癸巳，享年七十三歲。

文長是辛巳年二月四日出生，至五月十五日，剛剛滿了一百天，不幸，他的父親撒手西去，使他變成一個孤兒，從此以後，奠定了他一生倔強傲世的性格。六歲那年，文長進入學校，開始讀書，他的啟蒙先生，名叫管士顏，第一天便選了唐朝大詩人，岑參

的「和賈至舍人早朝大明宮之作」給他讀。那就是：

「雞鳴紫陌曙光寒，鶯囀皇州春色闌。
金闕曉鐘開萬戶，玉階仙仗擁千官。
花迎劍佩星初落，柳拂旌旗露未乾，
獨有鳳凰池上客，陽春一曲和皆難。」

同時並授其他書數百字，讀它一遍，不再過目，還可立刻背誦給師聽，足證他具有天賦的奇異才能，非一般常兒所可比擬的了。

八歲那年，又換了一位陸先生，名如岡，字文望，教他為文。徐渭那時已了解經義，先生命題目，他不起草稿，很快寫成一篇。陸先生閱後，甚驚奇之，於是拿起筆來，隨在文後批示：

「昔人稱十歲善屬文，子方八歲，校之不尤難乎？噫！是先人之慶也，是徐門之光也！」

更令人驚喜的事，他在十歲左右，竟然讀了東漢成都揚子雲雄，所作的那篇〈解嘲〉賦後，他也模倣著作了一篇〈釋毀〉。揚雄的這篇〈解嘲〉，本是讀了東方朔的〈答客難〉而做作成文。如讀了論語十三篇，即做作法言十三篇等。文長這些突出的表現，都

是他在幼年時的才華展露，像旭日東升一般，怪不得陸文望先生有如此的稱讚他呢！

他的嫡母，苗宜人，見他小小的年紀，能識文義，竟又有如此的秉賦，故教育他，愛護他，真是如同己出，其深切之情，幾世上所未有也。可惜，命運偏來捉弄他，至十四歲的那年，苗宜人病了，病情非常急劇。文長為了嫡母之病，私自祈禱上蒼，對地磕頭不已，在痴心篤愛之中，額頭已磕得流出血汁，文長尚不覺得。這時憂難心焦，三日不肯下飯，他的嫂子奚氏（即是他第十三兄長徐淮的太太），見此情形，非常的憐憫他，並好言慰勸，才稍為用點稀飯，來支持他那悽楚的身體。結果，苗宜人從此一病不起，長眠於地下，文長哀慟悲傷之情，可想而知！由此也可看出他是一個多麼孝敬的兒子。

十二、十三歲時，他跟著鄉里的長者，陳良器先生，學了兩年的琴，十四歲便又拜師王盧山先生學琴，王先生名政，字本仁，不但教他怎樣打琴，而還教他怎樣作曲製譜（曾自譜〈前赤壁賦〉一曲），一直學了將近三年的時間。在十五、十六歲兩年當中，又去學劍，那拜的是彭如醉先生。據他的自著《畸譜》上說，這些技能的科目，「俱不成！」

二十歲的那年，考取了秀才，翌年夏六月，與潘氏結婚，二十五歲喜獲枚兒，那是在三月八日。可惜好景不常，次年的十月八日，即是他二十六歲的英年時光，妻子潘氏，給他留下了無限的悽楚，無限的孤寂，與剛滿週歲多的幼兒，而永別人間。在心情

上當然是一付重擔，然他只有勇敢的挑起，慢慢的向前走著，這生命的歲月。

從嘉靖二十六年起，那時文長正是二十七、八歲的時間，他便跟著同里的長輩，於武宗正德十二年，舉進士的季本先生長沙公為學。自師長沙公後，在做學問上有了很大的進展，不像從前好高騖遠的景象，而腳踏實地的來研究學問了。自認前二十年是空空過去，如今思之，惶悔已極。自覺應及時努力，還可補救，因而在山陰諸生中，以他最負盛名。同時因遷居的關係，正當他二十九歲的時候，把他的生母接來，並在杭州買一婢女胡氏，來侍奉他的母親，以盡為子之道。

嘉靖三十六年，安徽績溪人胡汝貞宗憲，兼浙江巡撫時，冬天把文長招致幕府，等他把預定的工作作完時，仍歸故里。第二年的春天，他時文長已是三十八歲了，胡宗憲再度招文長入他的幕府。那時有安徽歙縣余寅字仲房，及浙江鄞縣沈明臣字嘉則，二人亦皆有詩名，三人同掌秘書工作。嘉靖三十六年冬天，宗憲得白鹿於舟山，那是屬於牝性的一隻，三十七年夏，復得一隻牡性的白鹿，這兩隻祥瑞之物，於是宗憲決定獻給世宗朱厚熜皇帝，以討帝之歡喜。因嘉靖三十三年，胡宗憲曾出使巡按浙江禦倭寇時，而帝也命侍臣趙文華督察浙江的軍務，文華恃嚴嵩為內援，時恣縱肆虐，當時的總督張經，及巡撫李天寵，就看不起趙文華這種作風，唯獨宗憲附之，文華當然大喜，胡遂結識了嚴嵩。現在文華既已得罪致死，而宗憲唯恐失去內援，故結嚴嵩益厚，況諸倭寇尚未平定，遂有如此之決策，逕媚於上。因此馬上命文長草表兩份，一是說明獻祥瑞白鹿

一對之意義，一是擇其尤上之學士，以徐渭特以進表世宗。帝覽後大悅，因而益寵宗憲，宗憲也益重文長之才華。

宗憲在浙時，常至僊縣爛柯山，歡宴文武諸官吏，據說此處是樵子遇仙之地，景色宜人，而文武諸官往往酒酣作樂，盡享其歡。那時沈明臣忽然詩興大發，即席作軍歌十章，其中有這樣的兩句：

「狹巷短兵相接處，
殺人如草不聞聲。」

宗憲聽了似懂非懂的樣子，並站起來懷有躊躇滿志的神情，以右手捋著自己的鬍鬚問明臣：「這是什麼意思？」明臣答曰：「雄快乃爾！」宗憲即命刻於石上，其禮遇明臣與文長相垺。余仲房、沈嘉則二人天性和樂，願與人交，剛直誠厚，故也頗負眾望。

胡宗憲這時權大勢威，大小文武諸官，沒有那個見了不垂首而立，畢恭畢敬。可是唯文長，以一介書生之尊，戴著一頂破帽，身著粗布長衣，不時直闖戟門之內。見了宗憲，長揖就坐，振衣奮袖，侃侃而談，故勢表傲之。若幕中有急事，需召文長，及時不能趕到，就是夜深人靜，也得開門以待。有時文長喝得酩酊大醉，而不能來，宗憲聽了差奴的報告，仍以善待。

當文長四十一歲時，也就是嘉靖四十年，他娶繼妻張氏，此時已是赫赫有名，奔走

胡府內外，真是應接不暇。使他最洩氣的事，自從二十歲中了秀才以後，他於二十三歲、二十六歲、二十九歲、三十二歲、三十五歲、三十八歲、四十一歲，前後陸續參加七次鄉試皆不中。於是就在他自認得意於仕途中，宣佈與鄉試長別矣！而努力自己的文辭。

文長不但文章寫得好，深得宗憲的優渥，就是兵法，他也甚為精通。當時據五島煽動倭人入寇的汪直，及巢居柘林（江蘇華亭附近）、乍浦等地的徐海，都是出自文長與宗憲的密議，而使前者誘招，後者被擒，皆歸文長的奇計所致。

嘉靖四十一年，文長四十二歲，因嚴嵩、嚴世蕃父子二人之案入獄，世蕃當時即被誅，嵩寄食墓舍而終。平時胡宗憲嗜喜功名，玩弄權術，對嚴氏父子常遺金帛子女，珍奇淫巧無數，藉取威權，因而也遂之被逮下獄。文長那時正是胡幕府中的紅人，幸而得早避開，不然真會一齊被逮。說實在的，文長與宗憲，除了官場的關係而外，兩人私交感情確實不錯。故文長認為宗憲是他的知己，是他的恩人，經此一打擊，在文長的精神上，當然無法承受得了。最後胡宗憲瘐然死於獄中，從此徐文長的精神分裂，撲朔迷離，神智不清，慮禍發狂，就在四十五歲的那年，據《明史》列傳上說，竟用鉅錐刺入自己的耳朵數寸深未死，後又用木鎚敲碎自己的腎囊，亦未死。這時真如同近代梵谷，當年發瘋時，割下自己的耳朵，當禮物送給咖啡店的女服務生，是一樣的可怕。次年，也就是文長四十六歲的時候，他的神經錯亂到無法控制的地步，竟釀成死罪，將他自己的繼

妻張氏親手殺死，時為穆宗隆慶元年。

文長本應繫獄論死，而鄉里長者張元忭，字文恭，力謀設法營救，結果得免於死。

四十八歲時，在獄中得知生母去世，懇請暫時離獄，親自料理母親喪事，果允予所請。

文長一共過了八年的鐵窗生活，至五十三歲那年年底，始被釋放，遂即拜望他的救命恩人張元忭父子。這時性情益於豪放不羈，不耐禮法，終於遨遊四方，遂走南京，奔長安，寓北京，最後到了明設九邊之一的宣遼（今山西、察哈爾相鄰的一帶）等地。

出獄的第二年，即是明神宗萬曆三年，而張元忭去世，至送葬的那天，忽然來了一人，身著白衣，穿過人群，逕入棺前弔祭，手撫棺木，慟哭不已。並云：「惟公知我！」看守之人，問其姓名不答，含悲而去。元忭之子張汝霖兄弟，經僕役相告，前往追趕，及至原是徐文長，仍在涕泗交流，襟袖大濕一片。張氏兄弟亦相哭回拜於途，而文長蕭立，垂手撫摸張氏兄弟頂端，悲慟得一個字也說不出來。不久，即遠去矣！據他自云，一生得他人恩惠最大的，就是他的嫡母苗氏、張先生元忭、及績溪胡司馬少保了。思之個個相繼去世，怎能不令他悲慟呢！

文長一生所事師者，約有十五位之多，然而使他獲益最多的，據他自己說，只有三個。那就是六歲時的啟蒙先生管士顏，八歲時教他為文的陸先生如岡，及同里以進士出身的季長沙了。

他常自言：「吾書第一，詩次之，文次之，畫又次之。」

我們研究他的諸多師長，沒有一個擅長繪畫的，甚至根本與畫絕緣，故找不出他的師承何人。而他所接觸的親近朋友，連官場的人在內，也找不出一個嗜好繪畫的人，大多是不拘禮節的詩侶酒伴。然而他的水墨花卉，雖是自列所能者，僅居第四位，其實他在繪畫史上，卻佔有一席崇高的地位。因他以書法參與畫法，是偏重於筆墨情趣之發揮，信手點染，隨意為之，不是為作畫而作畫，結果反而妙趣橫生。別人若想學他，也是學不來的，因為他是寓無法而有法。

方薰在他的《山靜居畫論》卷下中，對於文長及沈石田，都有評論：

「點簇花果，石田每用復筆，青藤一筆出之，石田多蘊蓄之致，青藤擅跌蕩之趣！」

徐沁的《明畫錄》說他：

「中歲始學畫花卉，初不經意，涉筆瀟灑，天趣燦發，」

我們再仔細看看他那一筆出之的草書，那連縣勁利的筆法，蒼古遒健，個個字都含有畫意。怪不得世人謂之文長「天才超軼」！真是無師自通呢？

故畫自成一家，他的山水、人物、花蟲、竹石無不超逸物外，花卉尤佳。就以我們常見的他那幅「榴實圖」，了了數筆，生意盎然！榴子的甜汁快慘出一般。據他自己說，他

的書是學北魏敦煌人尚書郎索靖幼安的。可是他自謙，連「梗概亦不得，然人並以章草視之。」

文長對書法卻頗自負，列為第一，並對各家書法都有研究，我們看他的評論如下：

「黃山谷書如劍戟，構密是其所長，瀟散是其所短。

蘇長公書專以老樸勝，不似其人之瀟灑。

米南宮書一種出塵，人所難及。

蔡書近二王，其短者略俗耳。勁淨而勻，乃其所長。

孟頫雖媚，猶可言也，其似算子，率俗書不可言也。

倪瓚書從隸入，輒在鍾元常薦季直表中，奪閒投胎，古而媚，密而散，未可以近而忽之也。

文待詔小楷，從黃庭樂毅來。」

可見他對各家書體，都下過一番精密的鑽研工夫，所以才有如此中肯的品評。他的書體，那種超逸而豪放的氣魄，就是集各家之所長，而彙於己身的一種創新。尤其草書，更是妙極趣絕。

他具有一種仗俠行義之風，從不向惡勢力低頭，故慷慨處有如高漸離。我們可從嘉靖年間，王、李所組七子詩社，謝榛被擯出於外一事，使文長憤憤不平。認為這是李攀

龍、王世貞以高官權勢，欺壓平民的惡例，因而以後始終不入他們二人之夥。

謝榛山東臨清人，字茂秦，曾為河南彰德趙康王之賓。入京師，同歷城李攀龍字于鱗，及濮州（山東曹縣）李先芳，孝豐（浙江）吳維岳共結詩社。攀龍於嘉靖二十三年舉進士，後來官名漸漸大熾。因與謝論詩意見不合，二人遂鬧得絕交。於是王世貞助攀龍，力相排擠，以從詩社除其名。次年李先芳外放於吏，又二年揚州宗臣宗子相，與廣東順德梁有譽一齊入社。先芳既外放為吏，遂又擯先芳、維岳不與共社，這時攀龍始奪其魁。未幾，長興（浙江）徐中行字子輿、興國（江西贛州）吳國倫字明卿亦至，宗、梁、徐、吳四人均於嘉靖二十九年舉進士。渭因謝榛以布衣被擯，當然睥睨王、李二人，而誓不入其黨，故徐渭在文學的成就上，竟也與他們大異其趣。

京，還是由李先芳介紹入社的。茂秦為長，于鱗次之。太蒼王元美世貞入文長去世二十年後，湖北公安袁宏道，字中郎，遊越中，得文長殘帙，以出示陶望齡字望周，會稽人，官至國子祭酒，故也稱祭酒陶望齡。袁宏道在他的《瓶花齋集》裏，大加讚佩：

「文長放浪麯蘖，恣情山水，走齊、魯、燕、趙之地，窮覽朔漠。其所見山奔海立，河起雲行，風鳴樹偃，幽谷大都，人物魚鳥，一切可驚可愕之狀，一一皆達於詩。其胸中又有一段不可磨滅之氣。英雄失路，托足無門之悲，故其為詩，如

嗔如笑，如水鳴峽，如種出土，如寡婦之夜哭，羈人之寒起。當其放意，平疇千

里，偶爾幽峭，鬼語秋墳。善作書，筆意奔放如其詩，誠八法之散聖，字林之俠

也。間以其餘旁及花草竹石，皆超逸有致。」

袁中郎把他一生閱歷之深切，及其驚人之事跡，和盤托出，鏗鏗然躍於紙上。

文長對於編寫劇本，也有很奇特的表現。他的學生王驥德，對他的劇本，在《曲

律》一書中，真是讚揚備至：

「至吾師徐天池先生所寫《四聲猿》，而豪華爽俊，穠麗奇偉，無所不有，稱詞
人極則，追躡元人。」

他接著又說：

「徐天池先生四聲猿，故是天地間一種奇絕文字。木蘭之北，與黃崇嘏之南，尤
奇中之奇。先生居與余僅隔一垣。作時，每了一劇，輒呼過齋頭，郎兩一過，津
津得意。余拈所驚絕以復，則舉大白以釂，賞為知音。」

驥德先生所居，與文長僅隔一墻，當然了解得更清楚，而寫來也更會有絲絲入扣之感。
文長還寫有崑腔，名叫《南詞敍錄》。從此看來，他的興趣至為廣泛。他的詩往往

也有寄託，像題「雪壓梅竹圖」，就是最好的一個例子。

「雲間老檜與天齊，騰六寒威一手提，
折竹折梅因底事，不留一葉與山溪。」

這是多麼慷慨之詞呀！

在他的詩集裏，還有許多題畫的詩，我們也可摘錄出一部分，知道他作畫是不拘小節的。不管與事實合不合理，則只是重視意趣，興之所致，揮毫即就。故也像王維的「袁安臥雪圖」一般，雪中畫有芭蕉。如「題水仙蘭花」：

「水仙開最晚，何事伴蘭苕，
亦如摩詰叟，雪裏畫芭蕉。」

倣「梅花道人竹畫」：

「算他是竹不應承，若喚為蘆我不應，
俗眼相逢莫評品，去問梅花吳道人。」

這說明看他的畫，不能以俗人眼光衡之。

又題「自畫菜四種」：

「葡菜葱茄滿紙生，黑花套彩自天成，

若教移向廚房裏，大婦為虀小婦羹。」

題「鯉」：

「鯉魚墨中神彩多，赤尾銀鱗古婦梭，

二月桃花春水漲，一鬚萬斛上天河。」

「何年顧虎頭，有此傳家手，

老夫細摩挲，儼似黃子久。」

這些都是屬於花卉魚蟲之作，我們也可看看他對於山水的題畫詩，不讓元之大家專美於前：

看了以上這些題詩，大概也可得其梗概，他常自言詩居第一位之情了。

文長自遊歷了塞北朔漠之地，至五十七歲，也即是萬曆六年的秋天，倦鳥知還，而終於又回到自己的家鄉。葉落歸根，直至七十二歲，結束了他那浪跡天涯、悲劇式的生命。這可再看看他的題「青藤書屋圖」畫詩，現藏夏威夷火奴魯魯美術館，作為他生活的寫照。

「兩間東倒西歪屋，一個南腔北調人。」

天池的水墨花卉畫，影響後世的，有清朝的鄭板橋、及吳俊卿二人最為明顯。前者亦工詩詞，善畫花卉木石，尤其蘭竹。他寫字如寫蘭，寫蘭如寫字，與文長以寫字的精神，貫注與畫裏，是一樣的道理。後者亦善花卉，他的蒼勁簡老之筆，有很多與文長相似之處。

民國以來的齊白石，也是非常欽佩徐天池的。迄今一般從事國畫的人們，又哪個不在努力，向著這個途徑去邁進呢？其影響力之深遠，可以想見。因水墨畫自有其遠大的光輝燦爛的前程，這是絕對值得畫者努力的一條康莊大道。

陳繼儒書畫與董其昌齊名（一五五八──一六三九）

明朝的山水畫，在世宗嘉靖以前，大多從南宋院體，而賡續馬遠、夏圭之遺緒。繼至神宗、思宗年間，有董其昌、陳繼儒出，均以學行崇德之望，遠師荊、關、董、巨，近師元之四家（倪、黃、吳、王），復代馬、夏而大盛於時。因此，乃有所謂吳派之崛起，此時已趨衰微的浙派，和末流的院派，皆不能與它抗衡，遂而不得不讓吳派獨步藝壇了；那時凡是宗荊、關、董、巨、及元之四家者，多為吳人，世間也就以「吳派」名之。此派最初顯赫於世的，就是長洲的沈周、文徵明，華亭的董其昌、陳繼儒，是繼沈、文二人之後，故稱明末四大家，即是指沈、文、董、陳而言。

陳繼儒字仲醇，號眉公，亦作麋公，松江華亭人。自幼秉賦穎異，才饒智豐，為文頗不尋常。與他同邑，當時身為兵部尚書、東閣大學士的徐階，特別器重他。及長為諸生，與董其昌齊名，後毅然摒棄諸生，專讀詩書，而作了隱士。及至董其昌官至一人之下，萬人之上的宰相，所以他們二人，一個變成揚名四海，一個與山林為伍，過著閒雲野鶴的生活，不問紅塵之事。他讀書於江蘇吳縣西南，晉人支遁曾隱居過的支硎山下。太倉人，萬曆時官至刑部尚書，嘗主文壇二十多年的王元美世貞，對他十分雅重。那時

蘇州、常州、湖州，所謂三吳之下的名士，皆欲爭得他為師友，覺得是一種光榮。

仲醇通明高邁，年甫二十九歲時，便去崑山縣的馬鞍山，即是《明史》列傳卷二九八所說的崑山之陽隱居起來。他在那裏築有草堂數間，構廟一座，並供奉宋陸九齡、九淵兄弟二人之神位，焚香靜坐，清心寡慾，心地豁然通明。那時錫山人顧叔時憲成，曾招眉公前往，但他謝絕不去。

部文選郎中，因事被朝廷斥退，而於東林書院講學時，累官至吏至親亡故，葬於神山後，遂又築室青浦縣東南的佘山，此處亦是隱士之地。這裏有東西二峰，他築於東峰，遂杜門著述，有在此終焉之志。

仲醇工詩，善文，短翰小詞，亦極風致。他雖被列入吳派四大畫家之一，但他並不專門從事繪畫，他之作畫，意不在此，僅聊表他之隨機應變的才能而已。正如當年陶淵明棄官歸田，忽而也至遠公社走逛一番，那是晉高僧惠遠所居住的廬山東林寺，志不在禪一樣，只不過是小破俗耳。正因如此，他的水墨山水、梅竹、水仙等，雖是潑墨草草，卻含有奇石氣韻之態，蒼老透逸之趣，空遠出入意表，皆在筆墨畦徑之外，故不落吳下畫師甜俗魔境。如是，常自言「儒家作畫」，這是他的不同凡響之處。惜他作畫本來就少，迄今他的作品流傳下來的也不多見。據近人鄭昶的《畫學全史》云：他的梅花冊，曾在民間收藏家之手中，彌足珍貴。但該梅花冊，今仍寄存臺北國立故宮博物院內。

董其昌在他的《畫禪室隨筆》中云：「仲醇絕好瓚畫，以為在子久、山樵之上。」其涉筆草草之作，足證雲林對他的影響了。他的書法，是學蘇東坡及米芾二人。博文強

識，經史諸子雜伎、小說等，無不精研校讎，然後選擇有益與世人的成書，遠近聞之，競相購寫，故徵請其詩文者，幾無虛日。他性喜獎掖後進，一般讀書的人士，常聚滿室向他請求教益，無不稱心而歸。

暇時常與寺廟裏的黃衣老衲，結伴遊山玩水，嘯吟林藪，以泉石為伍，樂而忘返。但足跡罕入繁囂的城市，為此董其昌曾特在鄉野築「來仲樓」招之，這說明玄宰對仲醇友誼之深。

熹宗天啟間進士，福王時官至禮部尚書，福建漳浦人的黃道周，稱他志向高雅，博學多通，自嘆不如繼儒，可見其推崇之一般。的確，這不是恭維之言，就連當時朝廷的侍郎沈演，御史、給事中等諸貴，皆先後論薦繼儒，說他道高齒茂，應該聘之出山，為朝廷效命。結果他如江西崇仁縣的吳興弼一樣，仍是居家讀書，屢徵皆不起，對於仕途淡得如此，在一般讀書人中，實在不易多得。

他與當時的大畫家兼書法家的董其昌私交之厚，不用說，而揚名清初的大畫家王時敏，善以文詞有才子之稱的冒辟疆，皆曾往訪過他。

仲醇生於嘉靖三十七年（一五五八），歲次戊午，卒於崇禎十二年（一六三九），歲次己卯。他比董其昌晚三年去世，二人皆享年八十二歲的高齡。

他的著作頗豐，傳於世的有《白石山房稿》、《明書畫史》、《書畫金湯》、《妮古錄》、《眉公秘笈》、《邵康節外記》、《松江府志》，詩文有《晚香堂集》等。

畫壇奇葩陳洪綬（一五九九─一六五二）

明朝末年，在中國藝壇上，出了兩位顯赫的人物畫家，一是崔子忠享譽大江以北，一是陳洪綬聲譽傳遍江南。故時人號稱「南陳北崔」，迄今我們一般人，多悉陳洪綬，而對崔子忠，卻鮮於人知，其原因，崔氏所傳世的遺跡太少，以致湮沒不彰。

陳洪綬浙江諸暨人，他生於明萬曆二十七年（一五九九）歲次己亥。幼小聰明過人，我們先看比他晚生三十年的朱彝尊，在他的《曝書亭集》裏記載著：

「年四歲，就塾婦翁家。翁家方治壁，以粉堊壁。既出，誡童子曰：『毋污我壁！』洪綬入，視良久，紿童子曰：『若不往晨食乎！』童子去。累案登其上，畫漢前將軍關侯像。長十餘尺，拱而立。童子至，惶懼號哭，聞于翁，翁見侯像，驚下拜，遂以室奉候。」

我們讀了這段文字，知道他四歲就學讀書，即已顯露才華，而能作關壯繆像丈把高，使得他的同學一見驚懼而泣，老師見之，竟也愕然就此奉拜起那關壽亭侯像來，可見此像之雄偉撼人。可是我們若仔細推敲一番，其中不無誇大有失真實之處。四歲的孩

子，在一頓飯的時間，用什麼工具來完成這幅大壁畫呢？除非只用毛筆鈎勒。再者他謊騙其他的學生，令他們回家吃飯，年齡稍大的，也未必肯聽從？故朱彝尊對於陳洪綬的敘述，實帶有演義的性質，不免有些過分。總之一個人在事業上若成功了，或有了些名氣，後人往往把諸多常人不能為的事情，也都加在他的身上，以表揚他的才智如何過人，這也是人之常情呀！

洪綬既長，又師以進士出身、在朝以節義聞名的左都御史劉宗周，學性命之學。劉是浙江山陰人，字起東，杭州被清兵攻佔後，他竟絕食而死。

他的畫，初師藍瑛，藍瑛是明代「浙派」最後最具有代表性的一位山水大畫家，花鳥亦工，當時藍瑛只比他大十三歲，覺得這個小弟兄真是藝術天才橫溢，使藍瑛自嘆不如，遂即讚之「此天授也」。

他在杭州府學裏，見到宋李公麟所畫的七十二賢像石刻圖，便拼命努力去摹寫，一連臨摹兩遍。頭一次朋友們見之，都說摹得很像，第二次摹完，反說不像了。洪綬聽後，異常興奮。他本是臨藉摹古畫，來吸取別人的技巧，然後融合了自己的個性，再創造出新的型態，這正是他所企求的最終目的。

歷數傳統的精華藝術，他都肯去學習，決不限於那一家那一種。唐朝吳道子、周昉的人物仕女，宋李伯時的白描，五代西蜀南唐的黃筌、徐熙、和徽宗的花鳥，及至元代的趙孟頫，和王蒙的山水，他都一一的去學習。然而對他影響最大、得益最多的莫過於

崇禎皇帝召他進宮，臨摹歷代帝王像。如此一來，他不但眼界為之一開，也使他奠定了將來創作民族藝術的真正目標。故周亮工在他的《讀書錄》中曾說：「自從進皇宮臨歷代帝王圖像後，畫乃益進，故晚年畫博古牌，略示其意。」那是因他應考舉人失敗後，而拿錢買了一個國子監生的頭銜，時當一六四○年，他亦是四十一歲的人了。可是洪綬的志願，是在仕途，而不是在供奉內廷的一位畫師，這一點崇禎皇帝也許未必了解。況當時一般畫師之輩，同妓女之流，都是被人看不起的。

三年時間，轉瞬即逝，他遂毅然抗命，離開京師，而回到了杭州。一六四六年，清兵攻陷南京，乘勝掃蕩餘杭等地，陳洪綬一度被俘，後又逃脫，削髮為僧，皈依佛門，苟殘偷生。

清毛奇齡在《陳老蓮別傳》中說：「蓮嘗模周長史畫，至再三猶不欲已。」可見他對周昉的作品，是如何的醉心。

程翼蒼說：「老蓮人物，深得古法，不意山水亭榭，蒼老簡潔，亦復不讓古人。」證之他的山水也不錯。這與徐沁的《明畫錄》：「長於人物，刻意追古，運毫圓轉，一筆而成。」有同樣的見地。

龔鼎孳評他的仕女畫：「風神衣袂，奕奕有仙氣。」

他的朋友周亮工說：「作花卉、禽鳥、蛺蝶尤有生趣。」

《圖繪寶鑑續纂》一書上說：「花鳥人物，無不精妙，中年遂成一家。奇思巧構，

變幻合宜，人所不能到也。」其實他也是一位很傑出的版畫家，至今他流傳下來的作品，尚有九歌圖、西廂記、水滸葉子、博古葉子、及鴛鴦塚等五種。從以上這些專家的評論來看，陳洪綬所描寫的題材，非常廣泛，其功力之深厚，也無人能與他比。

他的人物畫之特色，頭顱碩大，身體短粗，軀幹偉岸，獨創一格。衣紋清圓，細緻風雅，運筆旋轉，一氣呵成，有飄飄乘風欲舉之妙。設色非常幽淡，這正是文人畫家所追求的最高境界。

他的畫法，也自成一體。早年用筆較肥，晚年骨法較瘦，肥中帶拙，巧妙風生；瘦削剛柔，古趣盎然。他初師鍾繇王羲之，然後創出新意。清包世臣在他的《藝舟雙楫》裏，列為「逸品」。

他的遠祖，世居河南，北宋淪亡，始於南宋時，遷居浙江。曾祖父陳鳴鶴，曾做過揚州的經歷，那是御史官階，相當一省最高的法官。他的祖父陳性學，更上層樓，歷任廣東、陝西的布政使，如同現在的省主席一般。父親陳于朝，雖只中了秀才，但每隔三年，仍去應試一次，惜均落第，其內心之鬱悶、苦惱可想而知！故至陳洪綬九歲時，他即去世。十八歲的那年，母親相繼死亡。他的哥哥名叫陳洪緒，是個貪婪自私的小人物，書也讀得不多，自他母親死後，即掌握家中經濟大權。唯恐他的弟弟洪綬，將來也要分份家產，於是時時設法迫害他。洪綬為了保持過去陳家之聲譽，況又是一個具有遠大抱負的青年，顧念手足之情誼，一切不與計較，遂決然離開家庭，流浪天涯，自創天

任伯年等都是。

兒子小蓮、女兒道蘊，亦工人物。他的畫影響清朝的人很多，然至深且鉅的如羅兩峰、

僧、雲門僧等。清順治九年（一六五二），歲次壬辰，因疾而終，享年五十四歲。他的

洪綬的字章侯，號老蓮，後更老遲；崇禎帝殉難後，又號悔遲；出家後，亦稱悔

出，他的天真率直處。

並極稱讚其畫。洪綬這時駭然大驚曰：「子與我不相識也？」遂拂袖而去。在此也可看

筵席待客，即逕奔桌前，就坐而飲。主人甚為訝異，慢慢察看其人，始知是陳洪綬也，

時，有位朋友約他至西湖宴遊，擬在船上飲酒，洪綬先至，誤入其他船中，一看正備有

無不應允。若是有權勢的高官貴人，雖有罄帛至恭之舉，亦不易求得。據說當他在杭州

他因嗜酒，若召妓陪飲，而酩酊大醉時，令牽紙磨墨，就是販夫稚子，求取筆墨，

事、個人之事，自然構成他矛盾的心事，悲悽不已了。

然瞭解了他的離亂身世，酒後常慟哭不已，這正與南宋末年，鄭所南一樣。國事、家

墨。頭面往往經月不理，這是使一般人常譏諷他，浪蕩江湖、狂放不羈的原因。我們既

下。當然辛苦遍嚐，再加上晚年不得志，恰又逢國家變亂，所以常狎妓借酒以澆心中塊

崔子忠餓死土室中（？——一六四四）

中國的人物畫，在元朝以前，多為釋道畫，可是自元以後，因佛教漸趨衰弱，繪畫之風，遂亦蛻變。有明一代的人物畫，多趨向於歷史風俗之類，其畫風亦向著純美欣賞的路子上邁進。在這當中，較出色的人物畫家，應數戴進、吳偉、丁雲鵬等人。前二者除了人物畫外，山水更是當代浙派之盟主。而後者丁雲鵬為安徽休寧人，得吳道子之法，白描酷似李公麟。臺灣郵政總局，曾於一九七五年，二月二十五日，以長二百三十五點五公分，寬三十點五公分的「太平春市圖」，印成古畫郵票來發行那位作者丁觀鵬，就是學他的。及至明朝末年，又出了陳洪綬、崔子忠二人，幾與明朝號稱四大山水畫家之一，兼畫歷史風俗畫的仇英十洲，並駕齊驅。現在，筆者先來介紹這位清高絕俗的崔子忠吧。

根據明朝徐沁的《明畫錄》，及清朝朱彝尊的《曝書亭集》卷六四，雖都有記載，但都簡略得很，況對他的先世，也是白紙一張。而他的籍貫，說法也不一致，《辭源》說他河北宛平人，清朝《書畫家筆錄》，說他是直隸北京人，徐、朱二氏說他先世山東萊陽人，後裔居京師，補順天府諸生，即是入縣學之生員，也就是補了一名秀才。精通

五經，以詩名世，更擅長人物畫，力追古人。師顧愷之、陸探微、閻立本、吳道子等之遺跡。可說自唐以後，無人能學得來的，故不論白描、設色，均能獨出新意，自創一格。怪不得當時華亭官居尚書的書畫大家董其昌見後，異常驚訝，覺得非近代所有；子忠聽後，也益自珍重。

他畫中仕女的造型，有一種修長之美，尤其頸頰之間。他善用白粉，透明鮮豔，猶如蟬翼，高尚雅潔，賦予一種清妙淡遠的感覺，故有夢幻般的美感氣息。線條細微流暢，頗具顧、吳之神髓。而所表現的男士，衣紋曲折，亦臻於極致。在當時與江南的陳洪綬，有「南陳北崔」之譽。我們可從他現藏臺北國立故宮博物院的那幅「雲中雞犬」圖，看出他筆鋒纖細，曲折的線條，用之於山石上，同樣韻緻。流落在國外的作品亦有，如《中國名畫輯覽》上，所刊卡爾收藏的「桃李園圖」等。

子忠雖是明末的一位後補秀才，若是沒有什麼靠山，舉家居住京師，加上他那孤傲的個性，又不肯賣畫求生，當然生活異常艱困，那是在意料中之事。據云，他的一位朋友，已貴為吏部尚書，知子忠生活不景氣，派人貽千金，藉為子忠祝壽，子忠接後，怒拋於地，並厲聲說道：「若念我貧，不以稟粟與我，乃以選人金污我邪！」卒不受。

又有一次，史可法在京居家時，騎馬前往拜訪，他正在絕食，於是可法將自己所騎之馬，留在子忠住處，徒步而歸。結果子忠牽馬到市場去拍賣，之後遂呼喚其他友人，買酒共飲，以暢其懷。並云：「此酒自史道鄰來，非盜泉也。」如此將賣馬之金，一日

之間，全部揮盡，絕食如初。我們從上面這些小故事看來，可知他的個性是非常耿介、剛直倔強，確實是讀聖賢書人的本色，也代表我中華民族一般真正讀書人的美德。

他的畫流傳下來的很少，因為他不粗製濫造，又不肯輕易貽人，別人若拿金錢、布帛求購，他反掉頭不理，家中雖窮得餓著肚子，依然如是。若拿今天一般士大夫階級來比，有的挖空心思，設法貪墨，更有些藝術人士，畫不上一年半載，就要舉行個展，想撈上一筆，兩相比較，不啻天壤之別。君子固窮，窮得骨頭硬，若是小人，那就窮斯濫矣了。

一六四四年，是大明朝命運最悲慘的一年，李自成陷京師，莊烈帝縊死萬壽山，而崔子忠眼看國破家亡，心中鬱鬱不能自拔，走入土窟中（這是華北一帶冬天進入取暖的土室），匿而不出，終而餓死。一代畫家，落得如此下場，悲矣！他的夫人亦工畫，其二女亦嫻點染，共與�Ⅲ勉，相與娛悅，但姓名均不詳。

崔子忠初名丹，字道母，一字開予，號北海，又號青蚓。但因生年不詳，確實的年齡也不得而知！（陳洪綬活了五十四歲，比崔晚去世八年，想他的年齡也不會太大。）今天在這世道衰微之際，我們對於這樣一位聲譽響遍整個北中國土地的畫家，操守是那樣的清高廉潔，但卻無從考查他的詳細身世，殊屬憾然！

繆炳泰畫藝為乾隆所賞（一七四四？─一八○七？）

清聖祖康熙、高宗乾隆，兩位皇帝，對繪畫藝術，都很愛好。公餘之暇，親灑翰墨，賜贈廷臣，得到的人們，莫不感奮異常。康熙在位六十一年，對明代董其昌的畫，廣肆徵求，乾隆在位六十年，為了蒐集宋代馬和之的「國風圖」，經歷了數十年的工夫，才全部得到，乾隆還擅長山水、蘭竹、和鑑賞工作。故宮的藏書，多有他的題簽。

據史載：高宗皇帝，一天忽然幸臨南書房，翰林院某學士的住處，見該學士有一幅畫像，懸置屋中，神似之情，使他驚嘆不已。問是何人所繪，學士照實回答，那就是這位學士出使江蘇學使的時候，一位名叫繆炳泰的畫家所畫的，事後隨身帶回了京城。

這幅畫像，宛然逼真，栩栩之情，大大的驚動了高宗愛才之心。於是立刻命兵部憑照傳令下去，以快馬送遞公文，沿途經各驛站，按時登註到達的時間，不得延誤！此即所謂以八百里的火票，逕往取得。學士見此，惶恐已極，遂即奏曰：「繆某布衣，恐不堪供億。」意即繆炳泰僅一平民，怎能一躍登入朝廷，供他一切匱乏，使他安於內廷呢？帝覽奏後，先命賞舉人，及至繆炳泰進殿後，帝立命他恭繪御容。炳泰入觀，方寸忐忑不安，見了聖上，跪對良久，心中頗為躊躇，故遲遲不敢下

筆。帝見此狀，面諭：「毋乃於矜持，可毋庸頓首。帝見此狀，面諭：「毋乃於矜持，可毋庸頓首短視。」即諭侍臣，端出眼鏡盈盤，令他擇戴試之，結果選定，凝神視之，一揮即成。

此時乾隆皇帝，已達高壽之年，耳孔毫毛叢出，過去供奉內廷的任何一位畫家，繪寫御容時，都不敢照實寫出。然而繆炳泰為了求真，獨兼繪出。繪畢呈獻，帝即攬鏡比視，心中大大喜悅。確認過去任何畫家所繪，無與能此相比者，即日賞為郎中，此官即是一種貼身的侍衛。不久，旋補中書，掌管禁宮的書記，可見乾隆皇帝，對於繪畫人士的優渥。所以至乾隆五十年以後的御容，多出於繆炳泰的手筆了。

康、乾兩朝，是有清以來，極盛之時，不但文物繪事繁盛，而開拓疆域的武功，亦特別強。尤其乾隆皇帝，卻有「十全武功」的美譽，那就是所指的：

(一) 兩平準噶爾

(二) 兩平金川

(三) 平回部之亂

(四) 平西南諸蕃

(五) 平緬甸

(六) 平安南

(七) 平臺灣

(八) 平廓爾喀（即今尼泊爾）

因此乾隆皇帝自誇為「十全老人」，並刻有印章，以誌此事。

在他稱帝六十年間，於乾隆三十年時，並命朝廷畫師，繪製平準噶爾及平回部十六幅大畫，並又三次詔畫功臣像，以誇耀他的蓋世武功，足堪與漢宣帝甘露三年，畫於麒麟閣的十一功臣像，後漢明帝永平三年，畫於雲臺閣的那二十八功臣像，和唐高祖武德

九年，在秦王府的十八學士畫像，及太宗貞觀十七年，畫在凌煙閣上的二十四功臣像，先後輝映，照耀史冊。

自乾隆四十一年起，第一次畫平金川五十功臣像，於五十三年第二次所畫，平臺灣三十功臣像，平廓爾喀十五功臣像，繪畢後，都經高宗親手御題，加以褒讚。而平金川功臣像，及臺灣功臣諸像等，皆出繆炳泰的一人手筆，畫來個個表現逼真，生動自然。更進一步，顯示了乾隆皇帝，對他的信賴了。

清廷雖沒有像前朝那樣，創設畫院的制度，但凡有一技之長的人，往往都被召入內廷供奉，像繆炳泰就是其中之一。例那啟祥宮內，如意館中的百工之事，如繪畫、畫史、裝潢、帖軸、黏土等工藝創作，無不與前代畫院，有異曲同工的美妙。

高宗也常幸臨該館，一面看看那些畫士作畫之情，一面表示關心慰問之意，如發現其中有用筆較為草率的，即以親手示教！然而被教者，卻又引以為殊榮！可是自清仁宗嘉慶執政以後，清廷內亂迭起，再加外患日以孔急，帝王對於翰墨之情，也就無暇顧及了，雖然偶有吉光片羽，但終無傑出之人才耳。

繆炳泰為江蘇江陰人，字象賢，號喬堂，善於鈎勒肖像畫，惜生卒年月不詳。

高其佩的指畫（一六七二—一七三四）

我國指畫自清高其佩去世後，已告式微，再也沒有出過什麼顯赫的名家。據筆者淺知，有不少名家擅長其藝，可是並未完全棄筆不用。一些專心致力指畫的，如在筆墨上未有深厚的功力，就難使氣韻生動，卓然成家了。

中國繪畫史上，用指作畫的人，若與用筆的相較，實在少之又少。據酈道元的《水經注》上，記載著戰國之時，魯國大藝術家公輸般（即魯班），曾用足指寫水神忖留像。

「舊有忖留神，此神常與魯班語，班令其神出，忖留曰：我貌狰醜，卿善圖物容，我不能出。班於是拱手與言曰，出頭見我，忖留乃出首，班於是以腳畫地，忖留覺之，便還沒水，故置其像於水，唯背以上立水上。」

這雖近於神話，然那寫生之技能，可以推知其梗概。魯班不但在藝術的技巧上有如此驚人之舉，而在建築、雕刻等方面，亦皆有極大的貢獻。

後漢《兩都賦》的作者張衡，字平子，西鄂人，官至侍中河間相，也曾以足指畫過畫。建州浦城縣山上，有獸名駮神，豕身人面，好出水邊石上，平子往寫之，獸潛水中

不出。據說此獸畏人畫容，故不出。張衡扯去紙筆，拱手不動，獸果然而出，平子即默默用足指畫其駭神像。但這只是傳說，而畫跡俱不再傳。

唐朝山水大畫家張璪，雖曾以手摸素絹成畫，畢宏見而驚異之，但未必用指，況也無畫跡可徵。唯有至清朝康熙年間的高其佩，倒是的的確確的用指頭作畫者。但他的筆畫亦工，故當時趨前學者甚夥。如他的外甥朱倫瀚，即得其法；蔡興祖得其墨法。滿人覺羅西密楊柯、丹陽蔣鐵琳、浙江劉錫玲等，俱工指頭畫，唯名聲均不如高其佩彰顯，惜亦無畫跡可考。只有高其佩突破陳規，另創新意，別樹一幟，而成亙古以來的第一位大指畫家。

高其佩，清鐵嶺（遼陽）漢軍人，字韋之，號且園，又號南村。官自知州至侍郎都統。幼小天資聰慧，超逸群倫，八歲即臨池學畫，積十餘年之學習經驗，所作之畫，仍不能手從心願，自成一家。故天天苦思追研，甚至夢寢都在思之，怎能成其畫幅。遼料一天夜裏，忽得一夢，有一文雅長者，引其入一土室，室內軒然寬敞，寂靜無人，但四壁都掛滿了畫軸，真是琳瑯滿目，觀之幅幅扣人心弦。在此他身心鼓舞起來，很想就便臨摹若干，以便攜回參考。然環顧四週，室中無任何畫具，只見一盂清水放置地上，於是遂以指頭蘸水臨之，結果得心應手，似已獲至畫中之三昧。及至夢醒，復悟出夢中以手代筆指墨之法，遂即棄筆不用，日夜以指習畫。不論山水、人物、花木、禽獸，信手拈來，躍然紙上，件件栩栩如生，趣味盎然。於是聲名不脛而走，遠近聞名，學畫者趨

之若鶩。

高其佩在藝術上的成就，雖然評說不一，毀譽參半，但就藝論藝，不管指畫或筆畫，他都有很好的表現，很深的造詣，這是不可抹滅的。有人說他的指畫與筆畫俱工。在一般「現代畫展」中，我們不是常常看到有人拿現成的東西，用釘子釘上畫布，或用強力漿糊、膠水等黏貼上一些物件，不是也稱作畫嗎？例如撕些報紙，及有顏色的紙張，或剪些碎布片，來拼貼而成的畫；有的根本不用筆畫，而把顏料傾在畫紙或畫布上，然後對摺起來，稍加抹壓，再行揭開，也算是一張畫。有的把顏料吹動，讓它自由在紙上布上流動，不也算是一幅畫？有的噴上膠水，撒上砂子，然後再塗刷顏料，也成為一幅朦朦朧朧、飄逸蘊藏的一張畫。但不管作者拿什麼工具去表現，只要他深具筆畫的素養，我想他所表現的東西，都是可觀可看，應是沒有什麼疑問的。怕的是對繪畫基礎毫無根底，藉一般人之好奇，故弄玄虛，那就變成殊無可取之處了。

清無錫專攻花卉的大家鄒一桂，曾在《小山畫譜》上這樣的稱許他：「近時高且園其佩工指畫，名指頭生活。人物山水禽魚，無不生動。」這足資證明，每人欣賞的主觀意識，絕然不同。惜兩百多年來，指畫已成式微之勢，迄今幾已泯滅無聞，故在此我也不再浪費筆墨，尋找評述他的例證了。

我倒衷心希望，現在能作指畫的人，無妨將自己多年揣摩鑽研指畫的心得與經驗，及用指頭的秘訣，以文字書寫出來，畫什麼，什麼時候宜用單指、雙指、三指、四指、或五指？那些宜併用？手掌、骨節、指背是否亦可用？畫哪一種東西，應該用哪一指甲，或指肉表現最好？一一臚列出來，讓有心習指畫的，也可按方法，而去自行摸索，這也是對藝術教育，復興中華固有的文化，一大貢獻！這也是對傳授美育、別饒風趣的另一種表現方式，未悉兼擅指畫的各位先生，以為然否？

全能的藝術家——齊白石（一八六三——一九五七）

白石老人，從小就生在一個沒有讀書的環境裏，但他偏有讀書的嗜好；從小就有繪畫的天分，可是他偏沒有繪畫的學習場所。他日後有偉大之成就，完全是靠現實生活的鞭子，把他逼出來的。他的識字，最早是在他四歲（一八六六）時，祖父齊萬秉，用通火爐的鐵鉗，劃松柴灰堆教他，直至八歲（一八七〇），才正式他的外祖父周雨若讀書。讀了不到一年，一面因生病，一面又因家中需要他幫忙，即告輟學。母親叫他到田裏去掘芋頭，拿回家，用牛糞煨著來吃。

在這期間，白石老人，須得上山砍柴，以接濟家裏的柴火。放牛、拾糞、掃地、種菜，也是他日常的工作。但每當他上山砍柴，總是帶著書本。有一天，他溫習當年跟著他的外祖父周雨若所讀的那幾本舊書，三字經、百家姓、四字雜言、千字文、論語等，盡情的讀著時，卻忘記了砍柴，直到天黑回家，柴還沒有砍滿一擔，糞也撿得不多，晚飯後，他又取筆習字，祖母見情實在忍不住了，遂對白石老人加以申斥說：

「阿芝！你父親是我的獨生子，沒有哥哥弟弟，你母親生了你，我有了長孫，真

想把你看作夜明珠，無價寶似的。以為我們家，從此田裏地裏，添了個好掌作，你父親有了個好幫手哪！……現在你能砍柴了，家裏等著燒用，你卻天天只管寫字，俗語說得好：『三日風，四日雨，哪見文章鍋裏煮？』明天要是沒有了米吃，阿芝，你看怎麼辦呢？難道說，你捧了一本書，或是拿著一枝筆，就能飽了肚子嗎？唉！可惜你生下來的時候，走錯了人家！」

這是他十一歲（一八七三）時，祖母為他讀書，給他澆的一頭冷水，但他並不氣餒，也不灰心，從此他改變了方式，上山仍是帶著書，而把書掛在牛犄角上，先去撿足了糞，砍滿了一擔柴後，再取下書來讀，故把他在蒙館裏，沒有讀完的論語，終於慢慢的讀完了。

白石老人在蒙館讀書時，適巧有一位與他家為鄰的同學，他的孀娘生了個孩子，按那裏的風俗，產婦的房門上，需貼一幅雷公像鎮邪，於是他跟那位同學商量好，放了晚學，用紙覆在畫像上，拿筆勾了幾張出來，覺得畫的還不錯。那位同學並叫他另畫一張送給他，他也照畫不誤，從此，對於繪畫，大大的發生了興趣。經同學在蒙館裏給他加以宣揚，其他的同學也都向他索畫，於是他只有撕了寫字本，半張紙半張紙的畫去。但畫的不是雷公像，而是他們日常所見的眼前的東西，如花卉、草木、蟲魚、飛禽、走獸等。越畫越多、越畫越好，寫字本的描紅紙，卻越來越少，往往剛換上一本新的寫字

本，不到幾天，又撕完了。結果終被他的外祖父周雨若查了出來，並拿朱柏廬的治家格言來勸他：

「一粥一飯，當思來處不易，半絲半縷，恆念物力為艱。」

接著又斥責他：

「只顧著玩的，不幹正事，你看看，描紅紙白費了多少？」

當時他的外祖父，把畫畫看成不是「正當」，別人怎樣看待，可以預卜。但因為平時，他所表現的還不錯，亦較其他用功，只是為了撕寫字本的描紅紙，外祖父雖然嚷著要用戒尺打他手心，可是並未打。然而白石老人的畫癮，實已根深蒂固，寫字本是不敢像以前那樣再撕了，然卻到處找些包東西的紙張，偷偷的繼續畫下去。

他跟外祖父讀書，那是因為他的祖父識字不多，一共認識三百來個字，全部都已教完。白石老人不但背得滾瓜爛熟，還能講解得清清楚楚，使他不得已「提前放了年學」。並終日裏唉聲嘆氣，悶悶不樂。老人的母親是個善察人意的聰明人，看出公公的心事，為了沒有錢供自己的孫子去上學，遂決定把平日燒稻草煮飯時，摘下來的剩餘稻粒，日積月累省了四斗稻穀，拿去換了錢，給他買些紙筆、書本，預備讓白石老人去離家三里遠的白石舖、楓林亭附近的王爺殿，外祖父周雨若的蒙館裏，正式拜師讀起書

來。那時他的祖父每天早晚都是接送他回家，故至一八七四年的那年，祖父於端午節那天，突然去世。使他茶不飲，飯不思，整整的哭了三天三夜，這是他出生以來，家中第一次遭遇不幸的事情。東湊西湊，湊足了六十塊銀元，草草應付埋葬事宜。

翌年十三歲時（一八七五），父親對他說：「你歲數不小了，學學田裏的事吧！」於是他就學著扶犁耕田，結果顧得了犁，就顧不了牛，又顧不得牛，累得他滿身是汗，仍然扶不起。到水田裏彎著腰插秧，泡得更是難受。父親看到他的身體又弱力氣又小，田裏的事，靠他是無望了。與他的祖母、母親商量的結果，還是學一門手藝較好，就在十五歲的那年，也就是一八七七年，決定跟他叔祖齊滿木匠，號佑仙，學做木匠手藝。佑仙叔祖是個粗木作，又叫大器作，也就是做些粗糙的桌椅、床凳、犁耙、及蓋房屋用的立木架子等等。

有一次，人家請他們蓋房子，佑仙叔祖讓他扶一根大柱子，結果他既扶不起，又扛不動，佑仙叔祖認為太不中用了，即迫他離開回到家中。待了一個月，父親又給他找到另一位粗木作的木匠，名叫齊長齡的，也是他遠房的本家，到是非常體恤他的體弱。但他的祖母覺得大器作木匠太吃力，怕他仍是幹不了，學了一年，由他父親再託人找一位小器作的雕花木匠，名叫周之美的師傅，學雕花手藝。周之美住在周家洞，離他家也不太遠，在白石舖一帶，是很有名的一位雕花木匠。

說來也怪，他們倆人相見，一個肯用心學，一個肯耐心教，師傅覺得徒弟聰明，徒弟覺得老師有本領，二人性情融洽，非常和睦，學了三年，至十九歲的下半年，許他出師，在此不但學會了平刀法，也學會了圓刀法，使他日後不管在繪畫和治印方面，都有絕大的影響。

是年他與陳春圓了房，這是他在十二歲的那年，正月二十一日，由他祖父母和父母作主，給他娶的大一歲的「童養媳」。我們看了他這段由童年、到青少年、至青年的生活，真是正如他所說的，一個「窮人家孩子，能夠長大成人，在社會上出頭的，真是難若登天」，一點兒也不錯哇！

白石老人是湖南湘潭縣，杏子塢星斗塘人，出生於清同治二年（一八六三）十一月二十二日。先祖原住在江蘇碭山縣，在明朝永樂年間，才搬至湖南湘潭縣，世世代代務農。當他出生的時候，家裏只有幾間破屋，一畝水田，祖父母、父母一家五口，住雖是不愁，若收成好，每年可打上五六石稻穀，可是五口人吃，一年怎能夠吃得飽呢？因而完全要靠他祖父同父親去找零工來作，賺錢貼補。但零工生活也是「一天打魚，三天曬網」的現象，這種日子，也只有窮對付著過了。

他的祖父名叫齊萬秉，號宋交，大排行第十，故人稱他為齊十爺。性情剛強不屈，祖母馬氏溫柔賢慧，吃得苦耐得勞。他的父親，名叫齊貰正，號以德，性情懦弱，遇事畏首畏尾，但他的母親周氏，性強，通達明理，對人講禮貌，勤儉持家，不管粗活細

活，都幹得好，故頗得翁姑的歡喜。白石原叫純芝，號渭清，祖父又給他起個別號，叫蘭亭。因為他學習木工，所以後人也喊他「芝木匠」。直到他二十七歲那年，也就是清光緒十五年（一八八九），才正式拜胡沁園、陳少蕃二位名士讀書時，老師給他起個名字叫齊璜，別號瀕生，並另起一號為白石山人，預備畫畫簽用。也常用白石山翁，後來白石二字就成了他的號。

白石老人的名字可真多呀，但都有特別的涵義。我們在他的書畫治印當中，常常發現他使用的名字，如木居士、木人、老人、齊木一、老木人等，這表示他是木工出身，並不以出身寒微為卑。相反的他還覺得驕傲。

湘上老農

星塘老屋後人

杏子塢老民

老萍

寄萍

寄園

這表示紀念他的老家所在地，永誌不忘。

寄萍堂老人

寄萍堂主人

寄幻仙奴

借山吟館生者

借山翁

借山老叟

借山老人

這是感概自己，頻年旅寄於外，像浮萍般居無定所。

那是當他三十八歲（一九〇〇）那年，典住梅公祠後，在祠內的空地上，加蓋一間書房之取名，因山不是他所有，只不過借來暫時娛目而已，也就是隨遇而安之意。除外還有三百石印富翁，即以收藏石章自嘲罷了；齊大，因他兄弟六人，老人居於首位。

自從白石老人出師後，仍是跟著師傅出去做活。有一次在主顧家裏，竟無意中，被他發現到一部清乾隆年間，翻刻的一部五彩套色印製的《芥子園畫譜》，此時他真是如獲至寶，高興的不得了，就把他借來，每天晚上收工回家，以松油柴火為燈，用薄竹紙，顏料毛筆，把它一一的勾繪出來，花了半年的時間，在白石舖一帶，像池塘裏的浪

花，漸漸展開，越滾越遠。

到了二十六歲的那年，也就是清光緒十四年（一八八八），在齊伯常家中，認識了湘潭畫人像的第一名手蕭傳鑫先生，號薌陔，正式拜為師傅，蕭先生住在離他百里外的朱亭花鈿，發奮勤學，熟讀經書，以紙紮匠出身，他除人物畫像外也畫山水。把自己的本領，一股腦完全教給了白石老人，並又介紹他的朋友文少可先生和他相識。少可也是一位畫像名手，於是文先生也很熱心的指導他，就此白石老人對於畫人像這門藝術，經他們二人的指點，得窺新的門徑，這時全家十四口的生活擔子，都落在他的肩上。那就是祖母、雙親、妻春君、長女菊如、兄弟六人、妹妹三人。

及至去賴家壠做雕花活時，遇到壽三爺。這位壽三爺就是湘潭韶塘胡家的一位名士，人家把他比做東漢孔北海融，其人品之高，可想而知。他名叫胡自倬，號沁園，又號漢槎，能寫漢隸，善工筆畫花鳥草蟲，詩也做得異常清麗。家中收藏了不少的名人字畫，供白石老人欣賞臨摹。同時他又介紹了胡家延聘的教讀老夫子，陳作壎，號少蕃相識。學問很好，也是湘潭的名士。在壽三爺未見白石老人之前，即常聽別人說起他來，人是很聰明，又能用功，畫也畫得不錯，於是見後，即問：「願不願再讀讀書，學學畫？」

白石老人說：

「讀書學畫，我是很願意，只是家裏窮，書也讀不起，畫也學不起。」

壽三爺說：

「那怕什麼，你要有志氣，可以一面讀書學畫，一面靠賣畫養家，也能對付得過去。……」

「你的畫，可以賣出錢來，別擔憂！」

這幾句話給了白石老人莫大的鼓舞。白石對曰：

「只怕歲數大了，來不及。」

壽三爺又說：

「你是讀過三字經的，蘇老泉，二十七，始發奮，讀書籍。你今年二十七歲，何不學學蘇老泉呢？」由此更助長了他的學習興趣。

陳少蕃也接著說：

「你如願意讀書，我不收你的學俸錢。」

在旁其他的人都說：

「讀書拜陳老夫子，學畫拜壽三爺，拜了這兩位老師，還怕不能成名！」

於是遂在胡家正式拜了胡、陳二位，為他的老師。當時給人家畫像這門手藝，比畫別的畫收入來得都多。胡沁園了解白石的心意，到處給他吹噓，招攬生意，因而韶塘一帶的人，都來請他畫像。他並琢磨出一種精細的畫法。「能夠在畫像的紗衣裏面，透現出袍掛上的團龍花紋，人家也說這是我的一項絕技。」故每畫一張，送他二兩白銀，精

細的四兩。如此收入頗佳，使家中生活，也有所改變。從此鑽、鋸、斧、鑿等，他便一起扔掉，再也不作雕花活計，而卻專門從事於畫匠的工作。

一八九二年，他三十歲後，因畫像畫了這幾年，鄉里的人都知道，他改行做了畫匠，比雕花生活好得多，故收入也豐。他的祖母於是笑著對他說：

「阿芝！你倒沒有虧負了這枝筆，從前我說過，哪見文章鍋裏煮，現在我見了你的畫，卻在鍋裏煮了！」

這時白石老人，開始畫山水人物，花鳥草蟲，仕女更是使人歡喜，幾乎天天都有人請他畫。大都畫些西施、洛神、文姬、木蘭等。因為畫得很美，所以大家給他起個綽號，叫做「齊美人」。

他在胡沁園家讀書時，沁園師曾把蕭薌陔請到家中，一方面教他裱畫，一方面令他的大公園胡仙通，跟著蕭薌陔學這門手藝。遂對白石老人說：

「瀕生，你也可以學學！你是一個畫家，學會了，裱裝自己的東西，就透著方便些。給人家做做活，也可以作為副業謀生。」

從此也可看出沁園師對他的關心，真是無微不至。因而他也就此又學會揭畫、裱畫的工作。蕭薌陔在白石老人的眼睛裏，認為「蕭師傅是個全才，裱新畫是小試其技，揭裱舊畫，是他拿手的本領。」

白石老人在長塘黎家畫像時，曾組織一個詩社，借五龍山大傑寺作為社址，其目的

在彼此研討詩文，兼及字畫、篆刻、音樂歌唱也在其內。當時主要的人物有王仲言，是黎家的家教先生。

羅真吾、羅醒吾弟兄、陳茯根、譚子荃、胡立三。胡是沁園的姪子，一共七人，稱為龍山七子，而白石老人為社長。與社外常有往來的詩友們，如黎松安、黎薇蓀、黎雨民、胡石庵、張仲颺等。他們當中有的會寫鐘鼎篆隸，有的會刻印章。好學善摹的白石老人，最初寫字是學館閣體，自從到了韶塘胡家讀書以後，見沁園少蕃二師，寫的都是清道光年間湖南道州（今道縣）何紹基一體的字，於是他也跟著學了。除此在餘暇之時，他也寫些鐘鼎篆隸。至一九〇五年，白石四十三歲時，在北京跟了李筠庵又學寫魏碑，還臨爨龍顏碑。至於刻印，在詩社時期，也就躍躍欲試了。

提到白石老人刻印，這完全是被人逼出來的。他於一八九四年，在人家畫像時，碰上一位篆刻名家，是從長沙來的，求他刻印的人，如過江之鯽。白石老人一時心奇，也拿一方壽山石，請他給刻個名章，過了幾天，去問他刻好了沒有？沒想到他把石頭還給了老人，並說：

「磨磨平，再拿來刻！」

其實這塊壽山石已是光滑平整，沒有什麼好再磨的了。他既如此說法，也只有接過來重磨。等他再送去時，連看都未看，便放在一邊。又過了幾天，再去問時，仍舊把石頭還給他，

「沒有平，拿回去再磨！」

當時的樣子倨傲得很，真是求人不如求己，一氣之下，索性拿回來，自己用修腳刀刻了起來，結果第二天主人看了，還誇讚他一陣。

「比了這位長沙來的客人，大有雅俗之分。」

黎薇蓀的弟弟，黎鐵庵，對於刻印章技術很精深，有一次白石老人向他求救，黎鐵庵笑著說：

「南泉坤的楚石，有的是！你挑一擔回去，隨刻隨磨，你要刻滿三四個點心盒，都成了石漿，那就刻得好了。」

這話在別人看來，似是給他開個玩笑。可是他卻認為是至理名言，於是打定主意，發奮苦刻。

「刻了再磨，磨了又刻，弄得我住的他家客室，四面八方，滿都是泥漿。」

後來又得黎松安從四川給他寄來丁龍泓、黃小松兩家的刻印拓片，精研兩家的刀法，略有途軌可循了。

白石老人復得《二金蝶堂印譜》，潛心研究、體會、觀摩比較，專攻趙撝叔之謙的筆意與刀法，再見《天發神讖碑》，使得他刀法一變。又見《三公山碑》，篆法也遂之一變，最後涉獵秦漢古印，縱橫平直，豁然通悟篆刻的新境界，一任自然，此乃又一大變。白石老人刻印不同一般人的刻法，他說：「我刻印，同寫字一樣，寫字下筆不重描，刻印一刀下去，決不回刀。」回刀盤旋，既費時又失神韻，這就是他的偉大之處。

所以近代傑出的畫家陳衡恪字師曾，曾有詩稱讚他的刻印學：

「曩于刻印知齊君，今復見畫如篆文，
束紙叢蠶寫行腳，腳底山川生亂雲。
齊君印工而畫拙，皆有妙處難區分，
但恐世人不識畫，能似不能非所聞。
正如論書喜姿媚，無怪退之譏右軍，
畫吾自畫自合古，何必低頭求同群。」

這在白石老人自己也曾說過：

「我的詩第一，印第二，字第三，畫第四。」

也有人說他的印第一，詩第二，書第三，畫第四，或云：詩第一，印第二，畫第三，書第四。但不管怎樣，老人的印都是排在第一或第二位，可見他的治印功夫之深了。

在一八九九年，也就是他三十七歲的時候，由張仲颺名登壽的介紹，去拜見王湘綺壬秋先生時，白石老人就拿了他的詩文、字、畫、印章四大藝術請予評閱，王湘綺看後說：

「你畫的畫，刻的印章，又是一個寄禪黃先生哪！」

寄禪黃原是湘潭的名和尚，俗姓黃，名讀山，法名敬安，法號叫做寄禪黃，自稱八

全能的藝術家——齊白石 239

指頭陀。他是宋朝黃山谷的後裔。少年清寒貧苦，日後自發奮讀書成名，王湘綺把白石老人比作寄禪黃，可說是很抬舉他的論評。但對他的詩可就不然了，張仲颺告訴白石老人說：

「湘綺師評你的文，倒還像個樣子，詩卻成了紅樓夢裏獃霸王薛蟠的一體了。」

這在光緒二十五年（一八九九）十月十一日湘綺樓日記內，也有「齊璜拜門，以文詩為贄，文章尚成，詩則似薛蟠體。」可見張仲颺傳給白石老人的話，並無差錯。

薛蟠是薛寶釵的阿哥，一派公子哥兒氣，不好好的讀書，當然詩格不高。但今天我們若仔細吟詠老人所寫的詩，筆調誠摯，心情純樸，不修飾，不做作，不用典，歌詠自然，陶抒性情，所以他自云：

「做詩講究性靈，不願意像小腳女人似的扭捏作態。」

如此看來，王湘綺正是言中了他做詩的毛病，可是也正顯示了他作詩的長處，那種獃霸王鄉土味兒呢！

然沁園評他的詩，就是針對此點而言：

「有寄託，有性靈，詩有別才，一點兒不錯。」

真是見仁見智。在此我們可看看他在七十歲時所做的那首往事示兒輩詩，就可了然。

「村書無角宿緣遲，廿七年華始有師，
燈盞無油何害事，自燒松火讀唐詩。」

如他那有名的題芋頭詩：

「一坵香芋暮秋涼，當行貧家穀一倉，
到老莫嫌風味薄，自煨牛糞火爐香。」

再如題菜詩：

「充肚者勝半年糧，得志者勿忘其香。」

都是些樸實無華，充滿了鄉土氣息的文學作品。

白石老人與人畫像，多是在杏子塢周圍百里之內，從未去過湘潭城裏，直至三十五歲（一八九七）那年，才由朋友介紹到城裏去畫像。後來認識了城內的郭葆生，字人漳，為後補道臺，及桂陽州（衡陽）的名士夏壽田，號午詒。自白石老人三十七歲（一八九九）那年正月，拜見了王闓運湘綺後，給湘綺的印象是高傲不像高傲，趨附又不肯趨附。覺得老人好學的精神殊可嘉勉！曾對吳劭之說：

「各人有各人的脾氣，我門下有個銅匠衡陽人曾招吉，鐵匠我同縣烏石寨人張仲颺

（名登壽），還有一個同縣的木匠，也是非常好學的，卻始終不肯做我的門生。」

張仲颺聽了這話以後，趕緊去告訴白石老人，並說：

「王老師這樣看重你，還不去拜門？人家求都求不到，你難道是招也不招來嗎？」

於是他非常感激王湘綺的這番厚意，不敢再固執己見，到了十月八日，正式拜門，成了王門三匠之一。當然這在白石老人來說，始終認為自己學問太淺，今天居然成了湘綺的門生，使他身價倍增。

一九○○年期間，湘潭城內住著一位江西鹽商，非常富有，一天忽然他遊逛了一趟南嶽衡山的七十二峰，認為這是天下的第一勝景，於是他想請個人，把南嶽全景畫了下來，以作他這次遊山的紀念。白石老人經朋友的介紹，果然應徵，給他畫成六尺高的中堂十二幅，並為投合鹽商的脾味，施色特別濃重，十二幅畫，單就石綠一色來說，足足用了二斤。鹽商看後，滿意已極，當即送他三百二十兩銀子。那時這數目真是令人駭聞，怪不得人家聽了，都瞠目舌結：「畫畫可以發財啦！」這麼一來，不但震撼了湘潭附近各縣，而他的畫名也就此遠揚，日後畫畫生意也更加興隆起來。

一九○二年至一九○九年，也就是他從四十歲到四十七歲的那七年當中，在以往他那平靜的生活中，有了大大的改變。以前是他寓圍一個狹窄的小天地裏，經少見少。從此以後，識廣聞多，以家鄉湘潭為軸心，而去西、北二方，至西安、北京、天津，東至上海、南京、蕪湖、九江。西南方面，至廣西、廣東的欽、廉二州、越南的芒街，迄廣

州、香港等地。可說是走遍中國名山大川，足跡遍歷大半個中國，這就是白石老人所謂五出五歸的時期。此時他的眼界既廣潤，心境亦舒展，作畫的境界也比從前擴展得多了。

白石老人四十歲的那年秋天，夏午詒由翰林改官陝西，擬請他去西安教他的夫人姚無雙繪畫，雖把旅費束脩一起寄給他了，但仍怕他不肯前來，那時老人的同鄉郭人漳保生，亦在西安，並請附寄一封長信勸駕，說明今後不論作詩作文畫畫等，都需多遊歷多觀察。至十二月中旬老人隻身終於到達了西安，由夏午詒的介紹，又認識了南北聞名的大詩人，陝西臬臺樊樊山。三個月後，夏午詒進京調省江西，邀他同行。路經華山嵩山，風景之美，平身僅見，並皆作畫留念。樊樊山同時也告訴他，五月中他也要進京，預備當慈禧太后面前，推薦白石老人當內廷供奉，可得六七品的官銜，吃喝當得無虞矣！夏午詒也作如是看法：

「瀕生當了內廷供奉，在外頭照常可以賣畫、刻印，還怕不夠你一生吃喝嗎？」

到了五月，聽說樊樊山已從西安啟程，白石老人怕他來京後，推薦他去當內廷供奉，日後要添許多麻煩，遂向午詒請假回家。午詒留他想在江西給他捐個縣丞，先到南昌候補，但老人聽後，仍是堅決要走，並說：

「我哪裏會做官，你的盛意，我只好心領而已。」

午詒見他意志堅決，也不再去勉強，把預備捐縣丞的錢，統統送給他了，連在西安、北京賣畫、刻印的潤資合起來，一共得了兩千多兩銀子。由北京繞道天津，乘海輪

至上海，逆江而上至漢口回家，這是他遠遊五出五歸的第一次。等樊樊山到了北京，聽說白石已走，對午詒說：

「齊山人志行很高，性情卻有點孤僻啊！」

四十二歲（一九〇四）的那年春間，王湘綺約白石老人和張仲颺同遊南昌，經九江，遊覽廬山。到了南昌，住在王湘綺家中，常去遊滕王閣、百花洲等名勝地。那時以銅匠出身的曾招吉也在南昌，所謂王門三匠，在這裏又聚會了。直至八月中秋才回到了家鄉，這是他五出五歸的第二次。

前曾言及白石老人的刻印章之轉變，是在見到了趙之謙的《二金蝶堂印譜》，把它借了來，用硃筆鈎出研摩以後，那就是當他四十三歲，一九〇五年在黎薇蓀家中之時。

是年七月中旬，以翰林出身，任廣西提學使的長沙人汪頌年名詒書之邀，遊「桂林山水甲天下」的廣西陽朔等地。那裏的奇峰峻嶺，真使他大開眼界。在桂林過了年，本擬動身回家，忽接到他父親從家鄉來信，說是他的四弟純培暨長子良元，到廣州從軍去了，家中不放心，讓他去追尋。於是白石老人取道梧州，至廣州，經打聽得結果，是跟郭葆生去了欽州。原來那時兩廣總督袁海觀，也是湘潭人，與郭葆生是親戚，放了荷生欽廉二州的兵備道，駐紮在欽州，純培、良元叔侄二人是葆生叫去的。老人見此，也就放了心，葆生留他住下，叫如夫人跟他學畫。葆生本也會畫幾筆，收集許多名畫，如八大山人、徐青藤、金冬心等的真跡，但都經老人臨摹了一遍，此行得益匪淺。直至深秋，始

才回家，這是他五出五歸的第三次。

回家不久，得悉曾將全套雕花絕技傳授給他的周之美師傅，於一九〇六年九月二十一日去世了，使他悼念不已！並為他作了一篇大匠墓誌銘，以略報微薄之恩意。

此時梅公祠的典期屆滿，便在白石舖的南面，茹家坤買了一座破舊的房屋，加以翻新，取名寄萍堂。堂內又造一畫室，取名八硯樓，紀念他在外遊歷所得的八塊硯臺。我們在他書畫落款上，常常看到這個地方名字，就是由此而始。

一九〇六年，與郭葆生話別時，約定一九〇七年再去，先至梧州，然後到了欽州，仍教如夫人畫畫，兼葆生代筆應酬。遊肇慶、高要、端溪、東興、北崙河，及越南的芒街等地。返回欽州時，沿路看到田裏的荔枝樹，結實纍纍，紅果綠葉，非常動眼，從此荔枝變成他的畫材之一。直到冬月年關將近，始動身回家，這是他五出五歸的第四次。

一九〇八年的二月，白石老人又到了廣州，那是應廣東提學使衙門內任事早年龍山詩社之一的羅醒吾之邀。在那裏以賣畫刻印為生，老友相見，無話不談。醒吾告訴他已參加孫中山先生的同盟會，並請白石老人替他們傳遞秘密文件。至一九〇九年正月到了欽州。郭葆生留他過了夏天，領著他的四弟純培，長子良元回家。經廣州、香港、乘海輪繞道上海，遊蘇州的虎丘，南京各處的名勝，然後逆江而上，至九月回家，這是他五出五歸的最末一次。

自此回家以後，自知書底不夠，擬從根基做起，天天苦讀詩文，並把多年在外遊歷

所得的山水畫稿，重新又畫了一遍，一共畫了五十二幅，編成《借山圖卷》。一九一四年端陽節前七天，他的老師胡沁園去世了，心裏一時像刀子札著似的難過。因為⋯

「他老人家不但是我的恩師，也可以說是我平生第一知己，我今日略有成就，飲水思源，都是出於他老人家的栽培。」

為此白石老人「參酌舊稿，畫了二十多幅畫，都是他老人家生前賞識過的，我親自手動裱好，裝在親自糊紮的紙箱內，在他靈前焚化」，以表哀悼之情。

一九一六的冬天，忽得消息，他的又一恩師王湘綺也去世了，享年八十五歲，這些意外的刺激，使他憶及往日師門相處之情，令他銘感不已！這都可以看出他尊師重道的精神。然而他對家人也是至親至孝，當他祖母一百二十歲冥誕時，所作焚化冥鏹啟文中，有⋯

「祖母齊母馬太君，今日一百二十歲，冥中受用，外神不得疆得。今長孫年七十一矣，避匪亂，居燕京，有家不能歸，將至死不能掃祖母之墓，傷心哉！」

一九二六年三月二十三日，及同年七月五日，母以八十二歲、父以八十八歲的高齡，先後謝世。家鄉兵匪作亂，均無法奔喪，親自料理雙親含殘之事，思之痛心已極。直至民國一九三五年四月，始得回家祭掃先人之墳墓。老人記在日記上有這樣的一段話⋯

「烏烏私情，未供一飽，哀哀父母，欲養不存。」

這是多麼沉痛的追念，不能報答父母養育之恩之言！

自從五出五歸之後，本不擬再作遠遊之計，

在這躊躇之際，忽接北京樊樊山的來信，勸他去京，賣畫足可自給。於一九一七年五月

十二日，又到了北京，住在老友郭葆生家。遂在北京琉璃廠南紙店掛出他賣畫刻印的潤

格。江西義寧人陳衡恪字師曾見此，即去往訪，晤談後成為莫逆之交。談畫論印，所見

相同。故他的詩，樊樊山就非常的欣賞。鼓勵他付印，至一九二七年，出了《借山吟館

詩草》一書，十月十日回到了親手經營的茹家坤老家，已被土匪搶劫一空。翌年更是謠

言紛紜，說：

「芝木匠發了財啦！去綁他的票！」

「芝木匠這幾，確有被綁票的資格啦！」

使他沒有一時一刻不提心吊膽，東躲西藏，隱名埋姓，苦不堪言。此刻始知家鄉雖

好，但已不是安居之所了。故至一九一九年的三月，也正是他五十七歲的時候，辭別了

八十一歲的父親，七十五歲的母親，隻身離開了家鄉，永住北京。並有一首小詩，可作

他當時心情的寫照：

「愁似草生刪又長，盜如山密剷難平。」

白石老人的妻子周春君，捨不得離開家鄉，丟掉那一點薄產，甘願株守家園。她是一個非常賢慧，相夫教子的好太太，處處以夫為主，知老人去京，勸他置一側室，至一九一九年的中秋節後，親自給他聘到一位側室，護送至京。她名叫胡寶珠，小名桂子，年芳十八，原籍四川酆都人，認為太太竟如此做，使老人真有說不出的感激。

那時他畫的畫，自稱是「學的八大山人冷逸一格，不為北京人所喜愛，除了陳師曾以外，懂得我畫的人，簡直是絕無僅有。」陳師曾既是他志同道合的朋友，所以勸老人作畫，應出新意，變通畫法，不擬墨守成規。於是他依師曾的話，自創紅花墨葉的一派。林琴南先生評此，認為：

「南吳北齊，可以媲美。」

那就是說，白石老人的畫，可以與吳昌碩並駕齊驅了。然近人俞劍華卻給他打了折扣：

「好的可與昌碩並驅，但缺乏昌碩的金石氣味。」

也有人認為濃墨及紅色的配合，是種強烈的對比色彩，是空前的創舉。火般的顏色，配

合著漆黑的中國墨色，使繪畫有高度的現代藝術之氣氛。

但俞劍華對他的紅花墨葉一派，就大大的不以為然。

「以鮮艷的洋紅畫花，以烏黑的墨汁畫葉，太不調和，既無醇古的豐神，又無優美的趣味。」

可見評畫這門學問，也是見仁見智了。白石老人最早開始學畫是跟胡沁園學工筆畫，自從在外遊歷以後，飽覽名山大川，所畫的東西，受了陳師曾的勸告，改為大寫意了。他的大寫意，是在不求似中得似，如此更顯出神韻。看他題畫的葫蘆詩：

「幾欲變更終縮手，捨真作怪此生難。」

可知還是寫實的成分居多。他接著又說：

「寫生我懶求形似，不厭聲名到老低。」

這也可看出他是在二者之間。

他自己早年雖是臨摹過《芥子園畫譜》多遍，得益良多，但他反對死臨死摹，所以他說：

「山外樓臺雲外峰，匠家千古此雷同。」

他也反對宗派的約束，故云：

「逢人恥聽說荊關，剛派誇能卻汗顏。」

他的畫是吸收了大自然的精神，化為「胸中山水奇天下，刪去臨摹手一雙」，如此就成了他的獨創風格，這就是他的偉大過人之處，因而陳師曾是贊成他的頭一個人。

他作畫的題材，非常廣泛，舉凡日常所見的東西，他都去畫，如山水、人物；花卉中的菊花、牽牛、水仙、牡丹、茶花、紫藤、雞冠花、荷花、紅蓼、梅花等；蔬菜中的絲瓜、茄子、辣椒、白菜、春筍、葫蘆、草菇、玉蜀黍等；水菓類的葡萄、荔枝、山楂、蘋果、柿子、桃子、石榴、佛手、枇杷等；翎毛類的喜鵲、鴛鴦、白頭翁、八哥、鵪鶉、雞、鷹、麻雀等；草蟲類的蜻蜓、蚱蜢、蝴蝶、螳螂、蟬、青蛙、蝌蚪等；除此還有農具、燈臺、老鼠、魚蝦、螃蟹等，這都是日常生活中所接觸得到的，不常見的，虛無飄渺的東西，他絕對不畫。

他以純水墨所作的螃蟹、魚蝦，最受人珍視。墨色的濃淡，渲染得非常相宜。故俞劍華先生說：

「若純作水墨的，反多秀逸可觀。所畫鳥以鷹、雅為較佳，頗近八大；；雞則多不成形，雞雛尤無可取。他的最好的傑作，仍然數他的蟹和蝦。姿態活潑，用筆清靈，可謂前無古人，後無來者。」

這倒是比較最公平的論斷。他的雞為什麼俞先生不欣賞呢？他雖未說明原因，依筆者看來，所表現的羽毛太瑣碎，筆枯勁瘦，無羽毛本質那種潤華之感。嘴部又太長，個個變成細瘦的鳥嘴一般。所以看來看去，總感到不是那麼一回事呢！

一九二二年的春天，陳師曾來告訴他，有兩位著名的日本畫家，荒木十畝及渡邊晨畝，來信邀他帶著作品去參加東京府廳、工藝館的中日聯合會繪畫展覽會。於是他叫白石老人預備幾幅，以便帶去展覽出售。結果師曾回來，出乎他的意料，所帶去的畫，統統賣掉，從一百元到二百五十元一幅，這樣的高價，在國內是做夢也夢不到的。從此以後，外國人來北京買他的畫特別多。生意也就一天天的興隆起來。可惜，不幸得很，老人與陳師曾相交，也不過僅有短短的六年時光，當師曾去南京奔繼母之喪，遂得痢疾逝世（一八七六—一九二三），享年四十七歲。白石老人失去了一個知己又知己，當然心中異常悲寂，空流眼淚不止，故有詩曰：「君無我不進，我無君則退」的哀言，可見他們倆人交誼之深。

一九二五年的正月，老人已是六十三歲，同鄉解元賓愷南來京，白石在家請他吃

飯，席間對說：

「你的畫名，已是傳遍國外，日本是你發祥之地，離我們中國又近，何不去遊歷一

趟，順便賣畫刻印，保管名利雙收，飽載而歸。」

愷南先生本是善意，認為如此，足可致富。可是老人雖是一個出身極為貧苦的人，

但對名利一途，看得卻非常淡漠，這與他當年婉拒樊樊山先生的推薦，去當清內廷供

奉，及夏午詒先生的給他捐官縣丞，都如同一樣的很坦率的被拒絕了。你看，

「我定居北京，快過九個年頭啦！近年在國內賣畫所得，足夠我過活，不比初到京

時的門可羅雀了。我現在餓了，有米可，冷了，有煤可燒，人生貴知足，糊上嘴，就得

了，何必要那麼多錢，反而自受其累呢！」

一九二七年，正是他六十五歲，北京創辦了一所國立藝術專門學校，校長林風眠先

生聘請他去教授中國畫。翌年改為藝術學院，他的名義也改為教授。木匠當了大學教

授，這與一九一〇年，鐵匠張仲颺當了湖南高等學堂的教務長，同為手藝人出身的一種

佳話。這時除了在藝術學院教授學生外，還收一個最得意的門人瑞光和尚。他的山水，

多學大滌子的神髓。不料，在一九三二年正月五日去世，享年只有五十五歲。白石老人

非常感慨的為自己所畫的「息肩圖」題了一首詩：

「眼首朋儕歸去拳，那曾把去一文錢，

先生自笑年七十，挑盡銅山應息肩。」

一九三七年，白石老人正是七十五歲，早年在長沙曾算過八字，說是在七十五歲這一關交運，要想繼續活下去，應加高兩歲，所以用「瞞天過海法」，口稱七十七歲，才可逃過。從是年起，老人就變成七十七歲了。

同年七月七日，日本軍閥掀起了震動全國軍民的侵華大戰，至七月二十八日，北平、天津相繼淪陷。白石老人為了防範那些敵偽的大小頭子們，故深居簡出，很少與外界往來。但北平市上那些敵偽人員，慕名登門拜訪，送禮物，拉交情，請吃飯，或參加什麼盛典的，仍是不勝其煩，為了少給他們費脣舌，乾脆在大門上貼一條紙，上書「白石老人心病復發，停止見客」十二個大字，避免他們再來騷擾，同時又補書「若關作畫刻印，請由南紙店接辦。」

一九四〇年，他已八十歲了，為了生計，於正月又開始重操舊業，並在大門上加貼一張告白：

「畫不賣與官家，竊恐不祥。中外官長，要買白石之畫者，用代表人可矣！不必親駕到門。

從來官不入民家，官入民家，主人不利。謹此告知，恕不接見。」

他厭惡敵偽的人員可見一斑。二月初得悉，他那為家熬窮受苦的，處處為他著想，從無半句怨言的妻子周春君，不幸於正月十四日去世了，享年七十九歲。

一九四四年，中國已陷入長期抗戰，每個人的心中，對日寇都滿懷悲忿，除了執干戈悍衛國士的戰士，有直接去殺日本軍閥的機會外，而一般淪陷區的老百姓，真是敢怒而不敢言。白石老人一腔愛國的熱情與積極，只有藉文字來發洩了。當時胡冷庵拿他所畫的山水叫他題詩，他毫不思索的下筆直書：

「對君斯冊感當年，撞破金甌國可憐，
燈下再三揮淚看，中華無此整山川。」

他畫鸕鷀舟所題的詩句，

「大好江山破碎時，鸕鷀一飽別無知，
漁人不識興亡事，醉把扁舟繫柳枝。」

門生李苦禪畫的鸕鷀鳥，他也題上了一段短文：

「此食魚鳥也，不食五穀鸕鷀之類。有時河涸江乾，或有餓者，漁人以肉飼其餓者，餓者不食。」

故舊有諺云：「鸕鷀不食鸕鷀肉」。這都是影射漢奸們同鸕鷀一樣的「一飽別無

知」，但「鸕鷀不食鸕鷀肉」呀，不自戕同類呀！可是漢奸們怎樣？若與鸕鷀比起來，實在還差得遠呢！

他題群鼠圖：

冬已換五更鼓。

「群鼠群鼠，何多如許！何鬧如許，既齧我果，又剝我黍。燭%燈殘天欲曙，嚴

他題螃蟹詩，諷刺敵人漢奸們，更是露骨：

昨歲見夢冬，今年見君少。」

「處處草泥鄉，行到何方好，

這時眼見敵人陷入泥淖深處，已達日暮途窮之境，於一九四五年八月十四日，日本軍閥果然無條件投降了。八年的苦戰，中國獲勝了。全國上下，人人都興高采烈，老人隨不由得歌出：

「莫道長年亦多難，太平看到眼中來。」

一九四六年冬天，由故都文物研究會出名，請久困於北平的白石老人及溥儒心畬兩位大師，到南方來觀光，第一站就是首都南京，並帶了幾百件作品，擬予南方人士欣

賞。中央文化運動委員會，及中華全體美術聯合會，負責歡迎他們，並為他們籌備畫展，這兩個機構都是張道藩先生所主持的。前者稱主任委員，實由秘書蔣碧薇女士負責，後者稱理事長，實由代理事長陳之佛先生負責。到會的美術界人士有宗白華、呂斯百、陳樹人、傅抱石、蔣復璁等人。十一月二十四日道藩先生從貴州趕來，二十五日午設宴招待。下午將他們倆人帶來的傑作展出，就在南京香舖營文化會堂內舉行盛大的揭幕儀式，觀者真是摩肩接踵。老人在此最大的收穫，就是以八十六歲的高齡，收了兩位弟子，一是張道藩先生，一是蔣碧薇女士。張先生還舉行了隆重的拜師禮，以表尊師重道。

好景不常，大陸終於又關進了鐵幕，在一切為人民的景況之下，我們來看看他那張一株稻粒稀疏的畫幅，所結稻粒稀疏瘦小可數，那隻幼小的螳螂，正悵然若失的在一邊張望著，像是無所舉措。下題「餓叟寫生」，時年九十一歲。老人生活的真情，不難推知二二。至一九五七年，他以九十六歲的高齡（實九十五歲），於九月十六日死於北京。

新萬有文庫

中國畫家略傳

作者◆王仲章

發行人◆王學哲

總編輯◆方鵬程

主編◆葉幗英

責任編輯◆徐平

美術設計◆吳郁婷

出版發行：臺灣商務印書館股份有限公司

台北市重慶南路一段三十七號

電話：(02)2371-3712

讀者服務專線：0800056196

郵撥：0000165-1

網路書店：www.cptw.com.tw

E-mail：ecptw@cptw.com.tw

網址：www.cptw.com.tw

局版北市業字第 993 號

初版一刷：2010 年 9 月

定價：新台幣 300 元

中國畫家略傳／王仲章 著 -- 初版. -- 臺北市：
臺灣商務, 2010.09
　　面　；　公分. --（新萬有文庫）

ISBN 978-957-05-2516-8 (平裝)

1. 畫家　2. 傳記　3. 中國

940.98　　　　　　　　　　　99013465